非遗保护与南县地花鼓研究

非物质文化遗产研究与保护丛书
FEI WUZHI WENHUA YICHAN YANJIU YU BAOHU CONGSHU

朱咏北 著

苏州大学出版社
Soochow University Press

图书在版编目(CIP)数据

非遗保护与南县地花鼓研究 / 朱咏北著. —苏州:
苏州大学出版社,2018.8
(非物质文化遗产研究与保护丛书)
ISBN 978-7-5672-2480-3

Ⅰ. ①非… Ⅱ. ①朱… Ⅲ. ①地花鼓－研究－南县
Ⅳ. ①J825.64

中国版本图书馆 CIP 数据核字(2018)第 145695 号

非遗保护与南县地花鼓研究

朱咏北 著

责任编辑 孙腊梅

苏州大学出版社出版发行
(地址:苏州市十梓街1号 邮编:215006)
常州市武进第三印刷有限公司印装
(地址:常州市武进区湟里镇村前街 邮编:213154)

开本 700 mm×1000 mm 1/16 印张 12.75 字数 188 千
2018 年 8 月第 1 版 2018 年 8 月第 1 次印刷
ISBN 978-7-5672-2480-3 定价:42.00 元

苏州大学版图书若有印装错误,本社负责调换
苏州大学出版社营销部 电话:0512-67481020
苏州大学出版社网址 http://www.sudapress.com

序言

当今时代，对于一个民族、地区乃至一个国家综合实力的评估，不仅要看其政治、经济、科技等"硬实力"，还要综合考察其物质文化、非物质文化等"软实力"。作为一个民族、一个国家文化"活化石"的印记，作为一个地区历史发展的"活态"见证，非物质文化遗产是构成文化软实力不可或缺的重要方面。所谓非物质文化遗产，就是包括口头传统文化、传统表演艺术、民俗活动和礼仪与节庆、有关自然界和宇宙的民间传统知识与实践、传统手工艺技能等以及与上述传统文化表现形式相关的文化空间。它们既是一个国家的宝贵财富，也是全人类共同的精神家园。

湖南地处我国大陆中部、长江中游，这里是湖湘文化的发源地，历史悠久、人杰地灵、钟灵毓秀、物华天宝；这里的人民创造了光辉灿烂的历史文化，既有蔚为壮观的物质文化遗产，也有博大精深的非物质文化遗产。湖南非物质文化遗产源远流长、形式丰富，目前入选国家级、省级项目达320多项。它们是湖南各族人民引以为荣的精神财富，彰显了湖湘文化的道德传统和精神内涵，灿若星河、光照寰宇。我们有责任和义务去保护、传承、发展好这些非物质文化遗产，这不仅是人类文化自觉的必然要求，是我们必须担当的历史使命，更是实现伟大复兴的中国梦的文化根基。

湖南师范大学非物质文化遗产保护与开发中心成立后，与湖南师范大学音乐学院部分从事传统音乐、舞蹈、戏曲、曲艺表演艺术研究的教

师合作，在他们各自研究的基础上，将目光投向湖南省传统音乐表演艺术的"非遗"类项目研究。这些研究成果的出版将展现湖南非物质文化遗产的独特魅力，同时，这也是努力践行保护使命的见证，功在当代、利在千秋。旨在将我们祖辈流传下来的传统音乐文化守望好；将代表湖南传统文化的音乐品种发展好、保护好；将寄托着湖南广大人民群众喜怒哀乐的音乐文化传播好。

虽然，自我国非物质文化遗产保护工作开展以来，"保护为主、抢救第一、合理利用、传承发展"的方针得到了推广，中国"非遗"保护工作逐步规范化，湖南"非遗"保护走向常态化，但是，随着城市化进程的快速推进和网络媒体的高速发展，加之年轻一代的审美趣味和审美诉求的变化，使民间流传了几百年的传统文化样式受到了强烈的冲击。"非遗"保护中仍存在着诸如重申报、轻保护，重数量、轻质量，重利益、轻投入，重成绩、轻管理等问题。

非物质文化遗产作为既定的形态存在，不是孤立的；就其内部结构来说，它是混生性的；就其表现方式来看，它与多种文化表征又是共生的。湖南传统音乐表演类项目是具体的存在，是混生性结构，又有共同的特点。我们不可能用一般的、抽象的原则去对待完全不同质的、具体的对象。从湖南传统音乐表演类项目保护现状来说，不能就保护谈保护，也不能就开发谈开发，更不能将保护与开发由同一主体完成和评价，而必须将保护与开发变成一种第三者的话语主体，这样才能实现有效保护。对此，我们提出以下对策：首先，政府部门要积极响应、行动起来，投入人力、物力，建立抢救保护组织，制定抢救保护措施，有效推动"非遗"保护工作的顺利进行；其次，建立"非遗"保护评估监督机制，以便有效整合各类信息，实现资源共享；第三，建立政府与民间公益性投入"非遗"保护机制，有的放矢地进行保护；第四，建立湖南传统音乐博物馆和保护区，有针对性地进行保护，使其作为一份历史见证和文化传播的载体被越来越多的人所欣赏和熟知。

概而言之，对于非物质文化遗产的发展、传承进行研究，需要集结

多方面的社会力量，并非一人和几个人所能及。同样，一种非物质文化遗产的传承所依赖的是一片可以孕育它的土地和一群懂得欣赏并懂得如何去保护它的人。弗兰西斯·培根在《伟大的复兴》一书序言中"希望人们不要把它看作一种意见，而要看作是一项事业，并相信我们在这里所做的不是为某一宗派或理论奠定基础，而是为人类的福祉和尊严……"我满怀真挚的情感，将这段话献给该丛书的读者。正如朱熹的诗《观书有感》所言："问渠那得清如许，为有源头活水来。"愿该丛书成为湖南师范大学"非遗"研究与开发事业的活水源头。我们将与社会各界一道携手，为保护、传承、发展好湖南非物质文化遗产，为推动湖南文化的繁荣发展、续写中华文化绚丽篇章做出贡献！

2014 年 12 月

目 录

绪 论 ………………………………………………………… (001)

第一章 南县地花鼓的地域人文背景 ……………………… (004)
 第一节 地理环境得天独厚 ………………………… (004)
 第二节 人文底蕴源远流长 ………………………… (007)

第二章 南县地花鼓的渊源与发展 ………………………… (021)
 第一节 南县地花鼓历史探源 ……………………… (021)
 第二节 南县地花鼓发展脉络 ……………………… (029)

第三章 南县地花鼓的题材与音乐 ………………………… (043)
 第一节 南县地花鼓的题材内容 …………………… (043)
 第二节 南县地花鼓的唱腔曲牌 …………………… (050)
 第三节 南县地花鼓的乐器伴奏 …………………… (062)

第四章 南县地花鼓的服装道具与表演 …………………… (067)
 第一节 南县地花鼓的服装道具 …………………… (067)
 第二节 南县地花鼓的表演特征 …………………… (072)

第五章 南县地花鼓的传人与传曲 ………………………… (089)
 第一节 传承谱系 …………………………………… (090)

第二节　传承人风采 …………………………………… (097)
　　第三节　传承剧目与曲谱 ……………………………… (112)

第六章　南县地花鼓的意蕴和价值 ……………………… (136)
　　第一节　南县地花鼓的文化意蕴 ……………………… (137)
　　第二节　南县地花鼓的价值功能 ……………………… (147)

第七章　南县地花鼓的保护与发展 ……………………… (164)
　　第一节　南县地花鼓的保护现状 ……………………… (165)
　　第二节　南县地花鼓的传承瓶颈 ……………………… (170)
　　第三节　南县地花鼓的发展路向 ……………………… (178)

结　语 …………………………………………………………… (186)

参考文献 ……………………………………………………… (188)

后　记 …………………………………………………………… (194)

绪　论

不同民族、不同地域都有其自身文化传统，它不仅是每个民族和区域的历史记忆、发展血脉的见证，更是支撑国家振兴、实现文化强国愿望的重要支点。当今世界，文化实力越来越成为国家综合国力的重要竞争力，也是体现民族凝聚力和创造力的重要因素。因而，为了进一步提升各民族文化品牌以及国家文化的"软实力"，加强文化建设已成为国家发展的重要工作。中国拥有丰富的传统文化资源，历史悠久、内涵丰富，保存着厚重民族文化的历史记忆；中华优秀传统文化是民族智慧与文明发展的结晶，是各民族间进行交流的精神纽带和情感桥梁，更是民族文化在千年发展中的"活态"见证。评估一个国家的综合实力，不仅要对经济、政治、军事、科技等"硬实力"进行评估，更要对物质文化、非物质文化等"文化软实力"进行合理考量，这是衡量一个国家文化根基和底蕴的重要部分，不可或缺。毋庸置疑，现代化社会的发展越迅速，人类对自身的传统越依赖、越重视。中国作为世界四大文明古国中文化保留较为完整的国度，其非物质文化遗产不仅是不可复制的宝贵财富，更是全人类难能可贵的精神食粮。

南县位于湘鄂交界地域，北边紧靠湖北公安，西边毗邻常德汉寿，东边依傍岳阳华容，南边与益阳沅江遥遥相望。南县在古代被称为"南州"，位于洞庭湖域内。此地属膏腴之地，且富有优质的资源，土地无边无际，河湖交错，农业发达，素有"洞庭明珠"之称誉，更有农业大县的头衔。在著作《湖南乡土文学与湘楚文化》中，作者刘洪

涛提出:"概括性地来说,湘楚文化应当算是湖南区域文化的总称。"湖南南县的文化,被归为移民文化,也属于传统文化。而想要追寻南县文明的根源,又不得不说到古代湘楚之地的文明开化。众所周知,黄河流域和长江流域共同孕育了中华民族,是中华民族文明的两大发源地。黄河流域产生了周地文化,长江流域产生了楚地文化。

古代的南县位于楚国境内,在长期的艰苦奋斗中,楚国先民不断汲取、吸纳,将中原华夏文化和南方土著民族文化融会贯通,开拓了一种具有鲜明特色和独特观念的楚文化。楚文化是一种单一的传统民族文化,即使逐渐融入整个中华文化的范畴,其精神气韵依旧深深渗入在这片土壤上生活的人们的血液之中。湘楚文化作为中华民族传统文化中的一派——以其独一无二的精神特质,启发和鼓励着湖湘儿女为振兴中华民族,为祖国的繁荣昌盛而努力。在楚湘文明的耳濡目染与陶冶下,不论是南县的土籍还是客籍人民,多多少少都能在其身上看出楚湘文化的特质。

楚湘文化作为南县文明的根基,来源于广袤的三湘大地,并在与中原文化的交融中不断发扬光大。南县居民大多是省内或省外的移民,故南县文化风俗多元而丰富,外来文化与本土文化互相结合,形成了多姿多彩的文艺和民俗。在这片肥沃且农耕发达的土地上,诞生了一种非常富有楚湘文明特色的传统民间歌舞艺术形式——地花鼓,并茁壮成长,成为这里民众喜闻乐见的艺术形式,是当地人民生活的一部分。

南县地花鼓起源于清嘉庆元年(1796 年)湖南省益阳市南县乌嘴乡,其创始人为湖南长沙人李元六,发展至今已有 200 多年的历史。南县地花鼓以其独一无二的舞台呈现、风格显著的地域文化特色和深入人心的文化思想核心,汇聚成北洞庭湖地区民族民间歌舞艺术中的瑰宝。南县地花鼓不仅是一种民族民间歌舞形式,而且倾注了南县民众的音乐智慧,凝聚了民间老艺人们的心血。由于歌舞无法用语言文字记录下来,南县的民间老艺人们通过言传身教、代代相传,将这门"活化石"歌舞艺术传承了下来。"地花鼓"中的"花鼓"昭示着其明亮开朗的民间歌舞艺术形式的基本风格和以鼓为主伴奏乐器的主要特点。从文本上看,"地"字

即是地花鼓在地面环境上表演，并非在搭建的舞台上，此区别于其他花鼓艺术形式；还强调了地花鼓发源于田园地头间，是农民在辛勤的劳作中创造的。地花鼓为湖南花鼓戏的形成奠定了基础，对花鼓戏的发展起到了重要的作用，并以其独一无二的艺术气质和坚实的群众基础保持真我色彩，广泛传播。南县地花鼓虽与衡阳、湘西、邵阳等地的地花鼓颇有相似之处，但因其独特的音乐思想和劳动创造，别有一番风味。

南县地花鼓发展至今十分令人欣慰，现今仍受到当地人民的普遍称赞，成为南县乃至周边地区精神文明的重要组成部分。遗憾的是，南县地花鼓发展至今，由于近现代受外来西方文明的冲击，如今已黔驴技穷，苦苦挣扎在文化边缘地带。抛开外部因素不说，其自身的艺术发展局限性也是造成这种现象的原因。

地花鼓作为洞庭湖区域的一张文化名片，是南县当地的艺术文化特产。作为南县的本地文化特产，它与南县民众的开朗性格、辛勤劳动生活以及审美追求等息息相关。我们需要尽可能地保护和挖掘南县地花鼓资源，才可防止这一传统民间文化的发展停滞不前，这也是对传统民间文化的一种敬畏之情。南县地花鼓作为一种活态歌舞文化，是湖南歌舞文化的重要部分。研究南县地花鼓，对南县的民生动态发展、丰富人民精神文化和提升生活水平以及构筑和谐社会都有益处。近年来，南县地花鼓得到了一定程度的挖掘和保护，本质上维持了本体的艺术形态，且逐渐变成南县人民茶余饭后观看的民间艺术形式。2011年，南县地花鼓被列入第三批国家级非物质文化遗产名录，但这未能从根本上扭转其濒危的状态，我们必须认清南县地花鼓的传承现状依然令人担忧。

鉴于上述思考，我们把南县地花鼓置于非物质文化遗产保护的视野下进行研究，在查阅相关文献、田野调查掌握一手资料的基础上，对地花鼓的历史发展、活态现状等展开立体化综合研究，力图通过对南县地花鼓的自然生态、人文环境、音乐本体、表演体系、文化意蕴、传人、剧目以及传承现状等的深入分析，为传承、保护和发展好南县地花鼓，推动地方传统文化发展贡献一分力量。

第一章 南县地花鼓的地域人文背景

一方水土养育一方人,一方水土孕育一方艺术。"任何一种文化都是在特定的时间和空间中形成和发展的,不同的时间和空间,人们的自然条件不同,物质生产方式、生活方式和社会组织结构亦不同,因而创造出了各具特色的文化,其体现的精神、表现的特点和发展的态势各不相同。"① 南县地花鼓的创生、发展不仅得益于南县优越的自然环境,而且离不开当地人们的精神创造。

第一节 地理环境得天独厚

一、地理地貌

南县隶属于湖南省益阳市,地处湘鄂两省交界地带、洞庭湖区腹地,被称为"洞庭鱼米之乡"。南县属于湖南省的 36 个边境县之一,北边与湖北省石首、公安、松滋相邻,西边与湖南省常德市的安乡、汉寿两县接壤,东边与湖南省岳阳市的华容县临近,南边与湖南省益阳市的沅江市隔河相望,东南边有北洲子、大通湖、南湾湖、千山红、金盆

① 夏日云,张二勋. 文化地理学 [M]. 北京:北京出版社,1991:67.

等几大农（渔）场，总面积约1321平方公里。

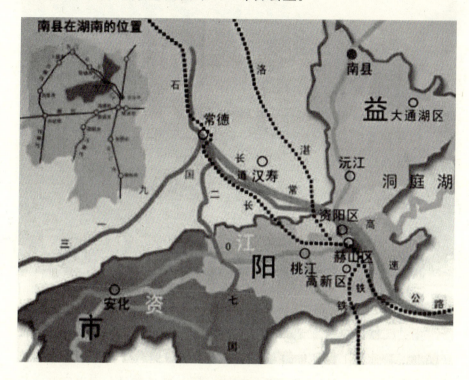

南县地理区位图

南县位于长江中下游，系洞庭湖新淤之地。地势自西向东南微微倾斜，整体地形一马平川，平均海拔28.8米，其中高差不到10米，整个县只有名山、寄山两处山脉，境内属于典型的平原地形。

二、自然资源

南县地处洞庭湖，拥有丰富的水域资源，大小湖泊星罗棋布，是我国南部地区最大的湖湘平原县。县境内汇入了五条江河，分别为湘、资、沅、澧和沱江。水资源总量1133亿立方米，其中降水径流5.6亿立方米，客水径流1125.1亿立方米，地下水可开采量约2.3亿立方米。

南县风光

南县气候宜人，亚热带与季风湿润气候相互交替。年平均气温16.6度，降水量1237.7mm，雨日136.3天，日照时数1775.7小时，蒸发量1236.2mm。气候冬凉夏暖，四季分明，热量充足，雨水充沛，日照时长，有霜期短，是一个非常有利于农作物健康生长和人类居住的地方，是个物华天宝的县区。在矿物资源方面，无论是探明储量还是保有资源储量都相对丰富，主要矿物资源为无烟煤、焦煤、贫煤、气煤以及瘦煤。

此外，丰富的河汊港汊纵横交错，大大小小的渔场农场星罗棋布，因此自古以来南县素有"洞庭明珠""鱼米之乡"的美誉。

南县这种水乡泽国的风韵，为南县这块土地上的民间民俗文化的生长和传承提供了得天独厚的地理环境。在满足了物质文化需求的条件下，南县的百姓还积极寻求富有地方特色的精神文化生活，地花鼓便是其中之一。

第二节 人文底蕴源远流长

一、悠远的历史

南县历史悠久、人文底蕴深厚。新石器时代晚期,我们的先人就在这里繁衍生息。后因地壳构造运动,这里沦陷为泽国。唐宋时期,县境尚在浩渺洞庭之中,仅有寄山、明山、宋田山和太阳山浮峙水面。清咸丰二年(1852年)六月,湖北省石首县藕池江堤遭遇溃堤,常年失修,导致咸丰十年,长江洪水泛滥,将大量泥沙从原溃口倾泻带入洞庭。洞庭湖北部淤积多个洲渚,其中乌嘴和北洲南岸形成了一个狭长的湖洲,因地处北洲之南,当地群众称之为"南州"。随着洲渚淤积逐渐扩大形成县政府百里沃野,泛称"南洲"。四面居民开始纷迁麇集,聚集此地围堤开荒,世代相传生生不息,因此南县是一个由移民组成的地方。光绪二十一年(1895年),湖南巡抚吴大澂奏本清廷获准,划割六县交界之地,在境内乌嘴设置"南洲直隶厅抚民府"。光绪二十三年(1897年)迁置九都。

"南州"在原始年代被称为三苗之地,到了夏商之际改为百濮之域。春秋战国时期,南县划入楚国。七雄争霸,尔虞我诈,"南州"依旧属于楚国之地。后秦统一天下,因对周朝进行查访时受到挫败,故吸取教训改36郡,"南州"归入南郡。汉刘邦统一天下后,"南州"前后归入南郡和黔中郡,又被并入"波汉之阳,亘九嶷,为长沙"的长沙国。公元262年三国时期,此时地图上标明"南州"是一块陆地,归于吴荆州郡,遥遥相望于曹公的北荆州。公元281年,已属荆州的南县古地域又被划为两地,向北划入南平郡,向南属衡阳郡。到了南朝,即齐建武四年(497年),南县古地域属南义阳郡,此时赤沙湖流洞庭湖

水乳交融。

隋朝时，隋文帝欲废除郡五百多个，而此时"南州"先后归入巴陵郡、武陵郡、澧阳郡。至唐朝，李渊登上帝位改州为郡，而接着肃宗李亨登帝，又将郡改回州，"南州"前归入江南西道，而后属江南东道。古时南县的地域除东和西两面都归入洞庭湖之外，剩下的依旧是一片陆地。五代十国，"南州"依然属楚。宋朝时期，"南州"改属荆湖之地。北宋政和元年（1111 年），赤亭湖的南边直达沅江，吸引了当时所有兵家目光。此时洞庭湖面进入全盛时期，南边湖临沅江，西边威慑武陵，东西两边临近巴陵，北边直通赤亭。到了南宋嘉定元年（1208年），"南州"仍然还是陆地。至元朝，奉行中书省，下令"凡钱粮、兵甲、屯种、漕运、军国重事，无不领之"，这样一来就成了"都省握天下之机，十省分天下之治"的局面，当时的"南州"及周边地域属湖广行省。到了明朝，"南州"归于湖广布政使司。清朝开始划分行政区，但最基层单位还是几千年前的县，至此时无变革，故"南州"属湖南布政使司。

自清朝光绪二十一年（1895 年）开始，清政府设立湖南省南洲直隶厅，将华容、安乡、龙阳、武陵、沅江、巴陵六县相交接的土地进行割地划分，至今已有 120 多年历史。

民国二年（1913 年）十月，湖南都督府将南洲厅改称南洲县，民国三年南洲县更名为南县。中华人民共和国成立之初，南县划归常德地区，1962 年归属益阳市，延续至今。

二、独特的人文

南县受地理因素影响，地域形成仅 130 年左右，属于一个纯移民县。南县人口总数为 68 万。目前所居住人员主要是从湖南、湖北、江西、福建等省市地区迁徙而来的。汉族人口占绝大多数，约为 99.87%，其余包括土、回、维、侗等 10 个少数民族。这些迁移而来的人把原居住地的文化带到南县，并与南县的土著文化相融合，经过洞庭

湖水乡泽国风韵的滋养孕育，形成了南县现在的多元民俗文化特色①。

南县被授予"地花鼓之乡"牌匾

早在五千至七千年前，南县古地域就有人类生存的痕迹。1852年之前，县境人口主要聚集在湖洲高阜之地。后经南洲淤积雏成后，这块宝地被逐渐开发，邻地居民纷纷来此种垦，南洲渐渐开始繁荣发展。南洲直隶厅初建时，厅境人口分为"土籍"与"客籍"，从字面意思看，"土籍"指的就是南县及周边的本土居民，以华容、安乡、常德等县籍居民为多，而迁入者称"客籍"。"客籍"主要来源于益阳、沅江、汉寿、长沙、桃源、岳阳、湘阴、澧县、邵阳等地，其中属益阳迁入人员所占比例最大。据统计，1907年至2005年，人口发展极为迅速。南县土著居民，除了严、涂、段、孟、丁、洪、张、任、熊、王、程、练、高、吴、闵、白、余、刘、金、施、黄、傅、竺、牛、江、朱、谈、夏、穆、赵、薛、花、孙、陈、谢、贾、徐、倪、邓、云、武、饶、杨、戴44姓为明代之前迁入外，清朝初至今因种垦、工作、婚姻迁居南县的姓氏，已有300余。改革开放以来，因婚姻与南县人组成家庭的

① 罗昕. 湖南南县地花鼓的舞蹈艺术特征研究［D］. 湖南师范大学，2014.

人几乎遍及全国各省市①。

经过百余年的发展，南县人也逐渐形成其独特的性格特征，这些在历史中都有所记载。段祖湉在《南洲厅志书草稿》中指出："耕读陶渔而外，无所事事，勤俭朴实，俨有太古遗风。"段毓云在《南县乡土笔记》中也写道："唯农人勤劳，商人坚忍，知识分子互相同化，是其特长之处。"作为生活在鱼米之乡的南县人，面对天赐宝地，他们生性机敏，不怕艰苦，富于开拓进取的精神；作为迁移而至的当地人，对于外来事物和生活都有极强的接受能力，南县人以圆通、豁达、热情而著称于湖湘。

在湖南其他地区，南县人被冠以湖南"犹太人"之称号，由此可见南县人的聪明智慧、勤劳勇敢是被人们所公认的，也赢得了大家的赞扬。南县人的性格和精神，从传统上说，是由于湘楚文化的熏陶。爱国主义诗人屈原以楚国的兴亡为己任，正道直行，竭诚尽智，死而后已。自屈原之后流放长沙、永州的贾谊和柳宗元等人，忧国忧民，革故鼎新。在中国近代史上，不少耀如灿烂星群的湖南文化名人和军事家、政治家都出自南县地区，例如姚宏业、段德昌、黄少谷、黄伯云等，他们的丰功伟业集中体现了南县人血液中流淌着的一种奋斗、勇敢、牺牲、求索、忍辱负重、自强不息、以天下为己任的精神。这是湖湘地区文化传统继承与发展的体现。从遗传学的角度讲，南县人近百余年来，大多由各地移民组成，形成了一种优秀的婚育文化现象，使南县人具有了优生优育方面的传统优势。

纵观南县人在生活、工作上的情况，南县人文呈现为如下几个特征：

（1）南县从设置以来，被多处水域包围，南县人百余年来都生活在水乡，四周都是垸堤，经常会有溃垸的危险。但南县人善于总结治水经验，研究出一套系统的防汛方法。1954 年发生过溃垸后，就再也没

① 彭佑明. 南县人民性格特征与经济文化底蕴探源——湘楚文化在南县地域的再现 [J]. 益阳职业技术学院学报，2007（04）：42-45，48.

有发生过垸堤溃决。南县人懂得：要让汛期垸堤不倒不溃，在修垸堤时就要一步步把基础打牢，做好细致的工作，一层层加土，一层层打紧，打成一道道铜墙铁壁。在每次汛期到来之时，要加挖沥水沟，使得堤身不让雨水渗透。在汛期大水漫堤前，赶紧修筑子堤，以护垸堤。尤其在处置管涌方面，经验独特。防汛，最能体现南县人细致、认真的精神。

（2）南县人特别奉行追求、执着的性格，看准了一件事，就特别执着，永不言放弃，直到成功。中国工程院院士、中南大学校长黄伯云就是南县人的杰出代表。他1988年留美回国后不久，就担负航空制动材料、高温金属间化合物和特种功能材料研究与应用的重任。有人怀疑他能否成功，他说："唱戏，就要唱大戏；干事，就要干大事。要创新，要跨越，就要做别人认为不可能的事情。"他率众经过多年努力攻关，获得了国家863高技术项目十余项突破，先后获国家级二等奖2项，三等奖1项，国家专利3项。①

（3）南县人在口语上起初是五方杂处，各自土音。而南县人在不同方言的环境下，随着不断地交流，多样的方言逐渐演变成如今以南县话为主体，同时还有汉寿话（西边话）、华容话（土籍话）、湖北话（北边话）分区并存。南县话一是地域相沿而成，如华容话和汉寿话；二是移民影响，益阳话在清末成为全县流行最广的方言，中华人民共和国成立后南县与长沙的交流日增，语言受长沙方言影响很大，变成了近似长沙话的南县话。对于时尚的追求，南县人可谓是后起之秀，特别在服饰上，凡属在全国大中城市流行的服饰，几乎在南县只慢半拍就可以流行起来，各种时尚服饰，穿着打扮，在县内很快就能流行。南县人的歌厅文化特别丰富。早在十多年前，南县就流行歌厅文化，唱歌、跳舞成为一种时尚。至今，有的周边县市歌厅文化难以发展起来，而南县内歌厅文化却不见衰减。

（4）南县人被称为湖南的"犹太人"，可见他们的精明是出了名

① 彭佑明. 南县人民性格特征与经济文化底蕴探源——湘楚文化在南县地域的再现［J］. 益阳职业技术学院学报，2007（04）：42-45，48.

的。这种赞美也是有例可证的,南县人有着与常人不同的聪明才智。在湖南历史名人中,我党早期红军杰出将领段德昌就是杰出代表,先后担任了红军师长、军长等职。为国牺牲时,他还不满二十九岁。中华人民共和国成立后,毛泽东为其家人签发了中央人民政府第一号"革命牺牲军人家属光荣纪念证",其本人并于1988年被列入我党33位军事家之一。解放军上将刘镇武,也证明了南县人的聪明才智。"南县有才,于斯为盛",这也印证了南县人的精明强干①。南县人的聪明才智,还体现在待人处事方面,南县人时常称一些当地同胞为精怪,因为南县人做生意,讲究经济效益,大多能赚钱发财。这种称号不仅是对南县人智慧的赞美,且体现了南县人的一丝幽默。

三、多彩的民俗

民俗,即民间世代相传的风俗习惯。《说文解字》中说:"俗,习也。"所谓"习"者,主要指人们在日常生活中形成的较为稳定的行为方式。民俗也是传统文明的重要构成部分,他是一个民族或者一个人民群体在社会生活生产实践中逐渐形成,并代代相传、趋于平稳的文化事项,也可单纯地称为民间流行的风尚、习俗。民俗的形成和发展都与人的生活行为密切相关。有人类生活的地方才可形成民俗,而不同社会中的人处于不同的民俗中,这是人类繁衍的重要特征之一。民俗是反映历史的一面镜子,是体现社会文化的窗口,是反映民情、民意和民心的综合载体。

在古代,我国封建统治者早就意识到民俗的重要性,《礼记·王制篇》记载说:"岁二月,东巡守,至于岱宗,柴而望祀山川。觐诸侯,问百年者就见之。命太师陈诗,以观民风。"《礼记·曲礼上》中曰:"入境而问禁,入国而问俗,入门而问讳。"民俗在社会生活中形成,又深刻地影响着人们的精神风貌,故我国历代统治者也十分关注民俗建

① 彭佑明. 南县人民性格特征与经济文化底蕴探源——湘楚文化在南县地域的再现[J]. 益阳职业技术学院学报,2007(04):42-45,48.

设。《管子·正世》中说:"料事物,察民俗。"把改造民俗与教化世道人心联系起来。《汉书·董仲舒传》中也提出:"变民风,化民俗。"东汉应邵在《风俗通义》中主张民俗与政教相通,认为:"为政之要,辩风正俗,最其上也。"还有人指出纯正民俗的途径和方法,《孝经》上就提出:"移风易俗,莫善于乐。"把音乐歌舞之类的文艺活动当作端正民俗的重要手段。经过千年积淀的楚地文明,不仅有着质朴的民情民风,还为楚地民众用智慧和劳动创造多彩文化奠定了因子,并且在这片土地上生长繁衍了许多独树一帜的优良民俗文化,南县地花鼓便是其中非常亮丽的代表。

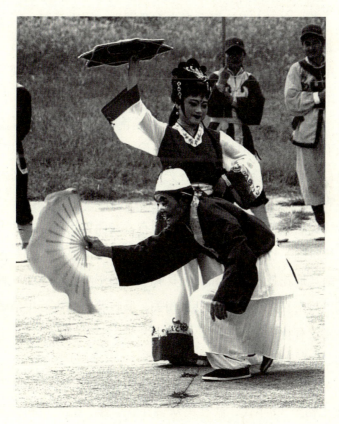

地花鼓《遛马》表演场景(易立新供稿)

在日常的节日中，南县本地也有多姿多彩的民间习俗节日，到了春节或端午节团圆的日子，独自在外漂泊的游子们不管身在何处，都会赶回来与家人团圆，边唱边跳一起庆祝。南县的人民十分好客，一到节假日，有朋自远方来，他们以热茶和歌舞招待，以表示对客人的尊重与欢迎。每年最盛大的节日当属春节了，大年三十晚上一家人围坐一桌吃年夜饭，大年初一大家出门见面打招呼都说"新年好"。每家每户到了夜里12点准时放鞭炮烟花，民间俗称"开财口"，祈祷来年平安幸福、一切顺利。过春节时，民间有一些人们自发地搭台来表演龙灯、舞狮和地花鼓，到处弥漫着红红火火的热闹氛围，一直持续到元宵节。而到了元宵节那一天，全家人无论男女老少都要围坐一团吃汤圆，闹元宵。

实际上包括南县在内的湖南人民，无论是汉族还是侗、苗、瑶等少数民族，在节日民俗上不仅活动丰富而且非常受到人们的重视，有祭祀性的节日民俗、农事性的节令民俗、游乐社交性的节日民俗、喜庆性的节日民俗，等等。节日中很多细节，都是南县人民祖祖辈辈传承下来的，代表了该地区的精神文化。通过民俗这扇窗口，从中可以看到各种民俗事象，也可以体验到湖湘民俗文化的独特光彩。节日民俗对湖南花鼓戏的影响，集中体现在节日里的歌舞演出活动。总的来说，定期的、大型的传统民歌和舞蹈活动创造了一种有益戏曲繁衍和发展的大的文学与音乐歌舞氛围，也同样刺激了民众对艺术产生浓厚的兴趣。这些节日民俗对于南县地花鼓的起源和发展具有重要的影响作用，而这种表演艺术的形成也与南县人民的生活息息相关，反映着当地生产生活的方方面面。南县比较有特色的民俗主要有以下几类。

（一）衣着习俗

南县人民爱好时尚的穿衣风格，不同时期的衣着习俗也是追随主流。20世纪初至40年代，南县民众多穿青、蓝、红大布和白夏布，男人穿布纽开胸衫，戴青色"缸罩帽"，年长者多穿裤腰肥大的大裆裤，穿时前腰折叠，以带系之，女人穿大襟衣。富家男人穿长衫、戴礼帽，富家女人穿旗袍。20世纪50—70年代，人们衣着开始改善。男人穿上

中山装,并逐渐发展为以西式衬衫、国防服、西式裤为主。女装开始流行连衣裙、三角裙、百褶裙、西装裙、尖领衬衫、便式棉衣。男士喜戴鸭舌帽、高顶纱织帽、无沿冬帽。女士戴平顶四角绒帽、纱织圆形帽。草鞋、木屐、油鞋已被胶鞋、深筒雨靴所代替。

进入20世纪80年代改革开放后,衣着变化更快。男人穿着的类型非常丰富,例如风雪大衣、牛仔服、羽绒服、男式夹克、衬衫、T恤等,面料为棉、麻、丝、毛和化纤织物。女人穿牛仔服、羽绒服、女式夹克、T恤、衬衫、短裙、超短裙。至20世纪末,年轻女孩夏穿吊带背心、肚脐衫、超短裙,男女均视纯棉、丝毛织物为上乘。脚穿皮鞋以及皮制品的各式运动鞋、休闲鞋。女人除穿运动鞋、休闲鞋外,还穿高跟鞋,冬季流行皮靴配马裤。

21世纪始,南县年轻人则更加追求时尚,女人喜戴各式耳环、项链、手链。装饰品大多为工艺品,戴赤金首饰者不多。

(二) 生产习俗

农业生产民俗是湖湘民俗的重要内容之一。湖南以农业立省,农业相当发达,宋室南迁之后,境内逐渐得到开发,经过元末明初、明末清初两次大移民,境外先进的生产技术得以传入,农业生产水平明显提高,耕地面积快速扩大,至清康乾年间,即有"湖广熟,天下足"之美誉。南县地势平坦,地处洞庭湖区域,境内农业生产以水田耕作为主,旱地耕作为辅,种植以水稻为主,棉、麻、豆为辅。20世纪初至50年代,南县水稻种植面积占耕地总面积的85%。其中水稻以中稻为主。部分小块地势较高的地方进行双季稻种植。从1957年开始,中稻种类种植开始缩减,双季稻面积增加。部分稻田改种经济作物,但水稻仍占主导地位。2000—2004年,水稻种植面积占全县耕地的60%。随着农业科技的发展,水稻种植技术的不断改进和推广,境内种植习俗也发生很大变化。

南县罗文油菜花

20世纪50年代之前，每逢冬季，稻田任水浸泡，俗称度冬田，也称白水田。50年代末，境内推广连作套种，即中、晚稻收割后稻田种一季绿肥（紫云英），作有机肥料。棉花田内套种蚕豆。至20世纪末，稻田棉田均套油菜。境内还有水旱轮作的农事习俗。每隔3～5年，将稻田改为旱土，种植棉花、苎麻等经济作物。旱土相应改为水田，种植水稻，以改善土壤理化性质。

在南县的相关历史记载中，作为一个农耕文化浓郁的村落，无论是农耕活动安排，农耕生产工具的创造、制作及使用，还是围绕生产而开展的娱乐活动中，都穿插了许许多多的民俗事象。《荆楚岁时记》在"夕迎紫姑，以卜农事""戒草防火，鸟鸣入田""布谷声声""犁耙上岸""舟楫竞渡、争采杂芍"等章节中，对湖湘农业生产习俗都有介绍。这些习俗有的通过歌谣的形式体现出来，告诉人们对农耕时间的安排。在湖湘地区农耕时唱田歌的风俗为湖南花鼓戏的形成与发展奠定了非常重要的基础。

湖湘地区的农耕文化在早期发展时就有在农耕中唱田歌的风俗，如《洞庭湖志》早就记载了明代湖湘地区的插田歌咏："咏也呵，咏也呵，楚人竞唱插田歌。"并且插田歌有很多种，在不一样的场所演唱形式也

不一样。一般是一帮子人一块插田，领唱在田埂边打起鼓唱起歌，以歌引歌，带领着其他劳动人民一起歌唱；或者是农耕结束，农耕人与邻里去到主人家歌唱。有这种现象是因为楚湘地区有一种民俗信仰，认为"插田不唱歌，禾少稗子多"。人们已经把唱歌和劳作非常巧妙地融合在一起，并通过歌唱表达对农耕事业无限美好的向往。农耕的收成决定这一年的收入，不仅仅需要挑选一个好日子进行，旁边还需要许多人唱歌，他们认为歌声越嘹亮，主人家就会收成越好、六畜兴旺，对主人家的祝福就越多。

地花鼓是湖南花鼓戏的早期形态，而地花鼓是从农耕与采茶活动中汲取养分形成的歌舞形式。楚湘一带旱土农事活动中同样有许多另类的风俗。有些风俗里的歌舞内容后来干脆直接演变成花鼓戏的表演内容。例如湖南花鼓戏中有一种叫薅草锣鼓，它就起源于农耕活动中的薅草。

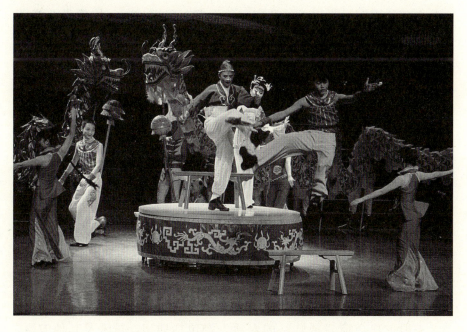

地花鼓《双龙夺珠》表演场景（易立新供稿）

楚湘一带除洞庭湖周围多水田和平原之外，剩下许多地方都是山地与丘陵，这些地方虽然也主要种水稻，但很多地方也是旱地。它们星落分布在山区地带且人烟稀少，古时多有野兽，故单人劳作不但孤独而且效率低，还有很大概率遭遇不测。于是在山区的农人们便自发互帮互助或帮工进行集体劳动。他们在农耕中也养成了唱歌的风俗，其中薅草锣鼓最为大众熟知，其歌词内容十分丰富，且声调高亢令人激越，还带有节奏感。著名的有永顺县土家族的薅草锣歌，包括四个部分，分别是歌头、请神、扬歌和送神。歌头即引子，是开头部分，交代起唱的缘由。请神是当天劳动过程中第一次休息前所唱的歌，民间习俗认为请了神，当天的劳作就会顺利平安。扬歌是锣鼓歌的主要部分，内容十分广泛。送神是结尾部分，歌词固定，神从何处请来，即送往哪里去，但山神土地神不送，并祈祷他们护佑："山神土地我不送，留在山上管杂粮；五谷杂粮你管好，飞禽走兽要提防。野猪莫让地边走，猴子远隔九重山；野鸡老鸦黄筒雀，莫啄小谷和高粱。你把五谷看守好，好像份儿靠爹娘。一天要送三次奶，一天要灌九道浆。五谷丰收装满仓，靠你土地多帮忙。"

楚湘一带，除了种植水稻和土壤上的农耕活动中带有浓郁民俗色彩的歌舞活动之外，采茶歌更是风靡一时。年轻貌美的姑娘们在绿意盎然的茶山上一边采茶，一边歌唱，这一幕不仅有着浓浓的诗情画意，更向大家呈现出了一幅优美的民俗风情画。

（三）互帮习俗

南县人历来有亲友近邻互帮互助，集中人力和时间完成每户家庭生产任务的帮工习俗，简称"帮忙"，这是南县人民历代延传下来的优良习惯。生产活动中，很多事情都需要大量体力的付出，仅靠一人或一家一户难以完成，需要众人的力量，这也体现了南县人的机智。

一般主户会请"帮忙"的农活主要包括插田、扮禾及其他农事。每年的春耕夏收时节，只要主家打一声招呼，邻居们都比较主动地进行帮忙，相互之间不论报酬之类的。主人家也会热情地以茶烟酒饭款待，

以表感谢。

近些年，随着农业科技的迅速发展，很多农耕工作都被机器所代替，而这也意味着人工劳动力的逐渐减少，在插田扮禾的工作上便不需要人为的帮忙。但出售粮食、棉花、蔬菜等农产品时，仍沿袭请人帮忙的习惯，集中打包、搬运。

（四）婚丧嫁娶礼俗

楚湘文化中的婚嫁民俗从全国来看是十分特别的，因为它在独特的洞庭水摇篮中发育起来。整个婚礼过程，同样礼俗繁杂，其中与文艺活动有关的是设歌堂哭嫁的习俗。哭嫁歌的内容和意义对于当地年轻人而言是不可被取代的，通过哭的形式表达自己出嫁时复杂的心情。在当地还有一种说法是哭得越厉害，所表达的感情越浓烈。在哭嫁歌中一哭是拜别父母，告谢养育之恩；二哭是与家中姐妹分别时的伤感；三哭是对自己少女身份的不舍和对婚后生活的未知和迷惘；四哭是为了骂媒人，阐释了封建年代的女性对包办婚姻的不满之情；五哭是待嫁少女对乡邻们的难分难舍，与此同时也抒发了待嫁少女出嫁时对娘家人的祝福期盼。这种哭嫁习俗一直流传至今。

楚湘人民不只在嫁娶习俗中搭台表演歌舞，举行丧礼时也会有相应的伴丧风俗习惯。伴丧也被称为暖孝、暖丧、唱夜歌、打丧鼓，指亲朋好友们到喜丧的家中表演击鼓唱歌的习俗。这在湖湘境内是较为常见的现象，在许多地方志中也有文字记载。

这种婚丧嫁娶的民俗习惯对当地民间艺术文化有很大影响，包括南县地花鼓的形成和发展，都有这些民俗活动的影子。另外，湖湘民俗中的巫术民俗也对地花鼓以及湖南花鼓戏有很大影响。从古至今，楚湘多出巫风野火，这一片区巫风猖獗并且历史悠久。《汉书·地理志》记载："楚有江汉川泽山林之饶。江南地广，或火耕水耨，民食鱼稻，以渔猎山伐为业。……信巫鬼，重淫祀。"《楚辞·九歌序》中曰："昔楚南郢之邑，沅湘之间，其俗信鬼而好祀。"到了清朝，顾炎武《天下郡国利病书》中书："湘楚之俗尚鬼，自古为然。……当晚用巫者鸣锣击

鼓，男作女妆，始则两人执手而舞，终则数人牵手而舞。……亦随口唱歌，黎明时起，竟日通宵而散。"这种习俗、巫术文化也在南县地花鼓中有所反映。

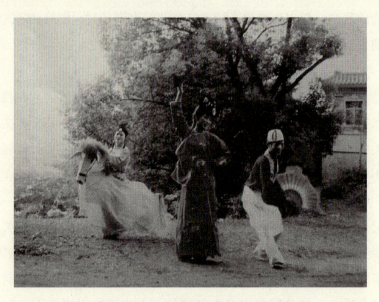

地花鼓《遛马》剧照（南县文化馆供稿）

第二章　南县地花鼓的渊源与发展

地花鼓是我国长江流域汉族民间舞蹈之一，在湘北洞庭湖地区流传甚广。地花鼓是一种集歌唱、舞蹈、戏剧表演于一体的，以山歌、灯调、湖歌、民歌、小调、劳动号子等民间曲调唱事、唱情，以舞蹈作为主要表现手段，载歌载舞的民间歌舞文艺表演形式，南县地花鼓是湖南地花鼓，尤其是益阳地花鼓等民间歌舞艺术的代表。

第一节　南县地花鼓历史探源

一、地花鼓的内涵与外延

湖南省有着辽阔的地域，在此居住的民族也颇多，在这种少数民族群体多、地域划分多的人文环境之下，天然去雕饰的多姿多彩的地方戏剧，折射出了当地人民的民俗民情、语言特点。

湖南花鼓戏是地花鼓这种民间歌舞形式在花灯、采茶灯等表演形式的基础上不断发展起来的。伴随社会大环境的推进和社会文化的需求，地花鼓这种传统音乐文化的表演内容与形式也开始有了进一步的发展，一开始只有简单的人物故事情景的传统歌舞演唱形式，到如今已发展成内容情节比较复杂且有着鲜明人物形象的民族民间戏曲形式。作为花鼓

戏的起源，为了以示区别，直接称地花鼓叫"小花鼓"，花鼓戏叫"大花鼓"。而地花鼓、采茶灯等民间歌舞是直接取材于山歌、民歌，是产生于劳动生活中的艺术形式。它的发展历史应是很久远的。清代康熙年间的《城步县志》说："元宵，花灯赛会，唱完薄曙。"乾隆年间的《黔阳县志》说："又为百戏，若耍狮、走马、打花鼓，唱《四大景》曲，扮采茶妇，带假面哑舞诸色，入人家演之。"通过这些历史文字的记载而进行年代的推算，像"花灯""打花技"等演唱民歌的演出活动，早在距今三百年前便已经发展得很兴盛了。乾隆三十年（1765年）的《辰州府志》卷十四《风俗》有"至十五夜……舞灯后，又各聚赀唱梨园，名曰灯戏"的记载。这个记载中，把"灯"和"灯戏"区别得很清楚。能看出来，当地民众们对花鼓戏的表演形式有清晰的认知。所谓真正的"灯戏"是指在进行舞灯后再唱梨园，包括舞蹈和唱歌的戏，灯戏也就是花鼓戏。

地花鼓、花灯因表演内容与受众对象的生活贴切，因此很受工农阶级的喜爱，在许多农村地区中传播得十分迅速。由于戏本子中人物角色越来越多，故事情节越来越复杂，加上音乐曲调转变很大，现在已经正式成为一种戏曲形式。可以说是花鼓中的说唱歌舞的艺术形式演化发展成如今的"花鼓戏"。

清朝时的花鼓戏发展已经趋于平稳。清初，地花鼓从歌舞说唱慢慢演变成小型的花鼓戏，即一种单独的戏曲形式。清末，在很长一段时间内依旧保持着民间小戏的小型规模，有一些向地方大戏发展的趋势，重头戏当属"二小戏"和"三小戏"，两者保存了民间戏曲的精华和生动朴实的特色，但其中的故事内容和音乐要素以及表演艺术依旧很传统，还没有达到地方大戏的标准，也没有一个固定形式，可以说中国戏曲的萌芽就是"二小戏"。要形成一种民间小戏需要多种因素，而在中国艺术史上有很多民间小戏是由其他艺术形式逐步演化形成的例子。例如花灯戏和鼓戏及秧歌戏、采调戏、采茶戏，这一类都属民间小戏，简单来说就是在民间传统歌舞的基础上加入地方的特色民俗文化衍生而成的。

湖南花鼓戏《刘海砍樵》剧照
（李左、叶红饰演，湖南省花鼓戏剧院供稿）

从另一种方式来说，在歌舞说唱表演的基础之上加入简单的故事内容，表演者多为第一人称，"二小戏"在舞台上最多见，也称为"对子花鼓"，就是以小旦、小丑为主要角色的对手戏。"三小戏"，是戏曲发展的体现。清代道光、同治年间，戏曲从整体上都在不断发展，表演内容中折射出许多生活化的东西，且有扩大的趋势，就连艺术形式也在慢慢地提高。"三小戏"，即以"二小戏"为基础，再加入名为"小生"的角色，此后逐渐形成以小旦、小丑、小生为主要角色的戏，此时便与"二小戏"并称为"三小戏"。这两种民间小戏的名称主要根据角色数量而定，这也体现了对于表演内容的不限制。"三小戏"中也含有歌舞的成分和抒情的部分，在歌曲曲调、角色唱腔、表演动作、剧目题材等许多部分依旧保留了民间传统歌舞的风格特点，这个阶段是花鼓戏发展史上最值得考究的部分，这阶段的发展具体表现为剧目趋多、题材广泛、唱腔成熟、曲调色彩丰富。"三小戏"形成以后，"二小戏"依然持续发展，新剧目源源不断地冒出来。在清代咸丰以前，花鼓戏中小生的角色占重要位置且发挥了极大的作用。到清代末期，相继出现了老

旦、老生等新的角色，行当也越来越多，花鼓戏慢慢靠向大戏，还增加了净角行当。此时的剧中已有复杂的戏剧矛盾冲突，表现了人们丰富多彩的社会生活。

花鼓戏在全国流传的范围比较广，不同地区有着各自的风格和流派。其中湖南花鼓戏的名声最大，在风格上有很多分类，比如"益阳花鼓戏""常德花鼓戏""长沙花鼓戏""岳阳花鼓戏""衡阳花鼓戏""邵阳花鼓戏"等。

益阳花鼓戏在湖南花鼓戏发展中的作用举足轻重且贡献较大。从演出地域来看，在湘中、湘东和洞庭湖畔比较流行，即湘潭、益阳、桃江、宁乡、沅江、安化、南县、长沙一带。其在这些地方已有多年演出历史，以长沙官话作为舞台语言。益阳花鼓戏又称"对子花鼓戏""花鼓子""打花鼓"，最早可以追溯到宋代，那时还不叫花鼓戏，民间称"花鼓"。宋代关于花鼓的详细记载并不丰富，相传这是一种民间技艺，最初是当地百姓在闲暇时间用来自娱自乐的一种方式，开始没有情节发展，动作简单，到后来才发展成"两小戏""三小戏"的形式。直到明末清初，相关的花鼓戏资料才开始大量出现，特别是关于班社的记录。比如清朝的同治年间，记载了益阳花鼓戏剧团"新太班"到长沙演出的具体资料，以及清末光绪年间有湘剧班社的演出，等等。益阳花鼓戏在当时之所以演出频繁，与它的演出内容和形式有很大关系，它能够使各种阶层都能欣赏，拥有一定的群众基础。另外益阳花鼓戏之所以有地花鼓之称，是因为花鼓戏演员都是随地而演，并不需要搭台，演出场所具有即时性。益阳花鼓戏演出内容质朴、有趣，一场演出只需要凑个三五人，角色分配一丑一角，加把二胡乐器，就可以观看到非常精彩的花鼓戏表演了。益阳地花鼓的唱段短小精炼，与花鼓戏在具体情节上有所不同，花鼓戏情节较长、更为具体，有特定的人物形象。地花鼓较为流行的唱段有《四季送财》《十二月送财》《望郎调》《瓜子红》等。以往的益阳花鼓戏只在闲暇时间演出，参与演出的人员一般都是半职业化的农民，大家都是农忙时节在家劳作，闲暇时参与表演。在当地

有一句话说得好"农忙务农,农闲从艺",这里的"艺"即指花鼓戏。清末以后,花鼓戏演员逐渐从半职业性过渡到职业性。据不完全记载,湖南花鼓戏形成、发展的历史,至少在三百年以上,其正式演出历史也有二百多年之久。花鼓戏起源的地方是在三湘四水的广大农村,各地的花鼓戏都在乾隆、嘉庆年间兴起,同治年间得到了较大的发展,在光绪年间形成了职业班社,这种戏曲的形成与发展是一种普遍现象,相互影响。

二、南县地花鼓的起源

地花鼓虽不是南县地区所独有的一门艺术形式,却是南县地区文化活动非常重要的组成部分,素有"北有二人转,南有地花鼓"的美誉。研究南县地花鼓的舞蹈艺术特征首先要从它赖以生存的自然地理环境入手,探索其发展研究价值,同时还要了解其产生的历史文化背景——湖乡文化或称楚文化。

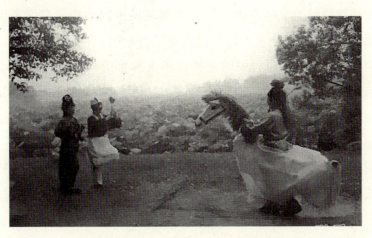

南县地花鼓《引马》剧照(南县文化馆供稿)

地花鼓是在田歌、茶歌和山歌小调的基础上演变发展而来的一种民间歌舞表演。在清代的许多历史典籍中记述了大量耍"花灯"的情景,清乾隆四十年(1776年)由吴锡麒等人编撰的《新年杂咏》载:"南宋灯宵舞队村田乐,所扮有花和尚、花公子、打花鼓。"在明清时期各

地县志均有记载，如《中国戏曲志》湖南卷在叙述清代戏曲活动章节中，记述了湖南农村民间小戏（花鼓、花灯）的兴起："湖南农村中，唐宋以来就有闹花灯、唱采茶、田歌、山歌、秧歌、船歌等习俗。"嘉庆二十三年《浏阳县志》叙述了当地上元节玩花灯的情况，"以童子装丑旦剧唱，金鼓喧闹，自初旬起至夜止"。目前，根据有关史料可判定南县地花鼓的起源时间是在清代嘉庆元年（1796年）。当时，湖南长沙一个叫李元六的人来到洞庭，被其美景所吸引，便落脚在南县乌嘴乡的小巷子中开班收徒、教学。在迎春祭祀仪典中最早出现地花鼓的身影，也有戏曲起源于祭祀中的仪式化音乐表演一说。相关学者对此进行了探究，戏曲理论家孙文辉先生认为："在人类社会的初始阶段，在早期的巫术祭祀仪式中，我们看到原始人的巫术活动既是他们的一种精神生活，又是一种物质生活，也是他们的一种社会劳动实践。说艺术产生于劳动，这与艺术与巫仪共生存并不相悖，只是原始人的生产劳动是一种社会集体劳动，是一种与巫术活动密切相关的社会实践，而不是那种能够引发独舞独歌的个体劳动。"① 日本著名的中国戏曲研究学者田仲一成曾提出："作为戏剧要素的演员的舞蹈、歌唱、对白等，都可以在原始社会中的祭祀礼仪过程中的主神（由大神巫扮）和陪神（由小神巫扮）或是主神、陪神和巫之间的对舞、对话中找到原型。"② 古时地花鼓在民间祭祀春神仪式中载歌载舞，具备了戏曲的因素，地花鼓也可作为戏曲早期的雏形。

南县地花鼓属于益阳花鼓戏中四大艺术流派中的"西湖路子"，主要指流行于益阳南县一带的花鼓戏。南县地花鼓在自身发展的过程中，不断吸收各地花鼓戏的精华，并综合而成，又称为"综路花鼓"。清朝同治年间，西湖路花鼓以区境滨湖一带半湘半花的班社的形成为基础，奠定了基本的表演形式，在不断的发展演变后，逐渐成为正式的西湖路子，主要唱腔有"西湖调""木马调"，剧目与益阳路子基本相同。益

① 孙文辉. 戏剧哲学 [M]. 湖南大学出版社，1998年版，第22页.
② [日] 田仲一成. 中国祭祀戏剧研究 [M]. 布和，译. 北京大学出版社，2008年版，第2页.

阳花鼓戏作为湖南花鼓戏的一个分支，自身还分成了不同的风格和流派，除了西湖路子，还包括益阳路子、醴陵路子、宁乡路子。益阳路子，是形成并流行于益阳、沅江一带的花鼓戏。清朝同治元年，赵松山和赵兰山两兄弟在益阳桃花江（今桃江县）组建了著名的职业班社大兴班，自此职业班社开始出现。到清朝晚期时，这种组织在益阳一带比比皆是，演出场次非常频繁。而朝廷对此非常反感，认为有伤风化，甚至极力阻挠，四处下令禁止，到光绪十五年，益阳庇湖口就立有"永禁花鼓"的石碑。

然而，禁者自禁，演艺者自演，一种新型艺术的形成与发展越发不能阻止。到了清末民初，更有彭桂香和李贵林的"同春班"、王仲秋的"仲和班""宝和班"等职业班社在益阳城乡各地演出。益阳花鼓在抗日战争期间表现不俗，自编自演了《姑嫂上坟》和《后悔迟》等抗敌剧目，并活跃于常德、桃源一带，为抗战前线的战士带去精神慰藉，在益阳戏剧史上写下了光辉灿烂的篇章。中华人民共和国成立后，益阳花鼓的演出团队北上进京，演出剧团整理改编的《生死牌》，受到中央领导人和艺术家梅兰芳先生的好评。

此后，益阳花鼓剧团多次出省演出，不断创演新的花鼓戏作品。益阳路子的主要声腔有打锣腔、川调和民歌小调，有益路川调、八同牌子等，剧目多为正、悲剧，如《声林会》《清风亭》《赶潘》等。益阳花鼓戏能在文化底蕴深厚的古老地域中产生和发展，表明它有广泛的群众基础和顽强的艺术生命力，其中，具有鲜明特色的花鼓戏音乐是最重要的因素之一。宁乡路子，是指在宁乡县境内形成的花鼓戏，在全区流行的时间比较长。清朝道光年间，一位名叫黄道开的人组织当地花鼓戏"土坝班"，并在同治年间前往安化县进行演出，场面热闹而活跃。在这之后，这路花鼓戏流行于安化山区。它的唱腔高亢，轻松活跃，主要包括"宁乡正调""宁乡双川调""一字调"等，唱段有小喜剧《讨学钱》等。醴陵路子，主要指流行于湖南醴陵、浏阳、湘潭县等地的花鼓戏。1955年，醴陵花鼓戏剧团在当时的益阳县登记定点，正式改名

为益阳县花鼓剧团。这路川调,有着浓厚的衡山花鼓风味,它的主要唱腔有"醴陵川调""大清调"等,主要剧目有《送表妹》等。

由于复杂的社会变化,中华人民共和国成立前的花鼓戏发展一直停滞不前,甚至统治阶级还禁止花鼓戏演出,因为当时出现了一大批反映统治阶级腐朽、贪污的剧目,严重揭露和打击了统治阶级,统治者唯恐花鼓戏的演出会引起社会动乱。中华人民共和国成立后,当地政府重新对湖南花鼓戏进行整理和挖掘,提高对这类地方艺术的重视,因此益阳花鼓戏迎来了新的春天。20世纪80年代,益阳市还举办过专业的花鼓戏演员培训班,大大提高了花鼓戏演员们的积极性,通过广泛的收集和整理等活动,最终编成了《益阳地花鼓专辑》,供全国各地的人们欣赏和学习,当时的花鼓戏发展势头不可阻挡,成为非常流行且受大众喜欢的表演形式,很多人家都有益阳地花鼓的磁盘。直至今天只要有老人的家里,还可以依稀听到那时的《益阳地花鼓专辑》。也是因为中间的这种整理和收集,使得益阳地花鼓保存得相对比较好,至今仍有大约200多个曲目。由此可见,花鼓戏经历了时代的沧桑,以特有的艺术形式顽强地生存了下来,并得以发展。

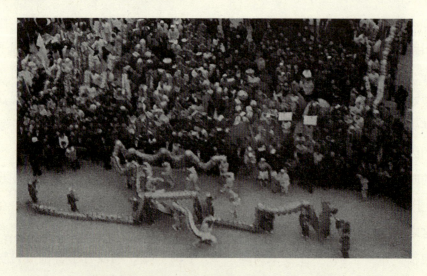

南县围龙地花鼓《引龙》剧照(南县文化馆供稿)

特别是中华人民共和国成立之后,各地纷纷成立花鼓戏剧团,进入城市演出。据不完全统计,到1981年年底,全省大大小小的花鼓剧团就有50多个,同时期还成立了湖南省花鼓戏剧院。各类大小比赛也成为一种趋势,很多优秀的花鼓戏演员脱颖而出,这些获奖演员把花鼓戏当作人生的事业,给花鼓戏注入了新鲜的血液。

第二节 南县地花鼓发展脉络

一、南县地花鼓发展的三个阶段

花鼓戏之所以能够在众多民间艺术形式中脱颖而出,与相关戏班的出现有着非常重要的联系。李渔在《闲情偶寄·词曲部》中说:"填词之设,专为登场。"任何戏曲不会只停留在乡间田埂,只有通过舞台演出才能全面实现其娱乐和教化功能,而戏班是有组织、有分工的专业机构,不仅是戏曲演员排演剧目的重要机构,而且在丰富剧本创作、提高表演技巧、发掘和培养戏曲人才方面也发挥着决定性作用。同时,班社代表着花鼓戏从小型、单一的表演形式逐渐丰富,是发展走向成熟的重要标志之一。湖南花鼓戏班社的出现,意味着花鼓戏从农民在节日期间用以自娱而演唱的地花鼓这种最初形式,成为半专业或专业性质的戏曲形态。研究花鼓班社形式的历史过程,也是一部花鼓戏发展史。因此,通过探讨班社的历史发展状况,便可以对花鼓戏的艺术形态和艺术风格的发展脉络进行挖掘、整理。但是,封建社会对于花鼓戏的发展不存在包容性,以反映下层劳动人民的思想和愿望为主的湖南花鼓戏素来难登大雅之堂,关于花鼓戏班社的相关记载很少被记入各朝代正史中,历史地位非常低下。通过对湖南各县市地方志以及相关零星资料的查阅,依据各个时期花鼓戏的演出形式、艺人及班社的状况和表演剧目、使用曲

调的情况可将花鼓戏班社的发展主要分成三个阶段,即草台班时期、半台班时期和专业剧团时期。

(一)第一阶段:草台班时期

湖南花鼓戏草台班时期属于起始阶段,主要指清代嘉庆年间,即1796年前后,距今已有200多年的历史。根据嘉庆十一年(1806年)《巴陵县志》记载:"唯近岁竞演小戏,农月不止。村儿教习成班,宛同优子。荒弃作业,导引浮浪,实为地方大患,则士绅与官府所宜急急禁绝之也。"花鼓戏在清代中叶的发展,已不再拘泥于新春节日,一年到头都在各地演出,而这种规模也不是个人活动,而是有组织有规模的文艺活动,也就是说当时已有花鼓戏班社,且有师徒之间的教习传统。通过这种师徒传习的方式,在湖南省各地开始出现一批又一批花鼓戏造诣颇深的开山宗师,为花鼓戏的发展开枝散叶。由此可见,从清代嘉庆到咸丰这半个多世纪,是湖南花鼓戏发展史上一个非常重要的时期,技艺高超的师傅开班授徒,带着多名徒弟形成有模有样的花鼓戏班社,并积极在城镇各地从事舞台演出活动,为花鼓戏剧种的发展奠定了坚实的基础。这50年是草台班的第一阶段,其特点是:"出名师,开基业。"在唱腔上,以流行于西洞庭湖滨,情调古朴的打锣腔为主。这种唱腔最早运用于花鼓戏的专业班社,是在一位宁乡人鲁文智创建的"怀得堂"。这位师傅原本为湘剧名角,曾在同治年间组建了著名戏班"得胜班"。由于花鼓戏在南县、华容、安乡等地发展很快,受其影响,鲁文智的"怀得堂"内有一些高徒,如余菊生、王三洛等,他接触并开始从事花鼓戏活动,对西湖路花鼓戏的发展起到了积极的推动作用。从19世纪60年代到90年代末,花鼓戏草台班开始往"出名角,创名派"这一势头发展。此阶段正是清朝由强盛到衰落的转折点。湖南花鼓戏伴随着全国范围内"花部"的兴盛势头,获得了艺术上的长足发展。此时戏班组织更加严密,演出活动更加频繁,社会影响更加深广。

花鼓戏草台班演出剧照

　　随着班社遍地开花,不少班主开始关注管理问题,有些班社便制定了一套比较完善的有关艺人演出与日常生活的班社制度。清代末年,宁乡花鼓戏土坝班制定的十条班规极具代表性。"一条:出外唱戏,要听班主吩咐,在未吩咐前,只能守在箱子旁边,不得乱走。二条:吃饭同起同落,不许胡言乱语,吃菜不准乱翻。三条:开演时,不准高声大叫,吵闹妆房。四条:化妆有一定的位置,上手小丑站在正面,下手小丑和小生站在两边,旦行站桌子两头。五条:扮装时,旦洗脸后,先系裙,后上彩,装束后不能见客。小生先穿彩服,后化妆,装罢坐在戏箱上,不准和看戏的妇女交谈。六条:演戏时,戏未散,不准下妆,准备加戏或救场。七条:散戏后,场面收拾乐器,丑代收道具,管箱收捡衣服,如有遗失,负责赔偿。八条:散戏后,台前两盏灯,右边归上手小丑取,左边归文场面取。妆房两盏灯,一归管箱,一归生或旦提。九条:回家后,台前两盏灯不准吹熄,仍然照点。十条:每适初一、十五要拜把敬神,当天一炷香,对箱子一炷香。"① 这十条班规从组织领导、生活起居、演出活动、礼节规范等多方面对演员提出了详尽、具体的要

① 湖南戏曲艺术研究所. 湘潭地区花鼓戏资料(内部资料)[Z]. 14-15.

求，这对促进班社建设朝着规范化、制度化方向发展是有益的。

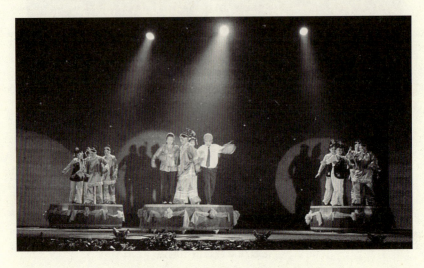

《我要打花鼓》演出剧照（易立新供稿）

在湖南花鼓戏发展史上，草台班的出现是民间歌舞从地花鼓过渡到地方戏曲艺术形式的标志，它的演唱虽然尚未达到很高的水平，但艺人们以广大农村为舞台，积极探索花鼓戏的演唱艺术，并积累了不少宝贵的经验，留下了一批最能体现花鼓戏艺术特色的剧目，为花鼓戏以后的发展奠定了扎实的基础。

（二）第二阶段：半台班时期

从19世纪90年代末到20世纪30年代，是湖南花鼓戏的半台班时期。所谓半台班，主要体现在演出内容上既包括唱湘剧、汉剧等大剧，又包括唱花鼓戏。这种班社在不同地区有不同叫法，如"湘北一带叫'半灯半戏'，湘南称'半调半戏'"①。"灯"和"调"均指花鼓戏，"戏"则指湘剧、汉剧、祁剧等大剧种。这种"半灯半戏"的演出形式与当时统治阶级对于花鼓戏的禁演打压有关，另由于其他剧种的不断兴起，使得湖南花鼓戏的艺人只能以这种"拼盘"形式来维持花鼓戏的

① 谭真明. 论湖南花鼓戏班社发展的历史轨迹［J］. 湖南第一师范学院学报，2010（05）：131－134.

演出。清代中叶以后，湘剧等大戏在境内发展迅速，其影响已从城市波及农村。同时，皮影戏、木偶戏等在各地盛行，对花鼓戏艺人的生存构成了极大威胁。花鼓戏作为从民众生活中提炼而成的一种民间艺术形式，从一开始就受到封建统治者的诋毁和压制。

嘉庆十七年（1812年）《巴陵县志》卷52"风俗"条载吴敏树《上严少韩邑宰书》中说："乡民搬演小戏，终岁不休，误工作，启淫乱，尝以请于侯而制之，而未偏及一县也。"直到民国前夕，花鼓戏还一直处于政府严禁打压的局面，当时的报刊上就记载了常德禁演花鼓戏的情形："警察局行政员曾君德生，曾在省垣警察学堂毕业。昨奉府尊礼派斯席，接事以来，除昼夜查拿烟赌外，并查拿演唱花鼓淫戏，以端风化。"清宣统元年（1909年）3月31日《长沙日报》记述了一则岳阳禁演花鼓戏的消息："花鼓淫戏，大干例禁。平日尚不敢演唱，何况国制限内？现在该邑西乡奉扬团，擅敢违禁，演唱淫戏，梁大令访悉，随即严饬，差役驰赴该地，率同团保签拘班头，并将会首等一并解案研讯重惩，以维风化。"在省城长沙，也曾发布过禁演花鼓戏的"四言训示"："省垣首善，敦俗为先。淫戏卖武，谕禁久宣。"这些历史记载都显示了当时统治者企图用武力对花鼓戏进行扼杀。

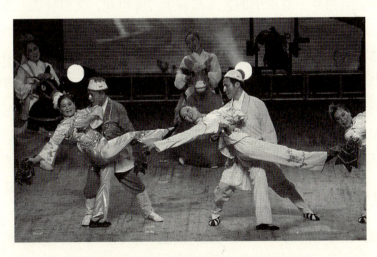

竹马地花鼓《看姐》演出剧照（易立新供稿）

在政治迫害和大戏剧种的冲击之下，花鼓戏艺人为了躲避官府的逮捕而得以生存，不得不学习大戏种的表演，从而各地形成了既演大戏又演花鼓戏的半台班。这种多剧种同台演出的艺术形式，固然削弱了花鼓戏的影响力，但是，由于艺人从其他剧种学习、借鉴了一些演唱方法和技巧，客观上有利于促进花鼓戏的成熟和发展。在很大程度上也促进了花鼓戏剧目的发展，例如一些大戏剧的传统剧目被改编成了花鼓戏，湘剧的《宋江闹院》《杀惜》《游龙戏凤》《庄子试妻》，京剧的《张古董借妻》《老配少》《苏三起解》等都是非常成功的移植而来的代表性剧目。随着剧目丰富，花鼓戏在行当、角色上也逐渐丰富，花鼓戏的表演程式也更加规范了，戏曲声腔也得以丰富，这些有利的发展趋势宛如新鲜血液注入花鼓戏的体式中。半台班戏社时期，各地的班社方兴未艾，班社林立，甚至出现不少具有代表性的班社。清代光绪后期，西湖路花鼓戏势如破竹，如鲁文智的湘戏"得胜班"，这个戏班的名声在当地不可小觑。"怀得堂"的艺徒们藉鲁文智之声名以"得胜班"为花鼓戏班名，使得花鼓戏将湘剧取代。另有澧水流域的"喻春满班""翠枝班"。资江地区有一个"宝和班"，是当地最大的戏班，其中艺人以大连山、小连山最为出色。湘东浏阳一带，则有"大兴班""红新班""福寿班"等，其西乡一戏班中的艺人郑春生，既唱戏，又修钟表。直到中华人民共和国成立后，大家才知道他名叫邓洪，是湘赣地区地下党的领导人之一。他常常以唱戏作掩护，从事革命工作。邵阳花鼓戏班社也十分活跃，有"兴旺园""喜庆园""德庆园"等。兴旺园的台柱子何银生，擅长唱功，有"唱不死的何银生"之说。德庆园班内也是名角云集，如王尚生擅演悲情戏，有"哭不死的王尚生"之说。总之，这一时期是花鼓戏艺人在夹缝中求生存的时期，但是花鼓戏艺人凭借自己的智慧、才能和勇气，凭着对花鼓戏的执着与热情，既没有在反动政府的打压下屈服，更没有被其他大戏剧种同化，而是顽强地保持花鼓戏的艺术风格，在黎明前的黑暗中，他们使花鼓戏戏脉不断，起到了承前启

后、继往开来的历史作用①。

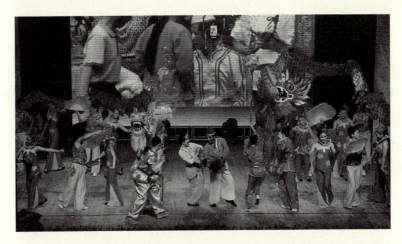

围龙地花鼓《戏珠》表演场景（易立新供稿）

（三）第三阶段：专业剧团时期

湖南花鼓戏在这个时期可谓是经历了各种风雨，在长达半个世纪的发展中，在戏曲程式化、规范化、专业化等方面，都取得了重大突破。各地戏班在发展足够成熟的情况下，为了维持专业艺人的生活，为了演出场地相对持久稳定，逐渐将演出市场化，向城市进军。有学者研究发现"各路花鼓戏努力摆脱对大戏剧的依附，储备了一定数量的本剧种的大本戏剧目"②。在演出规模上，各地戏班也做好了在城镇正式剧场演出的准备，花鼓戏正式进入专业剧团时期，专业剧团数量不在少数。1929年邵阳花鼓戏艺人何银生、王佑生等，以湖南宝庆府（邵阳古称宝庆）楚剧班的招牌，在湖北汉口新市场演出《铁板桥》《张公百忍》等大型剧目。这次演出坚持了半年之久。1936年，邵阳花鼓戏名艺人夏云桂率双喜园班再赴武汉演出。由于当局的迫害，演出半个月后被迫返回。1947年，邵阳复兴班入邵阳市公明戏院公演

① 谭真明. 论湖南花鼓戏班社发展的历史轨迹[J]. 湖南第一师范学院学报，2010（05）：131-134.

② 谭真明. 论湖南花鼓戏班社发展的历史轨迹[J]. 湖南第一师范学院学报，2010（05）：131-134.

《四姐下凡》等剧。同年，南县名艺人赵长生、彭桂香、何冬保等正式登台于南县的"岳舞台"，演出花鼓戏《合银牌》。在长沙，花鼓戏艺人张寿保、钟瑞章等人于1945年在市内"大吉祥"戏院公演《孟姜女》《秦雪梅》《大打铁》等剧，坚持了两个月后，由于角色不齐、剧目贫乏而未能站住脚跟。为此，钟瑞章等人于1946年冬赶赴南县，邀集张汉卿、姚吾卿等西湖艺人到长沙切磋戏艺，以图东山再起。1947年春，钟瑞章派人二下洞庭，将何冬保、胡华松等著名西湖艺人接到省城，与长沙花鼓艺人合作，以"楚剧改进社"为旗号，在绿萍书场公演，终于取得成功。

中华人民共和国成立后，湖南花鼓戏的发展进入一个新的时期，不仅得到党和政府的支持，而且也有不少人愿意加入花鼓戏的传承与发展工作。全省各地花鼓戏专业剧团有17个，1981年，发展至53个。1952年，著名花鼓戏艺人何冬保、肖重珪合演的《刘海砍樵》参加了第二届全国戏曲观摩会演出并双双获奖，首次将花鼓戏亮相全国并获得荣誉。1957年，湖南省花鼓戏剧团成立，它以勇于改革的姿态和鲜明的艺术风格，成为全国几个善于上演现代戏的省级剧团之一。1960年，湖南省戏剧学校设立了花鼓戏科，为全省花鼓戏剧输送了一批又一批的新生力量。1964年，湖南花鼓戏《补锅》《打铜锣》参加中南地区戏曲会演，获得极大成功，之后被拍成电影，使这种乡土艺术赢得全国各地群众的赞扬。1983年，湖南省花鼓戏剧院排演的《刘海戏金蟾》漂洋过海，飞赴美国演出，获得了很大的成功。2004年，湖南花鼓戏剧院排演的大型现代花鼓戏《老表轶事》荣获我国戏曲艺术的最高奖项——文华奖。2005年11月，文化部专家一行29人，专程赴湖南，在湖南大剧院观摩《老表轶事》的演出。

《打铜锣》剧照（凌国康饰蔡九，李小佳饰林十娘，湖南省花鼓戏剧院供稿）

湖南花鼓戏班社的分支中包含了益阳花鼓戏班社，有迹可循的是在光绪年间益阳南县王三乐组织的"新太班"，在此之前也有一些小戏班，但是由于不够规模，因此在历史上以"新太班"进城为益阳专业花鼓戏戏班成立的标志。该戏社是益阳最早的由农村进入城市的专业花鼓戏戏班，开创了历史先河。据考证南县王三乐组织的"新太班"于1910年从南县进军到长沙进行演出，该剧团在剧目、行当等方面都达到了一定规模。该剧团在长沙演出受到了一致好评，并且对长沙花鼓戏也有很大的促进作用。两个地方的花鼓戏团进行了艺术上的交流并相互借鉴经验。这种经验的交流与互相借鉴对益阳花鼓戏的发展起到了很好的促进作用，能够弥补其不足。益阳花鼓戏团进城的成功为其他花鼓戏团提供了一种经验，促使后来很多花鼓戏团开始改革、学习，这样既可以获得可观的收入，又能扩大剧团的影响力。例如1925年进城演出的"义和班"，也是其中具有影响力的一个花鼓戏团，还有南县的"得胜班"更是红极一时。当然，并非所有戏团都能在改革热潮中得到进步，有的甚至因此而消亡。例如"牗民社"戏班，装备陈旧，演员也过于

一般，缺乏竞争力，因此无法在长沙驻扎下去继而失败。

对子地花鼓《送财》表演（易立新供稿）

中华人民共和国成立后，益阳花鼓戏更是将进城作为发展的大趋向。在演出市场中开始有了四季班社，这种班社顾名思义就是一年四季都在外面演出。春季在益阳、沅江一带演"贺戏"，夏季到安化、桃江等地唱"夏戏"，秋冬唱"赌戏"。益阳南县一带的戏班尤其多，当时花鼓戏已成为当地最为追捧的艺术形式，且不论过年过节，每家每户有重大事情都要邀请南县的戏班进行表演，供众人热闹。益阳班社也和其他湖南班社一样，尤其是花鼓戏发展后期的班社，不仅拥有非常完善的组织，更加重要的是还有严格的班社制度，简称"班规"。在剧团中，班主享有绝对的权利，演员一定要听从班主的命令，尤其是演出之前，班主说不能乱走就不能乱走。演员不准高声大叫，演出时，如果戏还没有整体谢幕，演员们就不能卸妆，因为经常会出现随时加戏或者需要救场的情况。还有旦丑角的一些非常严格的要求，比如丑角需要帮助工作人员在演出后收道具，等等。"这对艺人都有了相当高的要求，同时也促使他们把花鼓戏当作事业来对待，同时这种班社制度的形成也从另外

一个方面反映了益阳花鼓戏的高度发展与繁荣。"① 益阳花鼓戏不像京剧等其他大剧种，没有那么宏伟庞大，道具也非常简单，一般在农村演出时，也是选取角色较少的来演出。所以一般限制在 8～10 人。有所谓"七紧八松九逍遥"② 之说。目前，在益阳南县地区，有一个"土观班"，非常有名，该戏团由同治年间一位名叫黄道开的艺人建立。演出储备近 80 多个剧目，其中《四季发财》《送子》《十月怀胎》《送财》《瓜子红》《望郎调》等，都是益阳花鼓戏中的经典剧目，经久不衰，经过"土观班"的改编与发展，已经逐步走向成熟和完善。

二、南县地花鼓发展的五个分期

南县地花鼓是南县境内的劳动人民在日常的生产劳动中创作出来的一种民间民俗艺术。由于这种非文字形式的民间歌舞艺术要进行活态传承，只能靠口传心授一代代地传承下来。南县地花鼓的传承和发展历经了 200 多年的风风雨雨，发展历程大致可分为五个时期：清嘉庆年间的启蒙期、清咸丰至同治年间的兴旺期、民国初年至中华人民共和国成立前后的鼎盛期、"文革"至 20 世纪末的衰退期、21 世纪的复苏期。

（一）启蒙期：清嘉庆年间

清代嘉庆元年（1796 年），湖南长沙人李元六③在乌嘴乡开场收徒，传授对子地花鼓技艺。因表现内容多为爱情题材，受当时中国封建社会礼教的束缚，故不招收女弟子，徒弟多为十二三岁的男少年，旦角都由男童扮演。形式多为一旦一丑的双人表演，自带锣鼓沿门演出，表演多在春节和农闲的时候。

① 杨波. 益阳花鼓戏的艺术风格与表演特征的探究［D］. 湖南师范大学，2014.
② 杨波. 益阳花鼓戏的艺术风格与表演特征的探究［D］. 湖南师范大学，2014.
③ 长沙人，对子地花鼓的祖师爷。清嘉庆元年（1796 年）下洞庭，落脚乌嘴乡小港子打鱼为生，他白天捕鱼、卖鱼，夜里吹唢呐、拉胡琴，一到正月间就组织打地花鼓送恭喜，深受当地民众欢迎。3 月间，他应邀开场收徒，教唢呐、胡琴、对子地花鼓。这就是人们传说的"桃花班"，对子地花鼓就在南县红火地传开了。

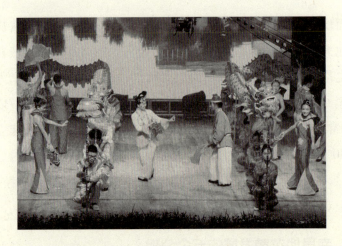

围龙地花鼓《起井》演出剧照（易立新供稿）

（二）兴旺期：清咸丰至同治年间

当时在南县的北河口、牧鹿湖一带刮起了一阵马戏团表演之风，对子地花鼓吸取其精华将其糅合，形成了竹马地花鼓①这种新的民间艺术形式。清道光年间，南县境内境落雏成，各地移民纷纷迁入境内，带来丰富多彩的艺术形式，与南县地花鼓相互融合，在闹元宵、过端午、庆中秋等节假日打起地花鼓、唱起丰收歌、舞龙舞狮。南县地花鼓又增加了围龙地花鼓②的新形式，发展成由情节简单的歌舞到有故事情节、人物关系较复杂的小型戏曲表演形式。南县地花鼓从此走向了兴旺时期。

（三）鼎盛期：民国初年至中华人民共和国成立前后

清朝末期，南县地花鼓发展得颇具规模，各地都有戏班演出。民国

① 薛春山、龙佑明是竹马地花鼓祖师爷。龙佑明，南县北河口人，是李元六的开门徒弟。主攻地花鼓的旦角，他个子矮小，相貌长得好，很会唱民间小调，逢年过节就在北河口领班打地花鼓。一次，马戏团为头的薛春山来给他母亲拜年，两人商量合作地花鼓拜年的事。薛春山是骑马来的，第二天就以"骑马地花鼓"走村串户了。龙佑明在马上可以翻筋斗，其表演很受欢迎，丢的包封、打的彩用箩筐挑。到了第二年，薛春山带团去湖北演出，不能骑马打地花鼓了。龙佑明就用篾扎纸糊的竹马与地花鼓穿插表演，亦受到民众的欢迎。从此，竹马地花鼓就在北河口一带代代相传了。

② 围龙地花鼓在南县产生的时间不详，创始人不明，通过调查没有找到准确答案。据老艺人赵长生（90岁）讲述：这种形式不是在某一个时期突然形成的，也不是某一个人创造出来的。它是在一个相当长的时期内，广大劳动人民逢年过节互相磋商，互相融汇，加上历代艺人的加工创造，逐渐形成的。直至1920年以后，才逐渐形成了传承谱系。

元年（1912年），地花鼓知名艺人王三乐组织以地花鼓艺人为主的花鼓戏新泰班到长沙演出，将地花鼓发展为花鼓戏，同时又将花鼓戏的一些表演手段如插白等融入地花鼓表演中，丰富了地花鼓的表演技巧，使地花鼓的发展进入了繁荣鼎盛时期。中华人民共和国成立后，1955年到1959年农业合作化到"大跃进"的五年时间内，地花鼓更是被鼓噪得红红火火。根据南县文教系统的档案资料记载，当时全县由156个业余剧团增加到382个，培养了大批地花鼓的接班人。

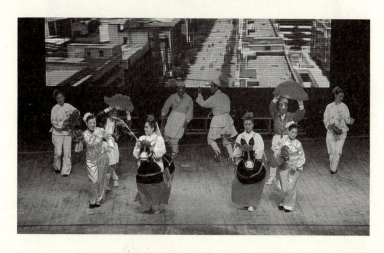

竹马地花鼓《引马》演出（易立新供稿）

（四）衰退期："文革"至20世纪末

十年"文化大革命"，整个社会都看不起唱戏的，地花鼓艺人被划为社会阶层的"下九流"，地花鼓被视为"淫戏"，带上了"封资修"的帽子被打入冷宫禁锢起来。改革开放后，在经济全球化和现代文明的冲击下，地花鼓这类传统的文艺形式慢慢退出市场，也逐渐被人遗忘，濒危状态日益加剧。

（五）复苏期：21世纪以来

随着经济的腾飞、科技的进步、时代的发展、人民群众生活水平的提高和电视网络的普及，人们对精神文化的兴趣和追求越来越强烈，生活变得丰富多彩，南县地花鼓作为一种古老的民间艺术表演形式，凭着

其深厚的群众基础、顽强的生命力又开始吸引着众多的观众。由于21世纪，国家推出了一系列抢救和保护民间文化遗产工作的措施。南县地花鼓在当地政府、领导的高度重视下，于2005年开始南县地花鼓的挖掘、整理、申报、传承与创新等工作，先后成功申报省级和国家级非物质文化遗产名录。

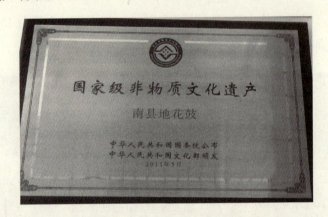

南县地花鼓：国家级非物质文化遗产牌匾

近几年来，南县还建立了地花鼓艺术培训基地，常年举办南县地花鼓艺术培训班，举办地花鼓艺术大奖赛。南县地花鼓迎来了一个崭新的发展机遇，在政府和民间的共同努力下，重新迎来新的春天。

第二届南县地花鼓艺术节开幕式嘉宾合影（易立新供稿）

第三章　南县地花鼓的题材与音乐

地花鼓中的"花鼓"具有两层寓意,一是诉说着地花鼓趣味欢乐的风格基调;二是强调其将鼓作为主要伴奏乐器的独特形式。而"地"字一则表明地花鼓的表演场地为地面并非戏台,展现了地花鼓与其他花鼓戏曲形式的差异;二来揭示了地花鼓的来源,即产生在农田中,来源于农民的日常劳作。地花鼓身为湖南花鼓戏的前身,在花鼓戏的形成过程中有着深远的影响,但地花鼓凭借着自身独特的艺术吸引力和扎根于田间乡村的广大受众得以保持自身独特魅力,继续发展传播开来。南县地花鼓与邵阳、衡阳、湘西等地的地花鼓较为相近,但又蕴含着南县人特殊的音乐风格和艺术创作,有其不一样的风格。

第一节　南县地花鼓的题材内容

一、生产劳动场景

南县地花鼓在内容表现上主要以劳动者在田地中的劳作为主,抒发的是农民真挚而朴实的渴望。根据相关专家分析,地花鼓与插秧歌有着些许的关联。在人们所进行的田间地头日常农业劳动作业种类中,插秧是一项枯燥、繁重的劳动。人们为了消除疲惫更好地劳作而歌唱,时间

久了便形成一项特定的娱乐活动,在此基础上形成的特定曲调与舞蹈动作,再加上装扮并渐渐发展而成的较为完整的歌舞形式,就是地花鼓。据此可以知晓,农民的田间劳作是地花鼓扎根生长的沃土,发展传播的摇篮,而有关劳作的内容也涵盖在南县地花鼓的表演中。有的剧目就将劳作生活作为题目,直接呈现出现实的劳动活动,展示了劳作生产的辛苦繁重。如《采茶》在一开始就唱道:"正月里采茶是新年,兄妹双双……采起细茶转家园。"再加上演员做出的模仿采茶情景的肢体动作以及采茶结束后喜不自禁的神态表情,生动形象地刻画出了一对勤劳淳朴的采茶兄妹形象,给予了观众最真实的采茶劳作场景。这个剧目还有另一句唱词"采茶辛苦吃茶甜",表达的是一种劳动者的辛酸感慨,伴奏稍缓,表演者在情绪上要在喜中带一丝悲苦,语言淳朴但意义深厚。

但是,南县地花鼓中的大部分剧目题材也很丰富,不仅仅是单纯描写农业生产劳作,其他的题材也会有机地与劳作内容相结合,例如剧目《五瞧妹》中有一幕讲述的是妇女身穿衣裳破损严重,这是因为她大部分时间都在厨房做饭,而为自己缝补衣服的时间则很少。剧中妇女的诉说展现了现实中农村妇女的真实生活状态,在赞美妇女勤劳肯干的同时,也表达出对这些生活在如此状态下的农村妇女的同情。南县地花鼓在表演上通常使用按节令或者月份起兴的手法,如《送财》①:

　　一月里来好送财,天官赐福我的乖乖,送喜又送财。
　　二月里来好送财,二龙戏珠我的乖乖,送喜又送财。
　　三月里来好送财,三星跟前我的乖乖,送喜又送财。
　　四月里来好送财,四季春风我的乖乖,送喜又送财。
　　五月里来好送财,五子登科我的乖乖,送喜又送财。
　　六月里来好送财,六合同春我的乖乖,送喜又送财。
　　七月里来好送财,茅兰七姐我的乖乖,送喜又送财。
　　八月里来好送财,八洞神仙我的乖乖,送喜又送财。

① 段德群,主编. 南县地花鼓基础教材(内部资料). 湖南省南县地花鼓保护工作办公室,2011:44-45.

九月里来好送财，观音送子我的乖乖，送喜又送财。

十月里来好送财，十全十美我的乖乖，送喜又送财。

十一月里来好送财，大雪纷飞我的乖乖，送喜又送财。

十二月里来好送财，一年四季我的乖乖，送喜又送财。

表达了南县当地农民对幸福生活的追求和向往，剧中采用了十二个月份搭配十二种吉祥祝福词，并一同重复唱词"送喜又送财"。

地花鼓的演出日期大多定在传统节日里，这种像"天官赐福"的吉利唱词再加上逢年过节的欢乐气氛，能将南县当地农民们渴望富裕生活的美好愿望充分地展现出来，相得益彰。按节令或者月份起兴的手法在剧目《十二月望郎》中也有所体现，这既是因为农业劳作是地花鼓的生存土壤，也是因为在农业生产中月份、节令的重要性。因此地花鼓中频繁出现月份、节令是劳动生活在艺术创作中的必然体现，是农耕文化在民间艺术中的不灭印迹。

二、爱情生活题材

在南县地花鼓所表现的主题中，最为丰富的不仅是描述劳动人民日常田园生活的内容，爱情主题也是其表演热衷的内容。在地花鼓的剧目中也有很多表现爱情主题的剧目，如《十二月望郎》《交情》《留郎》《十月看姐调》《请郎歌》《闹五更》等所表达的中心情感都是当地人们对于爱情的憧憬与向往。其中《十二月望郎》[①] 歌词为：

正月望郎是新年，双膝跪在姐面前，十指尖尖来扯起，姊妹双双拜个什么年。

二月望郎是花朝，推开纱窗把郎瞧，一眼瞧见郎来了，梳妆打扮迎接我情郎。

三月望郎是清明，清明时节雨纷纷，三两银子买把伞，送与郎哥避雨淋。

① 段德群，主编. 南县地花鼓基础教材（内部资料）. 湖南省南县地花鼓保护工作办公室，2011: 33 - 34.

四月望郎四月八，家家户户把田插，心想留郎睡一晚，农忙时节不留郎。

　　五月望郎是端阳，龙船鼓响闹长江，两边坐的划船手，中间坐的我情郎。

　　六月望郎热茫茫，抽条板凳歇荫凉，二人谈起真情话，露水夫妻不久长。

　　七月望郎七月七，雷公火闪雨凄凄，雷公不打贪花子，狂风不吹钓鱼船。

　　八月望郎是中秋，鹅毛月出像把梳，初三初四鹅毛月，十五十六月团圆。

　　九月望郎是重阳，重阳煮酒菊花香，郎喝三杯桃红色，妹喝一杯面通红。

　　十月望郎立了冬，门前起了冷霜风，愿郎不到江边去，冻了情哥我伤心。

　　十一月望郎落大雪，情哥隔住来不得，买双木屐买把伞，请人送给我情郎。

　　十二月望郎又一年，梳头洗脸禀告天，姐在家中把郎等，为何不来看姣莲。

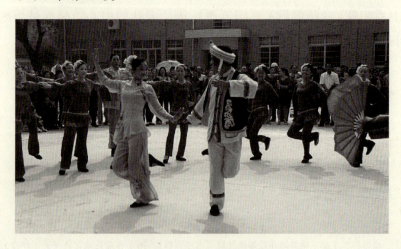

地花鼓《交情》表演场景

爱情关系着人类的繁衍与生息，可以说是人类永恒的话题，同时也是人们茶余饭后的话题。地花鼓通过一旦一丑两位演员边唱边表演的形式来表现爱情故事。爱情的题材再加上地花鼓的表演形式极大满足了观众的喜好，所以地花鼓爱情题材的作品也比较多。

三、历史及民间人物

南县花鼓戏还存在许多表现历史人物的剧目，这些剧目通过地花鼓的表演，将人物形象表现得淋漓尽致。演出较多的有《狸猫换太子》《状元与乞丐》《梁山伯与祝英台》《关王庙会》《清风亭》《生死牌》《三司大审》等。除了这些剧目南县地花鼓还成功地塑造了一个个鲜明的民间人物形象，比如李四、三伢子等。正所谓艺术取材于生活但是比生活更有戏剧性，南县地花鼓来源于当地生活，根植于当地生活，并且又取材于当地生活，这些人物形象正是观众最熟悉的。

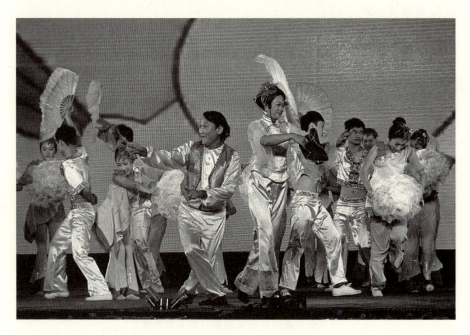

地花鼓《闹五更》表演场景

地花鼓贴近群众生活，符合当地群众的观赏需要。地花鼓剧目数量

的增加以及蓬勃发展之势就是戏曲艺术与劳动群众的生活紧密相关的见证。她花鼓艺术的土壤是当地生活，根基是人民群众，所以它的题材也是民间故事居多。例如《买沙》，这个剧目非常受欢迎，演出场次极高，故事来源于当地的真人真事。虽然在艺术处理上有些夸张，但其故事在结构框架上与真实事件是所差无几的。故事主要讲述了张三、张三老婆、赌徒三人之间发生的趣事。剧中张三是个智力障碍者，但是他却娶了一个美貌贤惠的老婆。有一天，张三家里没盐了，张三老婆让张三把家里的东西卖了去镇上买盐，但是张三不仅傻还十分懒惰，他的妻子百般呼唤，他也不愿起床，整个起床的过程十分幽默滑稽。起床后，他的老婆交代他去镇上卖东西买盐，但张三什么都不懂，他的老婆只能一步步教他。最后张三学会了如何买卖便出发了。路上，他遇到了一个赌徒，张三听说赌赢了有奖励便进去赌了，赌场的老板为了骗张三一直赌下，去想了很多办法，结果没有一会工夫张三便把东西输光了，甚至最后连老婆也输给了别人。

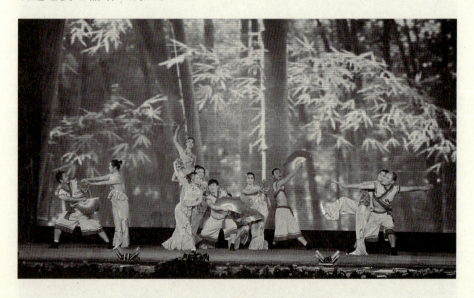

地花鼓《留郎》演出剧照（易立新供稿）

与《买沙》相似的剧目还有《傻子拜年》，该剧描绘的是一个智力障碍者在春节一家一家给别人拜年的故事。这个故事的趣味之处体现在

以下几个方面，首先，他给亲人拜年，30岁的他言语欠妥，但家人将他当作小孩看待，而邻居家的孩童逗他取乐的过程也是十分滑稽可笑，也正是这种大人被小孩愚弄的设定使整个氛围更添几分滑稽。其次，家人将他装扮成小孩模样，再加上他的举止言行更添几分逗乐。几番下来，他搞笑的形象便印在观众的脑海里无法忘却了。

在南县地花鼓剧目中像张三这样的搞笑人物还有很多，比如小干妹、三伢子、神仙姐姐等，这些滑稽可笑的人物形象给予观众一种强烈的感官体验，每个人物都取材于平凡的生活中，但每个人物都非常鲜活，各有特色，让观众印象深刻，这些人物都是劳动生产的一个缩影，虽然在表演中添加了不少艺术手法，夸大了喜剧因素，但是大家都可从一些角度或多或少地找寻到与自己的相似之处。取材生活，取材群众，这便是地花鼓的人物形象塑造得如此成功的决定性因素。地花鼓人物在表演中，通常通过身体动作来突出人物个性。地花鼓属于民间戏曲，要求所有花鼓戏演员有一定的舞蹈、武打基础。戏曲艺术是一种综合性的艺术，所以花鼓戏的演员必须具备舞蹈、武打等各种技能。这其中要求十分严格的就是旦角，旦角的演绎，无论是手法、身段等都是非常讲究的，在戏曲中讲究程式化，而动作则是程式化的最佳体现。肢体动作的合理运用能加深观众对于情景的理解，使其身临其境、感同身受。这些民间故事虽然在故事情节和人物选择上都具有普遍性，但经过艺术加工后往往能让你印象深刻。这源于地花鼓人物的塑造取材于生活，借鉴于群众，简单易懂又具有带入感，且剧目曲调动听，朗朗上口，风格鲜明，让人拍手称快。南县地花鼓从艺术角度呈现出对生命的感悟、对人物的理解，将其融于舞蹈这种表现形式，结合生活中的点滴细节，让观赏者从平凡中看到不同的闪光点。

此外，南县地花鼓还有表现赞美生活、劝善惩恶、喜庆丰收、宣传伦理道德等题材内容，比较全面地反映了当地民众的生活情感和审美追求。不管是在剧目取材、人物塑造，还是在表演方式上，都突出表现了地花鼓欢快幽默的特点，"尤其是在喜剧结构方面突出了情节的误会以

及巧合,通过将喜剧人物放入纷繁复杂的矛盾冲突之中来反映实际生活的本质,进而突出展示主题"。湖南花鼓戏有很多喜剧人物,这一艺术特色得到了广大观众的欢迎和喜爱。既然属于民间艺术,那么,除了内容要体现群众的思想感情,在情节设计和人物形象上更加要日常化,表现方式上更加要细腻真实,能反映群众的日常生活,描述群众的情感变化,体现群众的理想追求。只有这样,才能真正地贴近群众,才能更好地使观众身临其境,引起共鸣。

地花鼓《耍花灯》演出剧照（易立新供稿）

第二节 南县地花鼓的唱腔曲牌

一、唱腔曲调类型

南县地花鼓在唱腔方面以自身戏曲声腔为基础,结合其他声腔的优势,形成更为独特鲜明的艺术特征。其唱腔的结构因唱腔的风格、表演的方式、伴奏乐器的独特等因素可分为四类,即川调、打锣腔、民歌小

调等各种声腔形式,这些都属于牌子曲音乐系统。

(一) 川调

川调又叫作弦子腔,是益阳花鼓戏中的主要声腔之一,其伴奏乐器主要为民族管弦类,如唢呐、大筒等乐器在弦子腔中十分常用。在曲体结构上,弦子腔是一个由上下两句以及衔接乐句构成的曲体框架。

在南县花鼓戏所用的声腔中,川调可以说是一种较为常用且著名的声腔。川调在其产生传播发展的历史过程中已大致完成了自身的演唱形式构建,且在具体运用中可以依据表演的内容在一些地方例如联套的形式上灵活调整,但在连接方式上必须要遵循从慢到快、由散到整的基本规则。川调类型主要分为单川调和双川调。单川调的特殊之处就在于原本一句的唱词在演唱上分为上下两句并在中间加入了衔接的成分。在川调体系中可以算得上"一流"的则属单川调。单川调属于川调中很有特点的一种结构形式,其中舒缓的慢板数量较多,唱词不多但腔体宽,非常适合用来表达充满情绪的戏曲表演。单川调的情绪主要是低沉、郁闷的。追其源头,单川调的产生与沅水、澧水一带的【正宫调】有着密切的联系。例如【益路川调】,它是益阳地区的车水号子、湖歌子音调与【正宫调】交汇融合所形成的。另外,【西湖调】渊源于【正宫调】,是【正宫调】传播致西洞庭湖地区受地方音乐影响发展而来的变体。后西湖班进入长沙后才称为【西湖调】。【西湖调】的过门旋律与【正宫调】非常相似。

谱例3-1:

益路川调

(一流)

[乐谱]

将我　　　　来　　　怨！

这首《益路川调》就属于单川调结构，上下两句词的旋律交相呼应，且下句唱词的旋律是在上句曲词的基础上重复变化而来的，这种结构可以称得上是一种十分对称严谨的句读结构。

双川调在川调中经常被称为"二流"，它的结构沿袭了【正宫调】的结构形式，与单川调相似也是以相互呼应原则为主。其通常采用湘中地带的羽调式民歌作为素材，渐渐演变为弦子腔。双川调拥有山间音韵特色，例如"醴陵双川调""宁乡双川调"以及前面提到的"益路川调"等。在南县地花鼓戏中，双川调是其所用的川调中最为普遍的曲体腔调。它还有七句或十句的歌词，且具有每句词都要用一个腔句完成的结构特点。

此外，双川调与单川调的区别还在于双川调的构成，双川调是由两句唱词加上一段音乐构成整个唱腔的，缺少了一项就会破坏其结构的完整性。

谱例 3-2：

西 湖 调
（二流）

一式：

（上句）祝公远　闻此　言心中大怒，

（下句）不肖女无廉耻　败坏家　门。

单川调与双川调都是川调中最为常见的声腔类别。除此之外还有【梁山调】【花石调】等。在川调中还有几类差异明显个性强烈的曲调，它们在通常情况下不能形成连接结构。川调的唱腔结构和曲调连接的多样性选择，使得川调在满足具体剧目内容和表演需要的同时能最大限度地发挥出剧目内容的中心思想。在花鼓戏的唱腔运用上，川调是较为常用的花鼓戏唱腔之一，例如大家耳熟能详的《刘海砍樵》以及十分受群众喜爱的《小姑贤》等，皆采用了川调声腔。此外，川调的曲调旋律数量众多，其中包含了湖南各个地区独具特色和代表性的山歌、民歌。曲调有明显的特色而且变化多样；调式以及旋律的变化都很丰富，川调集中体现了很多音乐要素，是值得我们很好地去研究的一种声腔形式。

（二）打锣腔

打锣腔，南县花鼓戏采用的基本声腔之一。在四大声腔之一高腔的影响下，打锣腔的音乐风格较为淳朴、粗犷。打锣腔的表演形态基本上固定为一人唱，众人和，锣鼓伴奏帮腔。打锣腔主要是由民歌灯调、傩腔、宗教音乐以及其他风俗音乐演变过来的。前者的曲调轻快、热烈，如"游春调"等，后者演唱时情绪稳定，起伏不大。值得一提的是，打锣腔的伴奏乐器中并无管弦乐器的加入，而是腔流结合，这点与四大声腔的"高腔"具有相同之处。在打锣腔中，具有代表性的且较为常见的曲牌有【四六调】【八同牌子】等。

谱例3-3：

八同牌子

[乐谱：分。【发腔】未开言 ... 【帮腔】先流泪。【发腔】往前 ... 【帮腔】走步不停。]

另外一部分的打锣腔由外面传入，逐渐与剧目融合并随着较为典型的具体剧目在湖南流传，并与当地的文化结合演变为当地的唱腔。例如湖北楚剧的"老辞店调"、江西的"老劝夫调"等。在打锣腔的发展历程中，其中一部分开始向弦子腔进行转变，并且随之形成较为稳定的结构和伴奏形式。

打锣腔音乐可分为锣腔正调和锣腔散曲。其中，锣腔正调又因调式、表现形式等差异分为两个体系，分别为南路锣腔和"木皮调"系统、北路锣腔和"四六调"系统。

谱例 3-4：

四 六 调

稍快

[乐谱：煮沸 涟江 翻波浪，]

```
i i 3̃ 2̇ i | i. 3 5 3 | i 2̇ 5 -（6 5 | 3 5 2 3 5 -）|
通宵    奋  战

5 6 i - 6 i | ³5̄ 3 5 2̃ -（ 2. 3 5 6 3 5 2 | 1. 2̇ 3 5 2 -）|
催 芽  房。

i i 2̇ 5. 6 | i i ⁶̄i̇ 2̃. 3 | i 2̇ i 2̇ i | i 6 i 5 - |
秋后   飞  镰    把丰收歌儿唱，

（5. 6 i 2̇ 6 i 5 | 3 5 2 3 5 -）| i. 5 5 3 | i. 2̇ 5 - 3 |
                                涞 江 湾  上

5 i - 5 | 5 3 5 2̃ - ‖
金谷  飘 香。
```

锣腔散曲也可以叫作锣腔小调，属于打锣腔结构的花鼓戏曲调。它在传播发展的过程中大致维持了原本民歌的基本形态，具有较强的独特性且旋律变化十分多样。但是到目前为止还没有形成结构连接固定模式，具有较强的自由变化性。如《放羊腔》。

谱例3-5：

放羊腔

```
【挑五槌】 ⁴⁄₄ i 3 6 5. 6 | i 6 i 3 2̃. 3 | i 3 6 3 5 | i. 6 5 6 5 |
           赶起  绵羊    往  前 进，

【挑五槌】
) 0 ( | 5 i - 3 | 5 6 3 6 5. 3 |（昌且 内且 昌 0）|
       来此 就

5. 6 5 3 | 2 2 3 2 3 | 5 6 5. 5 0 |
歇(是)歇凉亭哪衣哝支哟。
```

总的来说，在湖南益阳南县花鼓戏众多声腔之中，打锣腔可以称得上是特点鲜明，这也是受其传奇发展历程的影响而形成的。它采用了众人帮腔，锣鼓伴奏的表现手法，使得气氛显得十分喜气热烈。打锣腔在演变发展的历程中，在唱词唱句间的具体伴奏形式上，由锣鼓伴奏逐渐变化为增加唢呐或一些丝竹乐器同锣鼓一起进行伴奏。"有时用乐器直接取代人声帮腔。腔句之间的锣鼓也增添了相应的过门。"其常用的代表曲牌除了【八同牌子】，还有【四六调】【木皮调】【木马调】等。

（三）民歌小调

民歌小调在益阳一带的地花鼓中较为常用，可以说是益阳地花鼓的主要三大声腔之一，按照曲调的差异可分为三类，一为地花鼓，二为乡土民歌，三为丝弦小调。地花鼓的音乐风格较为热情，具有很强的歌舞性质，较为著名且具有代表性的有"望郎调"和"新拜年"等。乡土民歌则普遍以当地农村的女性孩童为受众对象进行歌唱流传的歌曲，其风格属于轻快活泼一类的，如《洗菜心》等。最后一类丝弦小调发源于江南一带，所以具有江南地区委婉辗转的音乐特点，其曲调旋律优美，歌唱性特征明显，比较典型的曲目有《四季相思》等。需要注意的是，"丝弦"在当地与民间歌曲是并存的。据《黔阳县志》记载："又为百戏，若耍狮、走马、打花鼓、唱《四大景》曲，扮采茶妇，带假面哑舞诸色，入人家演之。"其中所述的在表演百戏中的打花鼓所歌唱的曲目《四大景》就是一首丝弦小调。可以说在花鼓戏这几百年的发展长河中，丝竹管弦音乐与其构建起了一种十分密切的关系并对其发展起到了十分重要的影响。就丝弦音乐的重要性层面来说，它是益阳花鼓戏的重要组成部分。而丝弦小调就是丝弦音乐中的一种篇幅较短可独自演唱的曲牌形式。民歌小调在益阳花鼓戏中主要扮演着插曲的角色，较为著名的有《九连环》《瓜子红》《放风筝》等。

谱例 3-6：

瓜 子 红
(花鼓小调)

1 = G
比较慢

$\frac{2}{4}$ (3 2 5 6 1 3 2 1 | 6 5 5 5.1 7 6 | 5.6 1 2 6 1 5) |

5.1 6 5 3.2 | 5.1 6 5 3.2 | 1 7 1 5 3 | 2.3 2 (1 7 1 2) |
一　　盘　瓜　子　双　对　双，

2 3 5.1 5 1. | 6 5 5 7 6 | 5.(6 1 2 6 1 5) |
一　面　黑　来　一　面　　黄。

1 1 3 6 5 3 2 | 5 2 (1 7 1 2 5) |
哥 哥 你 吃 一　粒，

　　这首《瓜子红》，就其体裁来说属于一首民歌小调类的花鼓戏音乐，主要通过描写小妹和情郎的生活小事来表现细腻的男女之爱，全曲符合地花鼓整体轻快喜庆的情绪基调，速度较快。南县花鼓中的民歌小调，基本保持了原来民歌的特点，在戏剧化程度上比较少，像这种类型的曲调数量很多。其速度、节奏、曲调的种类都较为丰富，它们构成了益阳花鼓戏的唱腔，是益阳花鼓戏的重要组成部分。

二、唱腔音乐特点

　　南县地花鼓唱腔音乐以曲牌连缀体为主，板式变化体为辅。在结构形式上南县地花鼓采用了"曲牌连缀"与"板式变化"的手法，使连接上更加流畅的同时也丰富了戏剧的内容。板腔通常以多样的节奏类型与变化著称，通过速度的变化如导板、慢板、快板、散板间的转换可以使剧目整体更为紧凑，连接自然紧密，利于剧中内容的描述和蕴藏情感

的表达，等等。"曲牌连缀"和"板式变化"两者在长期发展中相互借鉴、互为助益，这种结构形式也逐渐演化为益阳南县地花鼓的基本遵循原则。

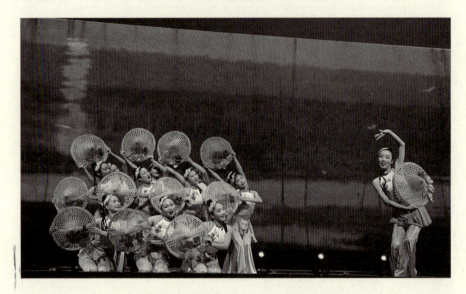

《采茶》表演场景（易立新供稿）

唱腔的基本句式包括十字句、七字句，以川调为代表。除此之外还有变化句式，即"唱腔句式的扩大"和"唱腔句式的缩小"，这种自由多变的句式，丰富了唱腔的句式类别，赋予唱段一种灵活多变性，增强了曲调的表现力，使表现的内容更具鲜活性。

唱腔特征还体现在旋律的上扬与下行，其用途主要体现在两个方面：其一是改变曲调表达情绪；其二是起着区分行当的作用。音乐是一种语言艺术，当人们表达喜悦的情绪时，声调会上扬，而表达悲伤的情绪时，声调会有所下降。同理，在表达欢快喜悦的情绪时，地花鼓音乐的旋律呈上升走向，唱腔上扬；而表现悲伤阴郁的情感时，旋律走向下降，唱腔下移。这种变化使得南县地花鼓的音乐非常富有表现力，以致在当地甚至在湖南省的其他地区都广为流传，并且与其他地区的文化相融合不断发展变化，这种传播也在一定程度上对益阳地花鼓的发展贡献了一分力量。

南县地花鼓音乐的曲牌数量众多、种类丰富，据整理后统计大致有100多首，如《正月香得儿》《摘花》《赞四门》《清早起》《卖花》《留郎》《交情》《耍花灯》《请郎歌》《禾花鼓》《呱呱调》《十二月望郎》《白牡丹》《扇子调》《送财歌》《插花调》《看姐》《十月看姐调》《道私情》《拖板凳》等。如《扇子调》：

谱例3-7：

扇 子 调

（南县地花鼓）

何重光 演唱
丁建华、李建吾、易立新 采录
肖正民、程 瑜 记谱

1 = C
中速

$\frac{2}{4}$ 2 353 | 2323 1 | 2 23 | 2321 | 2321 |
（女）哥（呀） 哥　　呀，一把（个）扇　子姐手（哇）中

2 3 1 2 | 3.5 36 | 1 6 2 6 | 5 — | 3 1 6 | 5.6 1 |
开哪哪合衣　　　哥姐哪　呀，扇子（呢）名　　叫

2 2 1 6 | 5 5 6 6 | 5.6 6 | 5 — | 2 353 |
什么（啊）　牌呀得儿嗨得儿嗨。（男）妹（呀）

2323 1 | 2 23 | 2321 | 2321 | 2 3 1 2 |
妹　呀，要问（个）扇　子儿是啊么子牌哪哪合

3.5 36 | 3 1 6 | 5 — | 3 1 6 | 5.6 1 | 3 1 6 |
衣，　　妹子 呀，扇子儿名　叫 七 皮

5 5 6 6 | 5.6 6 | 5 — | 2 353 | 2323 1 |
柴呀得儿嗨得儿嗨。（女）哥（呀） 哥　　呀，

[乐谱：简谱片段]

七(哪) 皮柴哪哪合衣， 哥 哥 呀，扇子
是 从 哪里 来呀得儿嗨得儿嗨。(男)妹(呀)
妹 呀，要问(个)扇子 那呀 里来呀
衣， 妹子 呀，扇子儿是 南县益阳有 得
买， 湖北汉口有呀得 带，托付六亲朋友与我的
妹子飘洋过海 买回哟， 来呀得儿 嗨得儿嗨。

通过对上述曲调音乐本体的分析，可以发现南县地花鼓的曲调多采用徵调式，普遍使用的是五声音阶，偶尔会采用宫调式（如《白牡丹》）、商调式（如《请郎歌》）与羽调式（如《赞四门》），但并不常见。

谱例3-8：

请 郎 歌

（南县地花鼓）

李长云、罗菊香 演唱
李光辉、王桂英 采录
程 瑜 记谱

1 = D
中速

(女)请郎 哥 请郎 哥，(男)请郎哥 请到

第三章 南县地花鼓的题材与音乐

```
3 1 3 6 1 1 | 3 6 5 3 2 |    3 1 3 6 5 5 3 |
```
哪里去哪我的妹呀哈哈！（女）请郎（呢） 他家

```
3 3 5 2 | 3 3 1 1 3 6 | 3/4 1 2 1 1 3 5 5 3 2 |
```
门哪哈哈，（男）请到他家哪 行哪我的妹呀哈哈，

```
2/4 5 5 3 5 1 5 3 | 3 3 5 2 |   3 3 1 1 3 6 |
```
她家是个什么 人哪哈哈。（女）请到他家哪

```
3/4 1 2 1 1 1 6 1 3 3 2 | 2/4 5 5 3 5 1 5 3 | 3 3 5 2 |
```
行哪我的哥 哥子呀哈， 他家是个读书 人哪哈哈！

```
1/4 2 2 | 2 1 5 5 | 5 | 1 3 2.3 | 5 5 5 5 6 |
```
（男）罢罢罢 不不不， 读书人 家我不 去，今日

```
1 1 | 5 3 | 2 3 | 5 3 | 2 | 6 5 5 1 | 1 6 | 6 5 3 |
```
讲四书，来日讲五经，孔子讲季氏，四季都不

```
2 | 1.1 | 1 1 | 3/4 1 1 3 5 5 3 2 | 2/4 1 5 5 5 5 1 3 |
```
空，呀呀呀呀 我的妹呀哈哈， 读书人家我不

```
3 3 5 2 ‖
```
行哪哈哈。

如今，随着人们对中国传统音乐认知的加深，一些音乐工作者开始对南县地花鼓的音乐进行改革，加强了曲调的表现力，创造出了一些带有独特性的地花鼓音乐。

第三节　南县地花鼓的乐器伴奏

一、伴奏乐器

传统戏曲音乐,都伴有专门乐队,被称为"文武场面",包括管弦乐器和打击乐器。不同的地方戏曲,都有自己的伴奏乐器、演奏技法和伴奏形式。乐器中包括主奏乐器和色彩乐器,它们使地方戏曲适于不同的场合。唱腔伴奏对戏曲演唱的音乐,特别是在技法、旋律上进行渲染,力求在风格上得到统一。旧时有"场面半台戏"之谈,道出了伴奏的重要作用。无论哪种地方戏曲,乐队伴奏都有着非常重要的作用,是体现地方特色和艺术风格的重要因素。

唢呐、锣鼓和大筒是南县地花鼓使用最为普遍的伴奏乐器。锣鼓的演奏方式简单易学,唢呐吹奏的曲调简单动听。这些乐器在板式和调式上都非常简单,但却能营造出喜庆、热闹的场景,有利于地花鼓载歌载舞的表现。

南县地花鼓的伴奏乐器与湖南其他地区的花鼓戏基本相同。

花鼓戏在湖南不同地区的乐队组织都以大筒为主奏乐器,以唢呐为色彩性乐器。大筒,外表与二胡相似,区别于湘戏的"二弦子"(形似京胡),专业术语为花鼓大筒,即大琴筒之意,在益阳地区被称为二胡。大筒的特点是音色清脆、明亮、粗犷、浑厚,经改良后特色更为明显。南县所在地区的大筒,相比湖南其他地区,琴筒较大而稍长(大约15厘米),发音浑厚、糙犷。大筒主要由琴弦、琴杆、琴筒、琴弓构成,琴杆、琴筒、琴弓的材质通常选用竹制,琴筒上须蒙蛇皮。随着乐器使用场合和形式的发展,如今的大筒,有时会运用于独奏。乐器的数量根据场合的大小来决定。打个比方,小型的演出用一把二胡足够可以

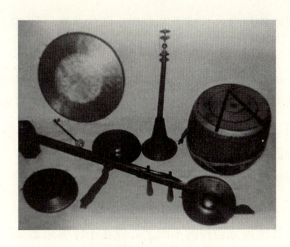

南县地花鼓主要伴奏乐器

表达内容，传递情绪烘托氛围；而大型的演出、重大场合或者传统节日的现场，一把二胡就稍显不足了，这时就需要加入一些丝竹管弦乐器以及打击乐器了，如笛子、扬琴、阮、琵琶、唢呐、锣等。

唢呐在花鼓戏的伴奏乐器中属于色彩性特殊乐器，它的音色高亢明亮，音量也十分大，非常适合在花鼓戏中吹奏衔接片段。又因唢呐独特的音色，益阳方言里形象地称它为"令尖滴"。一般有唢呐的场合就会显得特别热闹，对于当地人的吸引力也是极强的，貌似唢呐一声响，村口就聚满了看热闹的人。唢呐在乐队中既伴奏唱腔又吹牌子。在川调这种唱腔类别中它多用以吹过门。根据表现需要，其音乐可分为大小唢呐分奏或齐奏。在打锣腔中，唢呐常随锣鼓主要吹奏唱腔的帮腔部分。锣鼓牌子中唢呐又成了主奏乐器伴奏唱腔。走场牌子的曲调中小唢呐的作用非常大。它不仅吹奏大过门，还吹奏腔句之间的小过门；有时还吹奏曲调中的穿腔部分。在湖南众多花鼓戏中，唢呐都作为不可缺少的伴奏乐器。唢呐是由一个带哨的铜管和喇叭构成，材质一般为木制，形状呈圆锥形。唢呐作为中国古老的吹奏乐器，又在历史的长河中不断地发展变化，已成为中国传统戏曲中不可缺少的基础性伴奏乐器。在民乐队或戏曲伴奏场中经常出现它的身影，甚至成为民族乐器登上专业表演舞台的代表性管乐，唢呐也有一些独奏曲目，如《百鸟朝凤》等。

大筒与唢呐的组合，构成了花鼓戏乐队的主奏乐器组。就算是最简单的乐队组合，也必须有一把大筒，一支唢呐。除此之外，南县地花鼓的打击乐器非常丰富，如果要将其分类的话，可分为南边锣鼓和西边锣鼓。南边锣鼓与西边锣鼓所用的乐器各有不同，这些伴奏乐器在表现剧情、表达人物、渲染舞台气氛（包括意境描写）、传达人物情绪、加强表演节奏等方面都起着画龙点睛的作用。对于打击乐而言，在戏曲乐队中也是非常重要的。表演艺人的话，"半台锣鼓半台戏，离了锣鼓冒（没有）力气"，足以体现打击乐在戏曲表演中的重要性。

　　花鼓戏与其他地方剧种的不同之处就在于伴奏乐器分工。大筒、唢呐是两种不同表现特点的乐器。从声腔类别来看，川调和走场牌子以大筒作为托腔乐器，伴奏唱腔；唢呐则主要用于吹奏过门。但在锣鼓牌子中，唢呐则是主奏乐器，大筒及其他弦乐器、管乐器则作为乐队音色的补充。伴奏唱腔的大筒，用于托腔保调，烘托唱腔的思想感情，要求与唱腔做到和谐统一，以达到声情并茂。所以，大筒在演奏技巧上表现出与旋律相适应的装饰技巧。吹奏过门的唢呐也不例外，有些曲调过门基本上就是唱腔的重复或变化重复。这就要求唢呐的吹奏技巧，体现出花鼓戏风趣、喜庆的特点。

　　伴奏乐器另一个重要特点是对于"垫腔"的处理。唱腔过程中存在一些间隙，需要大筒伴奏填充，艺人们称它为"垫腔"。花鼓戏伴奏所垫的腔属于"特性子腔"或有特点的音调，一有机会就会反复出现，以突出花鼓戏的音乐风格，如《双川调》：

谱例 3-9：

可以说，在花鼓戏音乐中伴奏乐器是为唱腔服务的，与唱腔融为一体，以提供补充和丰富旋律。同时，伴奏又以自己的表现特性，去烘托、渲染，加深唱腔的表现力。演员在舞台上的一举一动、一念一唱，都与戏剧的伴奏乐器互为衬托，具有千丝万缕的关联。目前，随着时代的发展，人们对于传统地方剧目的认知逐渐提高，政府对地方戏剧逐渐开始重视，益阳南县花鼓戏也迎来了改革的春天，在伴奏方面也引入了一些其他剧种的伴奏乐器，如民族管弦乐器琵琶、京胡、笛子等以及西洋乐器。伴奏乐器的变化，增添了花鼓戏音乐使用乐器的多样性，同时也对益阳花鼓戏的各个方面造成了一定的影响，给益阳花鼓戏增添了时代色彩，加强了其剧目的表现力，使观众在欣赏益阳花鼓戏时能从视觉以及听觉上得到更好的感官体验。益阳花鼓曲调的扩充、剧目内容的创新以及伴奏乐器的增加等诸多变化，赋予了益阳花鼓一种创新性，使观众能同时体验到传统底蕴与新颖流行相融合的感觉，给人以新奇和震撼感。

二、伴奏锣鼓经

南县地花鼓的伴奏锣鼓经可分为形体表演类锣鼓经和适用于起唱、接唱和稍腔的锣鼓经两大类。其中形体表演类锣鼓经常见的有：【长槌】【夹长槌】【走长槌】【牛吊尾】【溜子】和【花溜子】等。分别记谱如下。

谱例3-10：

【长槌】$\frac{2}{4}$ 打打 | 可 可可 | 昌 内且 | 昌且 内且 | 昌.不 呐打 | 昌 - ‖

【夹长槌】$\frac{2}{4}$ 可 可打打 | 昌且 昌且 | 衣打 衣 | 昌 0 ‖

【走长槌】$\frac{1}{4}$ 可打 | 打 打 | 昌 | 昌 | …… 衣打 | 衣 | 昌 ‖

【牛吊尾】$\frac{2}{4}$ 打打 打得儿 | 昌此 且此 | 昌.不 呐打 | 昌 - ‖

【溜子】$\frac{4}{4}$ 打打 衣打 八打八打 | 昌 此且 此且 此且 | 昌 打打 衣打 衣 |
昌且 此昌 ‖

【花溜子】$\frac{2}{4}$ 打.打 打打 | 衣打 衣 | 昌.不 龙冬 | 衣多 昌打 |
个且个且 昌 | 个且昌 个且昌 | 个且个且 昌 | 昌.不 龙冬 |
衣个 昌 | 个且昌 个且昌 | 个且个且 昌 | 昌.不 龙冬 |
衣多 昌打 | 打 昌昌 | 个且个且 昌 ‖

而用于起唱、接唱和稍腔的锣鼓经则以【一槌】（又称底槌）、【鲤鱼翻边】【快两槌】【三槌】【连槌】【挑五槌】【稍槌】等最具代表，谱例为：

谱例3-11：

【一槌】（底槌）$\frac{2}{4}$ 不呐打 | 昌 - | 可 可打 | 昌 - ‖

【鲤鱼翻边】$\frac{2}{4}$ 可打 可 | 昌.且 衣且 | 昌 - ‖

【快两槌】$\frac{2}{4}$ 衣可 衣 | 昌 昌 ‖

【三槌】$\frac{2}{4}$ 衣打 衣 | 昌 且 | 昌 此且 | 此退 昌 ‖

【连槌】$\frac{2}{4}$ 可打打 可打可 | 昌此且 此昌 | 此且此 昌 ‖

【挑五槌】$\frac{2}{4}$ 得儿内退 | 内退 内且 | 昌且 昌 | 此且 昌 | 且.退 此退 |
昌 - ‖

【稍槌】$\frac{2}{4}$ 衣八 打且 | 昌且 昌.且 | 此且 昌 ‖

第四章 南县地花鼓的服装道具与表演

地花鼓历史悠久，在我国南方多地区流传甚广，而这种局面早在南宋时期便已出现。地花鼓素有"北有二人转，南有地花鼓"的美誉。"南宋灯宵舞队村田乐，所扮有花和尚、耍公子、打花鼓、拉花姊、田公、渔妇、装态货郎、杂沓灯术，以得观者之笑。"（吴锡麟等，《新年杂咏》）可见在宋代，花鼓就已经开始受到广大人民的喜爱。而地花鼓这种歌舞表演形式在不同地区的称谓有所区别，但在形成之初，主要是两人表演。

第一节 南县地花鼓的服装道具

一、服饰装扮

地花鼓的服装经历了一个逐渐发展的过程。最初的花鼓戏班受经济条件的影响，在服装道具上非常简陋，红裤子、打带、围究就是区别各类角色的标志。后来条件好了，丑角有了固定的上衣、道具以及头饰，例如在《刘海砍樵》中，剧中刘海哥的形象就十分鲜明，用固定的一套蓝色戏服以及草帽、扁担道具来装饰，而剧中胡秀英的形象则采用了固定的金黄色乔其纱古装和尼龙纱绣花半透明云肩以及桃红色扇子等道

具来装饰。由此可见,在包括南县在内的益阳地区地花鼓服装都是固定的。有学者在调研时发现:"在当地有这么一句话是来形容益阳花鼓戏的,'宁穿破,不穿错',足以见得服装是何等的严格。"南县地花鼓的舞蹈演出服饰非常有特色,颜色艳丽带有鲜明的地方色彩。因为其表演内容主要是娱乐观众,所以大多剧目带有幽默、滑稽的特征,其角色往往是愚蠢的形象。因此在整个表演设计中,丑角的作用非常关键,一个剧目的表演效果好坏,关键要看丑角对剧情的表现程度,能不能将观众带入剧情之中。因此,这类人物基本都取材于当地民间,这样更显角色的真实性。地花鼓角色的搞笑不仅体现在他的台词上,在服饰、妆容、动作等方面也都有一定的要求。例如丑角的服装,往往颜色艳丽,而这样的颜色更能带给观众较强的视觉冲击力,增强角色的幽默性。

南县地花鼓各个角色都有自己的服装和装扮,如旦角和丑角的服装和装扮如下。

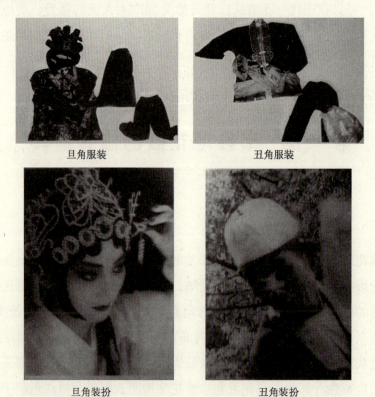

旦角服装　　　　　　丑角服装

旦角装扮　　　　　　丑角装扮

如图所示，旦角和丑角的服饰装扮可总结如表4-1。

表 4-1

	旦角	丑角
头饰、发型	蝴蝶头、辫子	蛇帽或草帽蒂子或酒蒂子
服装	红色或绿色中式大襟上衣、中式裤、彩色绣花裙	白色或蓝色对襟上衣、中式蓝裤子、白色短围裙
鞋袜	红色或绿色圆口绣花布鞋	白布袜、黑面白花圆口布鞋或彩鞋

可以说，花鼓戏在服饰和妆容上具有鲜明的特色。从妆容来讲，丑角的妆面为了突出幽默效果通常会在鼻头上画一块白，再配上向上翻卷的胡须、帽子和破纸扇，使得丑角形象深入人心。而向上卷曲的胡须、搞笑的帽子和与济公手摇扇一样的破扇子也成了丑角的标志道具。

旦角的妆容，相比之下就显得更为精致、赏心悦目。旦角的面部妆容塑造通常分为五个步骤，即拍彩、拍红、定妆、扫红、元宝嘴。拍彩，即打底，通常情况下演员会采用嫩肉色来打底，这样可以纠正脸色，使人显得更为精神；拍红，即在底妆上涂抹面红，这样可以突出脸部轮廓，使五官更为立体，更好地塑造人物的立体感；定妆，即用散粉进行油彩的固定，防止颜料脱落或晕花，在某些地方又称为"大白脸"，益阳地区也称其为"大白脸之意"；扫红，即用粉状的胭脂抹于腮部，使得脸部看起来干净自然；元宝嘴，元宝嘴是旦角的专门步骤，要在角色的嘴唇上描绘嘴线。最后则描眉眼，因古代女子大多喜爱柳叶眉，所以在戏曲中往往描绘柳叶眉。

妆面环节完成后就是梳头和戴头面环节。在花鼓戏中梳头又叫勒头，这一过程是非常难受的，因为要用布带子紧紧勒住发际线稍稍往下一圈，为了更显演员具有精神，要把眼睛向上提吊，使眼睛上扬。此外，勒头还有一个作用，可以防止演员的头发被弄脏。然后要进行"贴片子"，片子是一种装饰，一般贴七片。贴片子时也有一定的讲究，例如从中间往两边数第三片要稍稍压住眉尾。片子主要用来美化人物的造型，同时也具有修饰演员脸型、提升整体形象的作用。不同的人物贴

的片子也会略有差异，但花鼓戏中的旦角一般给人以美的形象，所以妆容一般是十分精致、给人以美感的。最后便是戴头面环节，即戴上头部装饰，整个化妆过程就算结束了。

二、常用道具

南县地花鼓的常用道具是手帕和扇子。此外，伞、杯、碟、筷、调羹、草帽、拿板晃、骑竹马也可作为道具用来表演地花鼓。

这些道具虽然体型不大，但构造和名称却较为复杂。例如扇子，它的正面和反面因绘花的不同又称为"阳扇"和"阴扇"。整个扇子由扇沿、扇边、扇骨、扇角、扇端构成；碟子，由碟面、碟沿、碟背三个部分构成；筷子，分为筷尾和筷头；调羹，由羹尾和羹面两部分组成；伞，分为伞尖、伞面和伞把；草帽，则由帽顶和帽檐构成。这其中也包括了一些制作过程比较复杂的道具，例如竹马，则是用楠木先劈成细篾扎成马的形状，再用皮纸糊好，最后用彩铜或彩布装饰；马鞭，用篾条制作；而龙的制法，也同样以楠木作为材料，将其劈成竹条扭成龙身的一节，然后按照不同的尺寸将竹条进行拼接，拼接好后用皮纸糊，晒干，再用红布装饰，首尾相连，龙把上装饰采用杉木制成的长圆木棒，整个龙道具就算完成了。地花鼓的道具基本都是用原生态材料制作，不仅取材方便，而且在表演过程中也方便使用。

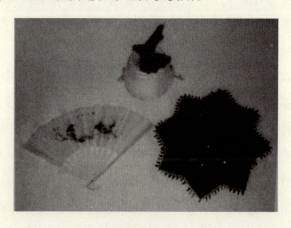

常用道具

上述道具的使用，通常与表现内容、演出场地有关，但扇子却是各种角色类型都会使用到的，是丑角、旦角都会使用到的道具。使用扇子的人物和方法不同，所表达的剧情和人物情绪也千差万别。道具的使用既可以配合舞蹈动作，同时也增加了表演的内涵。在各类道具中，手巾是旦角独有的道具，通过对巾帕的拿、捏、挽、绕等各种动作，可以更好地表现旦角的丰富情感，同时也能使角色的舞蹈动作更加自然，不会因舞蹈动作的模式化而略显僵硬。

扇子

由于南县地花鼓可分为对子地花鼓、竹马地花鼓、围龙地花鼓、蚌壳地花鼓、板凳地花鼓等流派，现将对子地花鼓、竹马地花鼓和围龙地花鼓的服饰、道具及装扮列表如表4-2。

表4-2

类型	角色	服饰	道具	化妆
对子地花鼓	旦角	红粉衣、彩裙、彩腰带、云肩、腰云肩，头饰装扮为蝴蝶形状，用花装饰。	彩帕	脸上涂抹白粉底、腮红、勾眉毛、画眼睛、涂嘴唇
	丑角	草帽蒂子、彩衣、腰裙、彩鞋。	纸扇或绸扇	脸上涂红粉底、鼻子中间画一小块白色
竹马地花鼓	旦角	服饰与对子地花鼓相同，骑马女士身穿披肩、红打衣、手持马鞭。	道具与对子地花鼓相同，另加楠竹细篾扎成的马，并用彩布或彩绸装饰，而马鞭为红或黄丝带装饰的竹篾条。	化妆与对子地花鼓相同，骑马女士头系红彩球，两只小辫从双耳垂直到两肩，宛若一个武士形象。
	丑角			

续表

类型	角色	服饰	道具	化妆
围龙地花鼓	旦角	与对子地花鼓基本相同	道具与对子地花鼓基本相同，另加用楠竹制作的龙，并用红布或红绸装饰。	化妆与对子地花鼓相同，舞龙者身穿黄色衬衣，头系白头巾，两腿绑红布绑带。
	丑角			

第二节 南县地花鼓的表演特征

一、表演形态

地花鼓表演主要分为双花鼓与单花鼓两种，主要区别在于演员人数的不同。双花鼓和单花鼓中都有丑角和旦角，区别在于双花鼓有两个旦角，丑角就一个。

就南县地花鼓的表演形态而言，最常见的是对子地花鼓、竹马地花鼓、围龙地花鼓三种，它们都是南县地花鼓的传统表演形式。这三种形态的地花鼓在人物角色设定上分为旦角和丑角，表演内容也由这两种角色进行演绎，主要表现南县地区劳动人民的现实生活。关于丑角和旦角，没有具体的人物设定，丑角不一定代表的就是坏人形象或是恶俗之人，只是作为一个载体来表现南县广大劳动群众的形象，聪明机智、语言幽默、行动滑稽、善良好客。这三种表演形态中都有一旦一丑的表演。

（一）对子地花鼓

对子地花鼓，别称单花鼓，是南县地花鼓的常规表演形式，也是它所有表演方式中最早的一种。以前的对子地花鼓中没有女演员，全剧基本上两个角色，甚至旦角也由男性进行表演，其角色的舞蹈和动作尽显豪迈大气、朴素奔放之感，演员的每一个肢体动作都热情有力、十分自

然，展现了男人的张力之美，而一丑一旦两个角色的对戏也是干脆利索、果敢干净。为了角色分明，扮演旦角的演员动作幅度稍小，动作委婉一些，尽可能展现女性的柔美，而与旦角相比，丑角的肢体语言就显得较为夸大和滑稽。这些一脉流传下来的舞蹈动作以夸张滑稽的风格突显了角色的特色，与剧情配合更显角色的鲜活。就表现主题方面来说，对子地花鼓的情节主要以谈情说爱、生活或与劳动相关为主，表演场地简易不受限制，不论是广场、禾场、晒干坪等宽敞的表演场地，还是小桌、舞台，都能进行表演。在对子地花鼓中，有几类动作和道具就是用来突出人物形象和性格的，例如手帕和扇子，有了这些道具的修饰，演员可以更轻松地表现人物的情绪，使形象更加鲜活。在表演过程中，旦角和丑角手里都拿着道具，所使用的道具会受行当不同、情感渲染不同而发生变化。

对子地花鼓《十二月望郎》演出剧照（易立新供稿）

（二）竹马地花鼓

竹马地花鼓借鉴了对子地花鼓的表演形式，是依据对子地花鼓并对其改变发展而来的一种表演形式，主要变化在于人物角色的设定上会增

加一位武士,在通常情况下这位武士会作为主人公出现于剧中。其造型一般是以马鞭、腰挎罩修饰,服装配饰材料以各色面料和竹马为主。武士由女演员担任,在整场表演中丑角和旦角通常交替出现,因表演场地的不同会有所扩展,所以在表演中也会加入了一些像绕圈、串花等复杂动作。而整个剧目的主要内容还是得由旦、丑、武三角共同表演完成。在剧中,武士的动作也是非常规范的,与旦角、丑角一样对手法、眼法、身法和步法都有所要求。表演中对三个人的默契度要求非常高,看似简单的你来我往,只要稍有偏差就会使场面变得混乱。三个演员相互交错,颇是热闹,伴随着行走。舞蹈表演的步法上多以侧身的"8"为基础,脚上也有正步和小急步,甚至蹉步的变化,手上伴有一些舞蹈动作,比如"云手"等。总之,加入了新角色的竹马地花鼓跟以前的单花鼓相比,不仅角色的肢体动作更为复杂,而且舞台场面也变得更加宏大。

竹马地花鼓《遛马》演出剧照(易立新供稿)

(三) 围龙地花鼓

围龙地花鼓的表演形式更加丰富，把对子地花鼓和舞龙围龙的表演进行综合，并使旦、丑角的表演程式发生了一些变化，丑、旦进门唱《送财》，出门唱《辞东》，有"戏珠""起井""盘柱""顶蝴蝶""睡罗汉"等套式，或摆出"五谷丰登"字样，渲染丰收、喜庆和吉祥气氛。围龙地花鼓的表演意义在于表达对主人的祝福，热闹的舞龙队伍和丑、旦角相互配合，在表演中摆出各种造型，视觉效果突出，营造热闹的氛围，增添喜庆的气氛，人们通过这种活跃、宏大的表演形式祈求五谷丰登，结束时唱"辞东"歌。民歌演唱时对子地花鼓进行舞蹈表演，有时在演唱的过门处，龙灯队还进行舞龙的舞蹈表演，其动作也多种多样，有单龙戏珠、双龙戏珠，有龙滚水、龙翻身等传统舞龙动作。伴随着丝竹锣鼓的文武场，场面异常热闹，演出效果也相对良好。

围龙地花鼓《盘柱》演出剧照（易立新供稿）

蚌壳地花鼓《闹龙宫》演出剧照（易立新供稿）

二、表演程式

在中国传统戏曲中，程式化是戏曲形成的主要特征，不仅不同戏曲种类有共同的程式，而且不同类型的人物角色也有特定的表演程式。在共同程式的基础上，加入各行当独特的表现形式，才能突出自身特点，形成风格迥异的人物。遵循表演艺术的程式化，是为了更好地进行艺术规范。南县地花鼓吸收了优秀的传统戏曲表演程式，并且在表演上形成了自己独特的模式，很多程式表演都是以人们日常生活中非常常见的动作为基础，民间艺人们捕捉到比较有特质的细节动作，并将这些动作通过艺术加工的方式进行舞台化，进而演变成为较为固定的表演模式，也就是俗语中的身段。每一种角色的成套身段是不同的，例如端茶、上妆、下妆、卷袖、擦汗等是地花鼓旦角要掌握的最基础的东西，而丑角的固定动作与旦角不同，有丑角步、扭脖、劈叉、推磨、开船等。地花鼓的演员们不仅要进行身段、固定动作的练习，还要表现出角色的神

情、姿态，这需要长期的练习和对角色的充分理解。

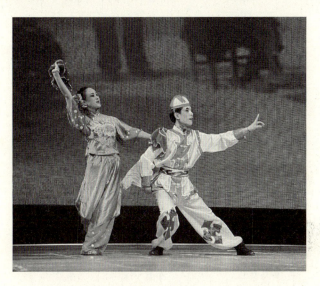

对子地花鼓《看郎》演出剧照（易立新供稿）

南县地花鼓在长期的发展中，从最初的对子地花鼓，逐渐衍生，形成新的表演形式如竹马地花鼓、围龙地花鼓、蚌壳地花鼓、板凳地花鼓等。南县地花鼓具有很强的适应性，在传统佳节、庆典活动中都可以找到它的身影，而且南县地花鼓舞蹈在表演场地的选择上丝毫不受限制，像普通的舞台、街道、门前，甚至渔船都能作为它的表演场地，这个也在一定程度上体现出了它的独特魅力。要说目前南县地花鼓保留较为完好的演出形式有三种，即上面介绍过的对子地花鼓、竹马地花鼓、围龙地花鼓，其余的形式已在发展历程中逐渐失传。

其中，对子地花鼓的表演程式[①]为：

[①] 段德群，主编. 南县地花鼓基础教材（内部资料）. 湖南省南县地花鼓保护工作办公室，2011：8.

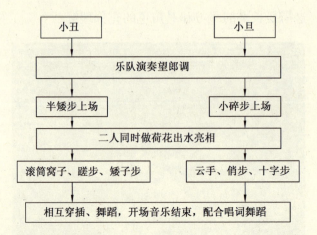

竹马地花鼓的表演程式①为：

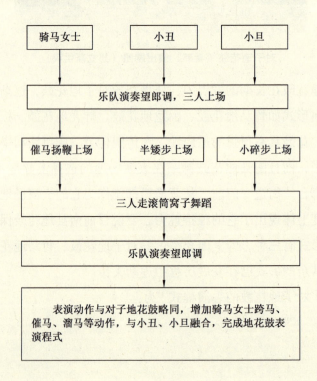

① 段德群,主编. 南县地花鼓基础教材（内部资料）. 湖南省南县地花鼓保护工作办公室，2011：10.

围龙地花鼓的表演程式①为：

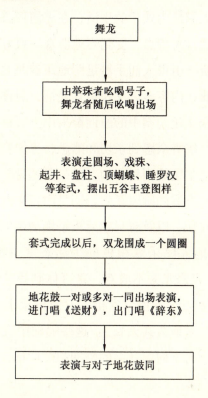

三、舞蹈题材及形态

（一）舞蹈题材

南县地花鼓的发展在一定程度上与所处地域、人文环境有关，人们生活在自然环境优异、物质条件较好、经济基础发达的湘北洞庭湖区，鲜少受战争、天灾的影响，百姓生活舒适、安逸，因此舞蹈题材也深受影响。

南县地花鼓的题材可以说是十分多样，并且多与百姓生活相关，在剧目中多为体现人们生活中的日常小事，通过各种剧目的表现多以传递正确的生活态度，表达人们内心对现实美好生活的满足和热爱之情，更

① 段德群，主编. 南县地花鼓基础教材（内部资料）. 湖南省南县地花鼓保护工作办公室，2011：12.

是通过艺术形式再现了南县人民淳朴、善良、真诚的人性之美。南县地花鼓在内容上贴近人们最为熟悉的生活，在表演形式也非常接地气，形成地方性、平民化的自身特点，受到当地群众一致好评，演员们能够随时随地为百姓们表演，引得人们手舞足蹈地跟着跳起来。起初是田间小道闲来唱两句的小曲，内容多以反映男女爱情，后逐渐形成与舞蹈相结合并流传广泛的群众文化。剧中的曲词都采用方言进行演唱，突出了当地的独特风格特征，使听众感到亲切和熟悉，更加容易身临其境、引起共鸣。题材表现爱情主题的剧目，如《十二月望郎》《跳粉墙》等，这些剧目在地花鼓最初发展的阶段诞生，剧目内容主要是用来表达人们对自由的男欢女爱的向往，以及对封建死板婚姻制度的厌恶。这些剧目也从侧面反映出了当地人民乐观积极的生活态度。如《五更里》中的"一对鸳鸯飞过江，飞来飞去不成双，哥哥休到我家去，我家有枝杀人枪"以及"不怕你家刀，不怕你家枪，刀刀枪枪大闹一场，要死死在姐怀里，但愿夫妻二人地久共天长"。这些唱词中直接鲜明地描绘了人民对于爱情的真诚，勇于向旧社会的婚姻制度反抗，去追求追切已久的自由恋爱。

在此基础上，人们不再满足歌颂爱情的内容，也将百姓平日里的生产生活融入地花鼓中，产生了《十二月采茶》这类剧目，展现了湖乡和茶乡人民的日常劳动过程，在唱词和舞蹈中加入了一些劳动的场景和动作样式，一方面是艺术化的劳动画面，另一方面也起到了传授生产知识的作用。南县地花鼓的舞蹈非常在意其真实性，不论抒发情感还是呈现内容，完全是发自内心的。真情实景更加能俘获群众的支持和喜爱。音乐是满足人们需要的艺术，要想促进地花鼓的发展，更好地保护这一非物质文化遗产，必须源于群众、服务群众。只有让地花鼓接地气，演真实，才能迎合大部分群众的审美需要，才能更好地发展传播和传承下去。

除了上述提到的地花鼓舞蹈题材，还有一种是应时应景的种类，它的内容以阐述历史、祝贺佳节为主。例如剧目《送财》《禾花鼓》。这

些剧目也在一定程度上反映出当地人民的生活状态和情感追求。

(二) 动作特点

南县地花鼓的基本舞蹈动作主要分为"套子"和"窝子"。"套子"是地花鼓中最基本、最简单的舞蹈动作，常用花扇、手帕作为道具。"套子"中的所有动作都对演员的动作要求很高，演员必须在演出中将手、眼、身、法、步五个部分配合好才能达到最佳的演出效果。"套子"的动作既可以在地花鼓中表演，也可以加入其他的舞蹈作品中。"窝子"，是一套组合表演形式，由两人及以上的动作组合起来，内容更为复杂，形式比较庞大。"窝子"的舞蹈设计比较有美学概念，讲究对称美，结构形式比较严谨，常用于作品的开始或连接时。这种表演形式具有一定的固定性，它的动作组合、站位路线都有固定的安排。

舞蹈动作的特点主要体现在矮、扭、曲三方面，并且不同特点由不同角色的演员进行呈现。

矮：丑角动作的主要特点。剧中丑角经常表现为比平常人矮，所以他们在表演时经常是双腿半蹲的，并且他们的舞蹈动作编排以及造型定位也是在半蹲的基础上设计而来的。基本步法"矮子步"，是丑角常用的行走步法，这种步法是双腿在保持半蹲的基础上，两膝时而朝前，小腿向前或向后踢；时而向旁，小腿旁抬走动；时而向内，小腿向旁拐抬行走。在此基础上为丰富步法，又形成了"丁点步"或"马桩步"。丑角除了掌握基本步法，还要掌握膀子伸缩的技巧和各种手臂动作，这样创造出的形象才更加地搞笑活泼。

扭：旦角动作的主要特点。为了突出女性形象，旦角的动作比较妩媚。其中有一种动作叫作"扭胯步"，顾名思义，其动作主要表现胯部的摆动，同时这个动作还要与手臂的摆动和腰的扭动相结合，在走动时步伐小巧灵活，再加上身体的扭动，突显出女子的曼妙姿态，塑造出生动有趣的女性人物形象。在戏剧班流传着一句话："旦要真会扭，步态犹如风摆柳。"这句话就是旦角动作特点的真实写照。

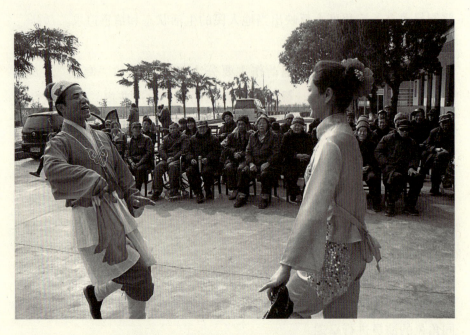

对子地花鼓《望郎》表演场景（易立新供稿）

曲：是指南县地花鼓中的舞蹈动作和舞蹈姿态要具有三道弯的曲线美。其实中国的很多舞蹈例如傣族舞就具有三道弯的曲线特征。在地花鼓表演中，旦角在舞动时要曲臂、扣胸、送胯，腰部要转、倾、扣，静止不动时还要做出俯、仰、倾、斜等姿态，这样才能充分勾勒出女性形体的曲线美。"斜身走，三道弯，扣胸俯身手扶栏"，这是艺人对旦角动作"曲"的特点的归纳。"曲臂摇肩，出手起步都要圆"，则是对丑角动作"曲"的特点的总结。

（三）基本造型

丑角和旦角基本造型介绍如表4-3。

表4-3

	丑角	旦角
基本动作姿态	行走时使用矮子步，站立时呈现丁字桩，腰如水蛇、面扮猴像	眼神带媚、面部带笑、腰肢和臂膀的摆动像杨柳般轻盈，手拿手帕随着语言、神态的变化而挥动

续表

	丑角	旦角
亮相姿态	丁字步对看——半矮桩站立、呈"丁字步"准备，左手叉腰，右手经过胸前合扇再打开指向左侧 让身对看——"正步"准备，左脚向左迈一大步，向右转身90°，移右腿呈"大八字步"半蹲，同时双手由头顶经胸前交叉再向下分开呈"山膀"位 独角推扇对看——左腿微蹲，右腿屈膝向前提起，右手"夹扇"屈手肘前伸，阳扇朝下，扇尖朝前，左手扶扇边，双手和右小腿同时平着连续划小圆圈，扇子轻轻抖动	对看——左脚处于基本步法位置，上半身稍向右前倾，左手手叉腰间，右手用山膀位将舞扇夹于腋窝下。手心向外摊开，头看向左侧 懒腰对看——右脚处于基本步法位置，上半身稍向右前倾，右手握着扇子，左手拿手帕，双手经胸前交叉上举至头上分开 斜身对看——右脚踢步位，双腿微微向前弯曲，左手叉腰，右手"托掌""夹扇"。拧身看向左后方

四、舞蹈艺术风格

（一）喜剧性

任何艺术形式都有属于自己独特的艺术风格，从而体现出不同艺术形式中不同行当的分工。南县地花鼓舞蹈也有属于自己独特的艺术风格。从结构方面来讲，地花鼓剧目的框架简短凝练，从内容上来讲，地花鼓的曲调优美动听，其中还蕴含着夸张的肢体语言和戏谑的舞蹈动作，使得这种艺术带有浓厚的地方色彩和乡土气息。它是一种大众所喜闻乐见的艺术形式。在不断的历史锤炼中受到了多种艺术文化的影响，也经历了多代民间艺人的发展创新，南县地花鼓却一直保存着自身独特的艺术风格。

南县地花鼓的舞蹈非常突出喜剧性特征。其音乐曲调轻松欢快，旋律尽显愉快喜悦特点，剧情搞笑幽默，肢体语言朴实自然。值得一提的是，在地花鼓的舞蹈表演中，丑角被赋予了逗人欢笑的表演任务，所以地花鼓的丑角演员通常以丰富的面部表情来增加这种喜剧特色，这就在一定程度上对丑角演员的面部表情控制提出了灵活多变的要求。只有将眼、耳、鼻全部运用起来，才能更添喜剧氛围，促进剧情的表达。因此，南县地花鼓舞蹈具有较强的喜剧性特征。

此外,地花鼓舞蹈具有强烈的节奏感。地花鼓中的舞蹈动作由演员来表现,符合人体的运动规律,具有一定的节奏感。另外,舞蹈中的节奏也有利于剧中情感的表达,例如跳跃的节奏出现时伴随着欢乐的情绪,而缓慢深沉的节奏出现时情绪则变为哀伤的,这也能体现出节奏对于情绪表达的作用。这种动态的舞蹈形态通过演员的表演展现出来,在增加舞蹈活性的同时也使得地花鼓戏剧变得更加好看、有趣。

南县地花鼓的舞蹈反映了南县地区人们的生活状态和精神风貌,代表了南县地区人们在精神世界对生活的美好祝愿,是一种文化财富,蕴含着南县地区独特的民俗文化。在这种富有地方文化气息的舞蹈中,有其独特的美。地花鼓舞蹈与中国人自古以来的信念相融合。

(二)审美性

南县地花鼓融合了中国思想中崇尚"圆"的信念。"圆"最早表现了原始时期古人对天地万物运动特点的概括,是一种宇宙观念,整个世界就是与时空一体、循环往复,表现了南县人民向往天人合一之境界。地花鼓舞蹈形态具有圆流周转之美,无论是从动作还是舞蹈队形的流动变化,时刻体现着一种"圆"的概念,始终贯穿于整个地花鼓的舞蹈

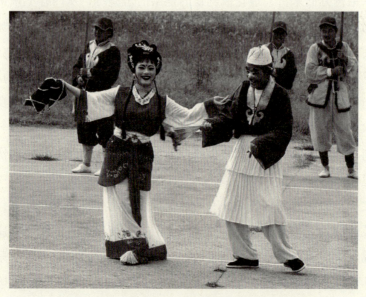

对子地花鼓《扇子调》表演场景(易立新供稿)

表演之中。地花鼓的舞蹈无论从队形设计还是从路线、具体动作姿态上看，其举手投足间都保持了这种圆润之态，首尾相接，环环相衔。舞蹈中均体现着曲线之美，不给人一种视觉上的冲突，让观赏之人感觉非常温和，这和中国自古以来在为人处事上都讲究谦逊有礼、圆润恬淡的态度有关，通过舞蹈折射出中国人的内心世界。其中，地花鼓旦角舞蹈动作中要求保持的曲线美其实也是一种圆润之美。动作体态的倾扭，头、肩、膝的"三道弯"体态，每个关节都要呈现"圆润"形态，其实除了南县地花鼓的舞蹈，中国其他许多舞种也极为强调身体呈"三道弯"体态。丑角动作体现"圆"的体态主要表现在曲臂、摇肩、出手、起步等方面。具体如山膀位亮相时，双手在做山膀的动作时经过的路线就是一个圆形；此外，云手这个动作也是形成了一个大圆中包含着小圆的运动行迹。舞蹈中融合着这种追求圆润周转的思想，带有鲜明的民族性，突出体现一种民族化的人生态度，追求曲线美的流观。通过南县地花鼓的舞蹈形态，可以提炼出这种舞蹈最本质的艺术特征就是动态性。南县地花鼓产自当地的百姓，是一种主要反映当地人民生产生活的具有幽默搞笑特征的艺术形式。它取材于民间，但舞蹈动作经历了一定时期的发展后更具有了动态性。它不是日常生活中单一的动作，它高于生活，是一种体现人物性格和剧情内容的动态表演。

（三）意象性

舞蹈追求艺术意境。地花鼓也属于中国民间戏曲，表演中有一套程式化的内容。在舞蹈中，人们往往把实际生活中的臆想融入艺术内容中，体现这种虚幻的意象，这是一种精神寄托。南县人民不仅通过舞蹈动作展现意象中的情景，在道具上也是下了一番功夫。这些道具还原了当地人民日常生活的场景，都是在当地人们实际生活的基础上加入艺术效果，体现了该地区人民的日常喜庆场景以及对于图腾文化的推崇。在一些剧目中，演员们用动作的虚拟来展现丰富的内容，例如围龙地花鼓中舞龙的表演。自古以来中国汉族文化中对于"龙"这种神话中的传奇动物一直寄以崇高的敬意，作为中国远古文明的象征，以此寄寓人们

对美好生活的渴求。图腾意识产生出巨大的精神效应，也逐渐反映在各种文化、艺术和戏剧舞蹈中。因此在南县地花鼓中，龙的意识形态成为比较重要的意象特征。

（四）情感性

舞蹈注入丰富情感，舞蹈具有一种气韵，在表演时就会形成一种美的特质。舞蹈演员以腰作为身体的中心，通过自身内在的神韵支配着肢体动作，讲究神形统一，思想与动作达到高度一致，

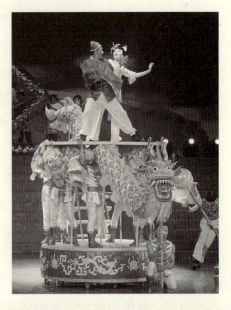

围龙地花鼓《盘柱》表演场景（易立新供稿）

利用呼吸带动身体，调整着身体内在的节奏、韵律，以配合舞蹈和音乐。地花鼓舞蹈反映了当地人民丰富的情感体验，具有独特的地域风格色彩。

对子地花鼓《扇子调》表演场景（易立新供稿）

五、演唱形态

南县地花鼓的唱词篇幅往往不是很长，但有着浓郁的属于南县独特的乡韵。在外游子听到南县地花鼓的音乐，就有一种回到家乡的亲切感，浓浓乡情涌上心头。南县地花鼓本就产生于乡里乡间，自然就呈现这种独特的乡味，它们来自当地人们的日常作息，当地无论男女老少都会在乡间稻田农作时哼唱一两句，可见地花鼓在当地人们生产生活中的重要性。地花鼓深受当地百姓喜爱，正因为它们完全融入群众的文化氛围中，不存在歌曲难唱、音调复杂、歌词难记的问题，都是大家日常随口就来的本土音乐，同时地花鼓又采用了当地的方言进行演唱，也便于当地人民对其观赏和传唱。

南县地花鼓的演唱形式多为男女对唱，唱词的划分通常为两小节或四小节组成一个乐句，有时还有一种长短句对唱的形式。多样的演唱形式使得曲调变得更加丰富。

另外，在地花鼓的演唱中，根据具体的剧目或内容还会加入丰富的衬词或衬句。这些多样的衬词或衬句也有助于剧中人物形象的刻画。通常，这些衬词以单字构成，多见为虚词中的叹词，如呀、哒、也、呢、哪等。这些衬词或衬句不仅有利于剧情的表达，也使得花鼓戏具有了独特的地方风格，为地花鼓带来了独特的魅力。如曲目《耍花灯》：

谱例 4-1：

耍花灯（武花鼓）

（南县地花鼓）

$1 = C$

稍快（花溜子）

$\frac{2}{4}$ (打.打 打打 | 衣打衣 ‖: 昌.布 龙冬 | 衣多 昌打 | 个且个且 昌 |

个且 昌 个且 昌 | 个且个且 昌 | 昌.布 龙冬 | 衣个 昌 |

个且 昌 个且 昌 | 个且个且 昌 | 昌.布 龙冬 | 衣多 昌打 |

```
打 昌昌 | 个且个且 昌) | 2̇ 1̇ 6 1̇ | 2̇ 3̇ 6 | 2̇ 1̇ 6 1̇ |
                                1.一条 黄龙 搭 过    街呀   呀

2. 3 | 1̇ 3̇ 2̇ 1̇ | 6 - | 6 5 6 1̇ | 2̇ 1̇ 3̇ | 2̇ 1̇ 6 | 5 - |
衣    呀衣呀衣哟，他家要到 你  家  来 （昌 -
（昌）

6. 5 6 1̇ | 2̇. 3̇ | 1̇ 3̇ 2̇ 1̇ | 6 - | 6 5 6 1̇ | 2̇ 1̇ 3̇ |
昌.且衣且 | 昌 - 昌 昌 | 昌 -） 他家要到 | 你 家

2̇ 1̇ 6 | 5 - ‖
来。
```

（打.打 打打 | 衣打 衣）

注："武花鼓"意为加打击乐武场面的地花鼓调子。

该曲为"武花鼓"的代表，所谓武花鼓是以唢呐为主要伴奏乐器，并有锣鼓配合的地花鼓表演形式。该曲为上下句结构，每句七言，其中"呀呀衣呀衣呀哟"衬词的运用，将耍花鼓的愉悦心境描绘得生动逼真。

第五章　南县地花鼓的传人与传曲

　　文化的形成是一个地区的多种因素经过漫长时间的沉积，在不断融合、作用的过程中逐渐形成的。每个地区的文化透过生活中的各个方面如经济、政治、风俗、文学、生活起居等多种层次展现出来，而文学、艺术等内容又是在这样极为复杂的文化背景下产生的，离不开这些因素的影响。作为世界四大文明古国之一的中国，不论是历史的长度还是地域的广度都令人惊叹。中国拥有着丰富的地域文化，民族数量众多，境内地形复杂，自然环境种类差别甚大，故形成众多形态各异的地域文化，如位于西部的巴蜀文化，位于东部的吴越文化，位于中部的秦晋文化、齐鲁文化以及燕赵文化，位于南部的客家文化、岭南文化以及闽台文化，等等。这些地域文化本身有着鲜明的区域特色，相互之间更是迥异，对于自身的艺术创造有着深远持久且历久弥新的影响和作用。正是因为这些差异的存在使我们拥有丰富的文学、艺术资源，是中国人民乃至世界人类不可复制的精神财富。"所以人是文化的人，人所在的世界也就是文化的世界，人的任何一种活动都毫无疑问体现着文化的意蕴，而文化因素也无时无刻不在影响和制约着人的行为。"

第一节 传承谱系

人类的生存环境和存在方式自始至终都与"文化"有着密切的联系，人是创造文化的主体，每个时代和人类的个体都深受文化的影响。但文化也不是一成不变的，它会根据不同的历史时代和地域特点等诸多因素进行变化创新，也就是因地制宜、与时俱进，不断形成适应社会发展的人类文化。

一、对子地花鼓传承谱系

早在清代前期，湖南就有关于地花鼓的记载，当时地花鼓的发展进入启蒙阶段。同治《城步县志》引康熙二十四年（1685）原本志载"元宵，花灯赛会，唱玩薄曙"，地花鼓主要在元宵节期间，闹花灯时表演，用于渲染闹会的气氛。"……岁之正月，饰儿童为采女。每队十二人持花篮，篮中燃一宝灯，罩以绛纱，列队为大圈，缘之踏歌，歌十二月采茶，有曰'二月采茶茶发芽，姊妹双双去采茶，大姊采多妹采少，不论多少早还家'，有曰'三月采茶是清明，娘在房中绣手巾，两头绣出茶花朵，中央绣出采茶人'，有曰'四月采茶茶叶黄，三角田中使牛忙，使得牛来茶已老，采得茶来秧又黄'。"表演的唱词中描绘了南县人民的日常劳作场景，取材于最为熟悉的生活素材，凝聚了南县地花鼓历代艺人和当地百姓的智慧和创作心血。清光绪年间，地花鼓的发展还处于起步阶段，以对子地花鼓为主要表演形式，"湘中岁首有所谓灯戏者，初出两伶，各执骨牌二面，对立而舞，各尽其态"。其中灯戏即为地花鼓一类的歌舞演唱形式，丑旦都为男妆，执扇、绢，载歌载舞，以锣鼓唢呐伴奏，欢娱在农舍堂屋或渔舟之上。对子地花鼓为"童子装丑旦对唱"，内容多为农村青年的生活趣事，如《看牛对花》

《扯笋》等，为季节性的草台班。

对子地花鼓《望郎》演出剧照（易立新供稿）

在启蒙时期，通过传承谱系整理，第一代，即为创始人。李元六，湖南上沙人，是南县对子地花鼓的创始人，于1796年（清代嘉庆元年），北下洞庭，定居在南县的乌嘴乡，依靠捕鱼为生，日间，他捕鱼结网，夜晚便拉胡琴、吹唢呐。第二年，他因正月期间在当地组织打地花鼓而闻名，便在三月开设"桃花班"，开场收徒，主要教授对子地花鼓、唢呐以及胡琴。至此，对子地花鼓便扎根于南县。据南县文化部门的梳理，对子地花鼓传承至今已有八代传承人，其传承谱系如下表5-1。

表5-1 对子地花鼓传承谱系表

代别	姓名	性别	出生年月	传承方式	学艺时间	居住地
第一代	李元六	男	1780.11	开场授徒	不详	乌嘴
第二代	李小生	男	1799.2	拜师学艺	不详	肖公庙
	龙佑明	男	不详	拜师学艺	不详	北河口
第三代	徐丙华	男	不详	拜师学艺	不详	白鹤堂
第四代	卢青山	男	1886	开场授徒	不详	乌嘴

续表

代别	姓名	性别	出生年月	传承方式	学艺时间	居住地
第五代	余菊生	男	1900.7	开场授徒	1908	乌嘴
	杨保生	男	1906	开场授徒	1913	乌嘴
第六代	史益和	男	1917.9	拜师学艺	1925	乌嘴
	马少元	男	1918.5	拜师学艺	1928	乌嘴
	李保生	男	1923.12	拜师学艺	1930	乌嘴
	曹春林	男	1917	拜师学艺	1936	乌嘴
	周庆祥	男	1923	拜师学艺	1936	乌嘴
	夏春林	男	1915.4	拜师学艺	1936	乌嘴
	肖保林	男	1922.1	拜师学艺	1935	南州镇
第七代	彭凤林	男	1935.6	拜师学艺	1942	南州镇
	刘伏保	男	1932	拜师学艺	1952	乌嘴
	谢正明	男	1932	拜师学艺	1948	乌嘴
	杨梓贵	男	1932	拜师学艺	1946	南县剧院
	谭保林	男	1932.10	拜师学艺	1945	南州镇
	谭盈科	男	1933	拜师学艺	1950	荷花嘴
	曹冬林	男	1935.7	拜师学艺	1950	南州镇
	刘运清	女	1938	拜师学艺	不详	南县剧院
	吴启生	男	1940.9	拜师学艺	1952	乌嘴
	李笑群	男	1940.9	拜师学艺	1954	乌嘴
第八代	罗菊香	女	1945.7	拜师学艺	1982	肖公庙
	李健吾	男	1946.8	拜师学艺	1959	南县文化馆
	罗小平	男	1966.1	拜师学艺	1982	白鹤堂

 从上表可以看出，早期对子地花鼓的传承人以男性为主，直到中华人民共和国成立后第七代传习者中才有女性出现。传习形式在早期几位师傅中是以开场授徒的方式进行传授，而后的艺人基本通过拜师学艺的途径进行学习，从传承人的数量上可以得出师傅在传授徒弟技艺时并非是大批量教学，师徒之间为一种纯粹意义上的口传心授的传习模式。

二、竹马地花鼓传承谱系

对子地花鼓在南县地区逐渐得到良好的发展,深受当地百姓的喜爱,这种热闹的歌舞戏形式在不断的传播中得到形式的丰富和补充,并逐渐融入其他盛行的表演形式。当时南县的北河口、牧鹿湖等地流行地马戏,并与对子地花鼓糅合,演变出一种新的民间艺术形式,即竹马地花鼓。同治《宁乡县志》(1867)记载这种竹马地花鼓在民间的活动:"上元日……儿童秀丽者,杂扮男女状,唱插秧、采茶曲,曰打花鼓,或跨竹马,谓之竹马灯。"同治《浏阳县志》(1873):"晴日缘村喧舞,杂以金鼓,主人燃爆竹、剪红帛迎之为乐,又有服优场男女衣饰,暮夜缘门歌舞者曰'花鼓灯'。"竹马地花鼓的演出时间一般从正月初二开始,一直延续至十五闹完元宵结束,伴随龙灯、皮老虎串村走巷,挨家挨户进行表演,演唱内容以祝福语为主,例如恭喜发财、添福添寿之类。

南县竹马地花鼓,是龙佑明、薛春山两位艺人在对子地花鼓表演基础上始创的。龙佑明,南县北河口人,是李元六之弟子,谙熟民间小调,擅长扮演地花鼓中的旦角,逢年过节时作为南县北河口领班进行地花鼓的表演。据悉,薛春山是龙佑明的亲戚,在马戏团谋生。嘉庆年间的一年春节,薛春山在看望龙佑明母亲之际,二人不约而同地对地花鼓进行创新,并决定一起用地花鼓拜年。第二天,薛春山骑马而来,于是俩人便以"骑马地花鼓"的形式走街串巷,向村户送上祝福,薛春山在马上可以连续翻跟头,表演深受当地人的喜爱。第二年,薛春山去湖北演出,未能如期而至,龙佑明便用竹条扎的纸糊竹马来代替,并与地花鼓穿插进行表演,同样深受人们的喜爱。

从此,竹马地花鼓便以南县北河口为中心,一代代向四周扩散流传。由此可见,竹马地花鼓是岁时节庆娱乐活动中延伸出来的一部分,是与杂技、马戏等民间艺术合流的产物,具有民众朴实的创新精神。虽有个体偶然性的创造,更多的还是受周边地域共同的民间文艺的启发,在群体合作意识中以一种相对成型的形式固定下来。这种民间的智慧通

过地域文化的交融，如人们的南来北往、相互迁徙等积聚、凸现出来，并逐渐扩大其影响，这也是民间文艺生存传播的基本途径。在竹马地花鼓的历代传承者中，仍以男性为主，以师传的方式为主，以南县北河口最为集中，最富有特色。竹马地花鼓传承谱系见表5-2。

表5-2 竹马地花鼓传承谱系表

代别	姓名	性别	出生年月	传承方式	学艺时间	居住地
第一代	龙佑明	男	不详	师传	不详	北河口
	龙薛氏	女	1783	师传	1800	北河口
	薛春山	男	1772	磋研	1797	北河口
第二代	龙冰	男	不详	师传	不详	北河口
第三代	龙乐钦	男	不详	师传	不详	北河口
第四代	黄与朋	男	1887	师传	不详	北河口
	彭泽章	男	不详	师传	1925	北河口
	邓玉贵	男	1911	师传	1925	北河口
	王桂安	男	1911	师传	1925	北河口
	谢桂云	男	1912	师传	1926	北河口
	易国顺	男	1912	师传	1926	北河口
	李四洋	男	1912	师传	1926	北河口
	黎海秋	男	1910	师传	1926	北河口
	八憨子	男	1909	师传	1928	北河口
第五代	黄美华	男	1918	师传	1926	北河口
	汤迪华	男	1918	师传	1926	北河口
	黄美富	男	1919	师传	1929	北河口
第六代	左敬贤	男	1938	师传	1952	荷花嘴
第七代	丁建华	男	1965	师传	1975	南县文化馆
	张明娟	女	1981	师传	1995	南州镇
	刘平	女	1970	师传	1990	游港
	刘咏清	女	1970	师传	1990	北河口
第八代	刘松培	男	1942	师传	1955	南县文化馆

三、围龙地花鼓传承谱系

道光年间，南县境内有大批移民迁至于此，他们也带来了外界丰富的表演形式。节日庆典中除了地花鼓的表演，在队伍之外围还有龙舞与之相映成趣，使地花鼓的表演更趋兴旺。观众在观看过程中情绪非常激动，经常会出现外围的观众一起到圈子里去与丑、旦角同舞，抒发喜悦的心情。表演中还有表演者向观众临时借衣作为表演服装的旧俗，场面谐趣而热闹。作为与对子地花鼓、竹马地花鼓旨趣各异的表演形式，围龙地花鼓具体产生时间不详，创始人不明。据南县老艺人赵长生说，这种形式不是在某一时间突然产生的，也不是由某一个人所创造出来的，像许许多多的民间艺术一样是群众集体智慧的结晶。我国许多民间艺术样式的形成过程大多是综合民间多种艺术的产物。围龙地花鼓是在一个相当长的时间内，经过广大劳动人民在节日闲暇的相互磋商，不断掺入地方文艺的营养，通过流传演唱和历代艺人的加工创造，特别是地方语言和风俗习惯的熏染，不断发展完善而逐渐形成的具有地方特色的艺术形式。

围龙地花鼓《戏珠》演出剧照（易立新供稿）

围龙地花鼓自道光年间形成，距今已有一百多年，其传承谱系见表5-3。

表 5-3 围龙地花鼓传承谱系表

代别	姓名	性别	出生年月	传承方式	学艺时间	居住地
第一代	余少奇	男	1905	师传	1920	中鱼口
	赵长生	男	不详	师传	1924	中鱼口
	赵长保	男	1915	师传	1924	小北洲
第二代	张国华	男	1920	师传	1932	明山头
	周长发	男	1923	师传	1935	青树嘴
	谢长发	男	1923	师传	1936	六合党
	朱惠堂	男	1925	师传	1940	青树嘴
	方大利	男	1925	师传	1940	中鱼口
第三代	刘菊生	男	1921	师传	1940	中鱼口
	汤应生	男	1922	师传	1940	中鱼口
	曹双喜	男	1938	师传	1953	中鱼口
	徐梅生	男	1940	师传	1953	中鱼口
	刘冬桂	男	1938	师传	1956	中鱼口
	吴京生	男	1932	师传	1956	中鱼口
	郭铁辉	男	1940	师传	1957	中鱼口
	何小中	男	1941	师传	1957	中鱼口
	蔡维保	男	1944	师传	1962	中鱼口
	刘桂荣	男	1944	师传	1962	中鱼口
	徐楚云	男	1944	师传	1962	中鱼口

中华人民共和国成立以来，南县地花鼓因为土地改革和合作化人民公社的成立而进入了新的发展时期。《跳粉墙》于1956年荣获湖南省农村群众艺术观摩会演优秀节目奖，在这期间，湘北各地区农村参加地花鼓演出的规模宏大。县文化馆也举办了艺术培训班等，并且由此整理了一批保留至今的传统地花鼓曲调，如《铜钱歌》《八月望郎》等。在多方的共同努力之下，地花鼓在不同的方面都进行了改革。在1946年之前，主要是半职业班，由人们自发组织；之后，因为花鼓戏的影响，

地花鼓仍然在民间流传，其职业化发展趋势相比于花鼓戏班缺乏体系化，地花鼓处于自生自灭的状态。

第二节　传承人风采

随着时代的快速变革，在现代文明的冲击下，文化的生态系统日益变化，南县地花鼓风光不再，其中的板凳龙地花鼓和蚌壳地花鼓濒临失传，板凳龙地花鼓属于龙舞的一种，用稻草或者彩布在长板凳上扎出龙的形象，分别由两人来掌控板凳的前腿和后腿，蚌壳地花鼓则由小旦和小丑扮演，小旦站在竹条彩绸做成的蚌壳中表演蚌壳开合的形象，一般在春节进行表演。

作者到南县文化馆与受访传承人合影

如今，湖南的花鼓戏影响范围之广已不受地域的限制，其幽默明快、通俗谐趣、载歌载舞的艺术风格深受人们的喜爱。湘北地花鼓作为

湖南花鼓戏的基础，通过直接、热闹的表演方式传递着表演者和观赏者的情感，其反映生活、通俗易懂的特性是地花鼓的生命之源。因此，它可以脱离花鼓戏而存在，它生动鲜活、自由贴切的表现形式彰显了顽强的生命力。所以，地花鼓虽然作为花鼓戏的最初力量，但不会因为花鼓戏的形成而消失。目前，南县地花鼓的传承还是岌岌可危。改革开放初期，南县地花鼓的演员队伍由原有的440多人骤减到现在的41人，民间歌舞艺术地花鼓在南县已经边缘化。可喜的是，仍有一批传承人在坚守和传承着南县地花鼓。

一、围龙地花鼓代表性传承人

赵长生，男，1910—1997年，围龙地花鼓第一代传人，从小学艺，非常热爱地花鼓。1959年成为湖南省戏剧家协会会员。天赋加勤奋，使其名气越来越大，在戏台上名噪一时，成为湘北地花鼓领域的名角。围龙把式是赵长生先生的表演一绝，在晚年收徒授艺，传播传统文化，为南县的戏剧事业和民间艺术地花鼓的传承和发展做出了积极贡献。

赵长生

二、竹马地花鼓代表性传承人

刘松培，男，1942—2006年，竹马地花鼓第八代传人。1955年进南县花鼓戏剧团学艺，师从赵长生、何炳生、杨梓贵、朱友才等老师，学习地花鼓和花鼓戏艺术。2005年退休后，积极参与地花鼓的搜集、整理工作，搜集整理了南县地花鼓传承谱系、历史渊源、历史价值等珍贵资料，充实和完善地花鼓申报材料，为南县地花鼓申报省级、国家级"非遗"项目做出了贡献。

刘松培

三、对子地花鼓代表传承人

（一）杨梓贵

杨梓贵，1933年11月生于湖南临湘，现居南州镇和平街，系南县地花鼓（对子地花鼓）第七代传承人。1943年开始跟随李正文学习打花鼓《清风亭》《蓝桥》《游春》《送妹》等剧目，唱小生，并与民间艺人刘春生、谢正明、罗绮文等搭台表演地花鼓。1950年进入湘宁剧团，唱小花脸。1957年，由他表演的剧团李龙荣移植改编完成的花鼓戏剧目《梁山伯与祝英台》在长沙参加省城会演，获得表演一等奖、剧本一等奖。1959年，该团与南县新联花鼓剧团合并更名为南县花鼓戏剧团。

杨梓贵先生从民间艺人到专业团体成员，几十年来，博采众长，逐渐形成了自己的艺术风格，擅长丑、净行当，先后在《生死牌》《八百里洞庭》《秦香莲》《劈华山》等优秀传统剧目中担任主要角色。他表演的《十二月望郎》《道私情》《看姐》等曲调幽默诙谐，感情细腻，较完整地继承了地花鼓传统风格。

作者采访杨梓贵（中）后合影

杨梓贵省级传承人证书（杨梓贵供稿）

近年来，杨梓贵先生年岁已高，很少登台表演，但他凭着对艺术的

热爱，对前来求学的地花鼓学生有求必应，常常下基层，去学校教学地花鼓，培养了朱有才、李健吾、刘小芳等优秀的地花鼓表演人才。为传承、发掘南县地花鼓做出了较大贡献，2014 年被评为南县地花鼓省级代表性传承人。

（二）李健吾

李健吾，男，1945 年出生于湖南益阳。1959 年 11 月进入南县花鼓戏剧团学艺。师从杨梓贵、朱有才等老师学习地花鼓。他较好地把对子地花鼓、竹马地花鼓的戏剧表演和民间舞蹈融合在一起，动作优美流畅，欢快奔放。主要代表作有《十二月望郎》《看姐》《道私情》等。

杨梓贵、李健吾传承地花鼓的教学场景（易立新供稿）

李健吾先生作为地花鼓第八代主要传承人，潜心南县地花鼓的研究工作，著有多篇地花鼓理论文章。同时，长期从事培训辅导工作，特别是近几年在挖掘、搜集、整理南县地花鼓的工作中做出了贡献。

（三）刘运清

刘运清，女，1938 年出身在一个梨园世家，1952 年进入湘宁剧团，师从刘寄明老师学艺，主要作品有《十二月望郎》《道私情》《看姐》等，系对子地花鼓第七代传承人。她于 1979 年调入南县花鼓戏剧团，

1988年退休。她的地花鼓表演程式娴熟，动作规范干练，风格幽默，对后代从艺的刘小芳、曾名花、管厉曼、罗小平等人起到了很大的影响。

2006年益阳地区恢复地花鼓，她开始与剧团工作人员到民间普查采访、搜集资料，为南县地花鼓申报非物质文化遗产项目做出了贡献。近年来，她与老伴杨梓贵先生对南县地花鼓的传承工作倾注了心血，培养了多名地花鼓表演艺术人才，多次下基层、进学校进行地花鼓培训辅导，为南县地花鼓传承人的培养尽心尽力。

作者访谈刘运清（左1）、杨梓贵（中）场景

（四）杨国富

杨国富，1964年12月生，从小随父亲杨梓贵、母亲刘运清学习地花鼓，深受地花鼓的熏陶。1983年参与南县花鼓剧团，随朱才有、徐六一等师父学习地花鼓。现为南县文化馆馆长，也是南县地花鼓知名演员。他从2011年开始，深入各个乡镇，举办地花鼓培训班，每个班60~70人，以普及地花鼓，目前已经

成功举办了两届地花鼓文化节，使每个乡镇都有地花鼓的节目上演。现在文化馆每年的8、9月份都有地花鼓培训，并且不定时下乡培训地花

鼓表演传承人。在他的努力下，现在在乡村红白喜事中都有地花鼓表演，呈现出良好的发展状态。

（五）高凌

高凌，1976年生，南县明头山镇人。从小深受父亲高建清、母亲刘伏元的影响，在地花鼓的熏陶中成长。2010年拜师孟祥云、李健吾等系统学习地花鼓，而今积累了《拖板凳》《闹五更》《耍花鼓》《送财》等剧目。自2011年在南县首届地花鼓艺术节中表演《走马望郎》获得一等奖以来，他多次参加各级部门组织的地花鼓表演活动，是南县地花鼓知名青年演员。

（六）陈慧

陈慧，1978年生，华容县人，2010年拜师孟祥云、李健吾等系统学习地花鼓，学习了《送财》《十二月望郎》《插花调》《看姐》《拖板凳》等剧目，是南县地花鼓知名青年演员。

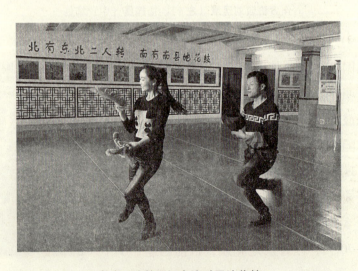

高凌、陈慧现场表演对子地花鼓

（七）地花鼓艺术人才①

自南县地花鼓成功申报国家级非物质文化遗产项目以来，南县文化馆开设了南县地花鼓传承人培训班，培养了一批热爱地花鼓的表演人才。另外，南县文化馆还对县境内各乡镇、艺术团中的南县地花鼓表演人才做了全面的普查记录。

1. 南县地花鼓第一期培训班

（1）第一期南县地花鼓培训日程安排（见表5-4）

表5-4 南县地花鼓第一期培训班日程表

时间		内容	主持人、授课老师	备注
第一天	上午	开班典礼 1. 领导讲话 2. 公布学习、纪律、生活要求	丁建华	
	下午	1. 教唱《望郎》	何重光	
		2. 南县地花鼓探源	段德群	
		3.《望郎》分解动作教学	李健吾、刘小芳、杨梓贵	
第二天	上午	1. 教唱《望郎》（艺术赏析）	何重光	
		2.《望郎》分解动作教学	李健吾、刘小芳、杨梓贵	
	下午	《望郎》合成排练	李健吾、刘小芳、杨梓贵	
第三天	上午	1. 教唱《拖板凳》	何重光	
		2.《望郎》合成排练	李健吾、刘小芳、杨梓贵	
	下午	1.《望郎》合成排练	李健吾、刘小芳、杨梓贵	
		2.《拖板凳》分解动作教学		
第四天	上午	1. 教唱《拖板凳》	何重光	
		2.《拖板凳》分解动作教学	李健吾、刘小芳、杨梓贵	
	下午	《拖板凳》合成排练	李健吾、刘小芳	

① 根据南县文化馆提供资料整理。

续表

时间		内容	主持人、授课老师	备注
第五天	上午	《拖板凳》合成排练	李健吾、刘小芳	
	下午	1. 复习	李健吾、刘小芳、杨梓贵	
		2. 领导、专家验收	丁建华	
		3. 结业典礼		
备注				

<div align="right">南县地花鼓保护工作办公室</div>

（2）南县地花鼓第一期培训学员名单

明头山镇：高凌、姚建群、陈慧

青树嘴镇：孙娟、陈艳芳

三仙湖镇：田领先、李灵芝

华阁镇：曹志祥、赵彩元、王世泉、肖宁娅

乌嘴乡：曾金莲、陈志强

中鱼口乡：苗建军、代月华

武圣宫镇：刘雨田、刘锡坤、刘光武、高锡兰、薛超、陈洋清、贾清花

茅草街镇：李莉、吕玉龙

厂窑镇：赵腊连、曾爱萍、范姣云

南州镇：陈莉、何延安、徐冬娥、黄丽华、龙琳、熊超群

群乐艺术团：向维、陈阳、符建辉、谭丽珍、刘光明、朱诗萍

实验幼儿园：曾静静

春蕾舞校：李丹、闵婕

银河舞校：唐莉、胡宁静

利群舞校：段磊、姚娟

有才艺校：刘佳

南县地花鼓第一期培训学员合影（南县文化馆供稿）

2. 南县地花鼓第二期培训学员名单

明头山镇：高凌、姚建群、陈慧、李青山

正阳艺术团：莫丽萍、罗建高、徐丽亚、阳红梅、刘艳萍、黄文兰、陈本道、彭金华

乌嘴乡：何芳、陈志强、余福球、曾金莲

浪拔湖镇：廖政清、袁国华

群乐艺术团：谭丽珍、吴润兰、李艳秋

厂窑镇：范娇云、袁爱香、陈红妹、唐永香、赵腊连

麻河口镇：郭正清、陈国安、石德文

银河艺术学校：唐莉、胡宁静

武圣宫镇：刘光武、宋云华、陆尚荣、周建红

华阁镇：黄艳春、肖宁娅、龚美珍、曹志祥

三仙湖镇：田领先、李灵芝、张艳、曾杏兰

南县地花鼓第二期培训学员合影（南县文化馆供稿）

3. 各地地花鼓表演人才

（1）南州镇地花鼓表演人才

丁建华	王起治	王艳云（女）	王小艳（女）
王卫兰（女）	方云谷	左敬贤	左凤仙（女）
左 平	左金莲（女）	石国安	付为益
龙 琳（女）	孙再福	孙应德	孙建平
孙瑞香（女）	孙呈祥	向宝莲（女）	卢丽君（女）
刘咏清（女）	刘小芳（女）	刘汉武	刘建坤
刘三元（女）	刘春莲（女）	刘艳波（女）	刘彩霞（女）
刘 佳（女）	刘金红（女）	余立军	朱惠堂
肖正民	肖利民	肖 跃	李健吾
李 丹（女）	李艳玲（女）	李翠萍（女）	李兆平
李逢春	李春林	李 辉（女）	何延安
何重光	张辅云	陈志平	陈 军
陈 莉（女）	汤剑鸣	汤 汛（女）	欧长发

易　晖	易　可	易再先	易建军
易滇波	姚　娟（女）	杨梓贵	杨国富
杨贵荣	杨　柳（女）	杨晓琴（女）	杨立宜（女）
杨亮宇	闵　婕（女）	罗安磐	罗爱云（女）
罗安民	罗　侃	罗　顺	范寄云
范长军（女）	范月田	周建祥	周敬交
周爱兰（女）	练　超（女）	段德群	段罗生
段启龙	段细云（女）	段　磊	段国强
段　军	高锡兰（女）	胡超林	胡宁静（女）
谈国鸣	彭佑明	彭小南	彭广球
徐春华（女）	徐冬娥（女）	袁家俊	郭启东
郭琼辉（女）	黄国华	黄丽华（女）	黄　勇（女）
曹冬林	曾正吾	曾　静（女）	唐金莲（女）
唐　莉（女）	韩玉莲（女）	傅敬临	夏力红
程毅英（女）	赖国华（女）	谢荣华	蔡德良
樊哲梅（女）	熊建平	熊超群	戴应得
鄢喜珍（女）			

(2) 华阁镇地花鼓表演人才

卜新红	文清华	王世泉	孙贵庭
刘　玲（女）	李得文	李德才	肖宁亚（女）
冯东华	张忠运	赵彩元（女）	罗小平（女）
黄艳春（女）	周新林	曹志祥	殷腊珍（女）
龚美珍（女）			

(3) 明头山镇地花鼓表演人才

王建香（女）	刘碧华	刘伏元（女）	刘花云（女）
苏德利	邓丽群（女）	任涤群	朱寿春
周　玲（女）	周友秀（女）	李清山	李冬娥（女）
李爱珍（女）	许秋云（女）	陈　慧（女）	陈立君（女）

范菊香（女）	胡湘云（女）	姚建群（女）	罗绍铎
罗永球	袁志广	涂南香（女）	郭爱华（女）
夏华香（女）	夏友珍（女）	滕桂华（女）	杨爱云（女）
高 凌	程月娥（女）	程金华（女）	张罗生
谢立英（女）	廖凤彩（女）	朱正春	

（4）乌嘴乡地花鼓表演人才

刘贞香（女）	余福球	何 芳（女）	陈志强
段佩霞（女）	童谷良	曾金莲（女）	曾敬霞（女）
曾爱珍（女）			

（5）青树嘴镇地花鼓表演人才

方秋云（女）	文正才	孙 娟（女）	刘志华
刘国治	刘 千	肖石兰	周南方
周杰峰	胡根初	陈玉堂	陈艳芳（女）
罗胜利	杨正文	杨志刚	晏 超
潘四袁	曹文苍	曹 杰	曹 威

（6）茅草街镇地花鼓表演人才

刘雪春（女）	李笑群	李小平	李 莉（女）
吕玉龙	陈建华	陈旭阳	罗健霞
贺根春	徐春锦	张佩玲（女）	晏青山
黄建华	黄凤莲	易寿勋	薛平安
夏捷临			

（7）三仙湖镇地花鼓表演人才

孙凤娥（女）	邓光耀	田领先	孙 倩（女）
胡国奇	刘满湘	肖光明	李灵芝
李伏罗	李爱珍（女）	吴小花	吴天保
陈建华	陈爱香（女）	徐云清	徐亮丽
周金榜	周耀庭	袁孟兰（女）	桂阳春
温建华	舒小平	张 艳（女）	谢 爱（女）

谢建国　　　郭兴如　　　曾杏兰

(8) 中鱼口乡地花鼓表演人才

代月华（女）　吴冬初　　　吴国强　　　曹建军
谭继峰

(9) 浪拔湖镇地花鼓表演人才

杨四全　　　洪海龙　　　袁国华　　　潘之美
廖政清

(10) 麻河口镇地花鼓表演人才

石德文　　　孙雪光　　　邓学斌　　　邓国祥
刘光明　　　刘典祥　　　李青山　　　李志斌
何云安　　　陈洋清　　　陈明清　　　陈国安
陈洋清　　　祁文怡　　　汤伏强　　　汤佑香（女）
高子兵　　　费清花（女）　张国佑　　　曾伏桂
袁锡娥（女）　杨志斌　　　贺昌梅（女）　郭正清
黄雨荟（女）　黄子健　　　薛　超　　　董跃清
孙庆凡

(11) 武圣宫镇地花鼓表演人才

代国春（女）　代雪珍　　　甘桂香　　　刘雨田
刘光武　　　江彩和　　　宋云华　　　李照华
李锡军　　　周建红　　　杨爱平　　　侯爱珍
隆尚云　　　夏　亦　　　柳秋艳　　　郭艳新
唐小南　　　谭小彪

(12) 厂窖镇地花鼓表演人才

王文轩　　　卢新民　　　刘　波　　　刘丝跃
吴银益　　　李丽兰　　　李发云　　　周和平
范桥云　　　赵腊连　　　邓德安　　　胡清顺
胡开国　　　谈说丰　　　曾爱萍　　　高德培
彭建华　　　蒋益芳　　　蔡发武　　　陈红妹

袁爱湘　　　　唐永香

(13) 金秋艺术团地花鼓表演人才

石新福	田丽霞（女）	刘秋莲	刘旭英（女）
刘长青	刘罗生	刘明刚	孙菊华（女）
李繁荣	李再田	李万刚	肖建平（女）
周跃龙	周小芳（女）	周　锦	帅爱芝（女）
帅爱云（女）	陈天佑	陈叔军（女）	吴静玲（女）
林益如（女）	孟涉云（女）	管厉曼（女）	舒春兰（女）
贾冰桃（女）	黄建辉（女）	崔艺涛（女）	涂建华（女）
夏卫林（女）	段启龙	徐芳玲（女）	杨　平
程　瑜	彭君龙	俞德美	曹珊林（女）
蔡新保	瞿建明		

(14) 群乐艺术团地花鼓表演人才

李艳秋（女）	李　玲（女）	李佑君（女）	朱诗萍（女）
李佰成	向　维	刘光明	刘双林
刘　佳	全桂芝（女）	吴润兰（女）	何国军
肖钧山	陈　阳（女）	陈　辉（女）	徐德明
曹建国	曹贵昌	郭述光	符建辉（女）
谭丽珍（女）	廖经民	梁满秀	柴珊洪

(15) 正阳艺术团地花鼓表演人才

邓　玲（女）	王金玉	双令文	李德克
李志刚	莫志明	刘迎春（女）	刘艳萍（女）
吴建波	陈本道	陈庆华（女）	阳红梅（女）
胡兆林	徐正安	徐丽亚	胡爱莲（女）
范德安	罗建高（女）	莫丽萍（女）	彭志成
彭金华（女）	夏丽云（女）	黄文兰（女）	黄淑芳（女）
芦万利	谢曼红（女）		

(16) 青年花鼓戏剧团地花鼓表演人才

王志刚	王桂英（女）	邓安英（女）	朱凤姣（女）
刘昌海	刘佑云	李光辉	李田香（女）
肖丽君（女）	肖述红	肖四红	周　群（女）
赵玉林	彭国梁	秦　靓（女）	唐　辉
杨宏祥			

(17) 文联花鼓戏剧团地花鼓表演人才

王大明	王凤英（女）	孙　凡	刘学文
刘细春（女）	汪德福	李凤姣（女）	李志伟
吴政坤	罗菊文	赵遐龄	林绍忠
徐　红	唐定华	顾清明	易小元（女）
曾桂元（女）	夏丽萍（女）		

(18) 下柴市花鼓戏剧团地花鼓表演人才

卢乐茂	卢正凡	皮放林	刘子罗
刘　平（女）	许　强	陈腊梅（女）	陈国政
郭　赛（女）	何爱云（女）	周　静（女）	周和平
张　群	袁世尧	符　杰	殷美湘

(19) 文化馆花鼓戏剧团地花鼓表演人才

卞志兴	王　晟	邓　军	孙　英（女）
陈佑军	陈志强	李再兰（女）	李元香（女）
李少云	李朝凡	李健生	汪卫军
宋长健	刘孝海	刘　丽（女）	吴　娟（女）
贺　伟	贺　娟（女）	易正良	祝新春
曾丽君（女）	聂淑莲（女）	郭博达	袁　宏
阎若红			

第三节 传承剧目与曲谱

南县地花鼓传承的代表性剧目有《十二月望郎》《扯萝卜菜》《扯笋》《插花调》《丑人记》《捡菌子》《刘海砍樵》《孟姜女》《送财送喜》《讨学钱》《十月与姐去耍情》《十月看姐》《十二月放羊》《张广达拜寿》等。其音乐以当地民间音乐为素材,与地方方言紧密结合,汇集了民歌、山歌、小调等音乐形式,其中小调是地花鼓的主要唱腔之一,曲调流畅而淳朴,大部分具有欢快热烈的歌舞性特点。

一、代表剧目列举

（一）《十二月望郎》

《十二月望郎》是南县地花鼓的代表剧目,流行于南县各地,由一旦一丑表演,表现了男女青年纯真的爱情。唱词如下：

　　正月望郎是新年,双膝跪在姐面前,十指尖尖来扯起,姊妹双双拜个什么年。

　　二月望郎是花朝,推开纱窗把郎瞧,一眼瞧见郎来了,梳妆打扮迎接我情郎。

　　三月望郎是清明,清明时节雨纷纷,三两银子买把伞,送与郎哥避雨淋。

　　四月望郎四月八,家家户户把田插,心想留郎睡一晚,农忙时节不留郎。

　　五月望郎是端阳,龙船鼓响闹长江,两边坐的划船手,中间坐的我情郎。

　　六月望郎热茫茫,抽条板凳歇荫凉,二人谈起真情话,露水夫妻不久长。

七月望郎七月七，雷公火闪雨凄凄，雷公不打贪花子，狂风不吹钓鱼船。

八月望郎是中秋，鹅毛月出像把梳，初三初四鹅毛月，十五十六月团圆。

九月望郎是重阳，重阳煮酒菊花香，郎喝三杯桃红色，妹喝一杯面通红。

十月望郎立了冬，门前起了冷霜风，愿郎不到江边去，冻了情哥我伤心。

十一月望郎落大雪，情哥隔住来不得，买双木屐买把伞，请人送给我情郎。

十二月望郎又一年，梳头洗脸禀告天，姐在家中把郎等，为何不来看姣莲。

《十二月望郎》演出剧照

(二)《拖板凳》

《拖板凳》是南县地花鼓的代表剧目，其曲调在南县境内有几种变形，但大同小异，歌词大体相似，歌词内容风趣诙谐，表现了青年男女对爱情生活的渴望。歌词为：

正月看姐是新年，姐在绣房绣云肩。哥哥你来了呀，奴把云肩放，叫哇一声哥，板凳拖几拖，哥哥你请坐。妹呔，来哒是要坐，坐哒又如何？如何咯久咯久有到我家行哪，为是为何因哪，说与奴家听。妹呔你只听，听我来说原因。正月正是那

拜年节，此事冇得空，冇到姐家行，得空不得闲，冇把姐来看。

　　二月看姐是花朝，姐在房中绣荷包。哥哥你来了呀，奴把荷包放，叫哇一声哥，板凳拖几拖，哥哥你请坐。妹吔，来哒是要坐，坐哒又如何？如何咯久咯久冇到我家行哪，为是为何因哪，说与奴家听。妹吔你只听，听我来说原因。二月里来是花朝，此事冇得空，冇到姐家行，得空不得闲，冇把姐来看。

　　三月看姐是清明，姐在房中绣罗裙。哥哥你来了呀，奴把罗裙放，叫哇一声哥，板凳拖几拖，哥哥你请坐。妹吔，来哒是要坐，坐哒又如何？如何咯久咯久冇到我家行哪，为是为何因哪，说与奴家听。妹吔你只听，听我来说原因。三月里来是清明，此事冇得空，冇到姐家行，得空不得闲，冇把姐来看。

　　四月看姐四月八，姐在房中绣手帕。哥哥你来了呀，奴把手帕放，叫哇一声哥，板凳拖几拖，哥哥你请坐。妹吔，来哒是要坐，坐哒又如何？如何咯久咯久冇到我家行哪，为是为何因哪，说与奴家听。妹吔你只听，听我来说原因。四月里来四月八，此事冇得空，冇到姐家行，得空不得闲，冇把姐来看。

　　五月看姐是端阳，姐在房中绣罗帐。哥哥你来了呀，奴把罗帐放，叫哇一声哥，板凳拖几拖，哥哥你请坐。妹吔，来哒是要坐，坐哒又如何？如何咯久咯久冇到我家行哪，为是为何因哪，说与奴家听。妹吔你只听，听我来说原因。五月里来是端阳，此事冇得空，冇到姐家行，得空不得闲，冇把姐来看。

　　六月看姐三伏天，姐在房中绣鞋边。哥哥你来了呀，奴把鞋边放，叫哇一声哥，板凳拖几拖，哥哥你请坐。妹吔，来哒是要坐，坐哒又如何？如何咯久咯久冇到我家行哪，为是为何因哪，说与奴家听。妹吔你只听，听我来说原因。六月里来三伏天，此事冇得空，冇到姐家行，得空不得闲，冇把姐来看。

　　七月看姐七月七，姐在房中把麻切。哥哥你来了呀，奴把

麻来放，叫哇一声哥，板凳拖几拖，哥哥你请坐。妹吔，来哒是要坐，坐哒又如何？如何咯久咯久冇到我家行哪，为是为何因哪，说与奴家听。妹吔你只听，听我来说原因。七月里来七月七，此事冇得空，冇到姐家行，得空不得闲，冇把姐来看。

八月看姐是中秋，姐在房中绣枕头。哥哥你来了呀，奴把枕头放，叫哇一声哥，板凳拖几拖，哥哥你请坐。妹吔，来哒是要坐，坐哒又如何？如何咯久咯久冇到我家行哪，为是为何因哪，说与奴家听。妹吔你只听，听我来说原因。八月里来是中秋，此事冇得空，冇到姐家行，得空不得闲，冇把姐来看。

九月看姐是重阳，姐在房中绣鸳鸯。哥哥你来了呀，奴把鸳鸯放，叫哇一声哥，板凳拖几拖，哥哥你请坐。妹吔，来哒是要坐，坐哒又如何？如何咯久咯久冇到我家行哪，为是为何因哪，说与奴家听。妹吔你只听，听我来说原因。九月里来是重阳，此事冇得空，冇到姐家行，得空不得闲，冇把姐来看。

十月看姐立了冬，姐在房中绣裙身。哥哥你来了呀，奴把裙身放，叫哇一声哥，板凳拖几拖，哥哥你请坐。妹吔，来哒是要坐，坐哒又如何？如何咯久咯久冇到我家行哪，为是为何因哪，说与奴家听。妹吔你只听，听我来说原因。十月里来立了冬，此事冇得空，冇到姐家行，得空不得闲，冇把姐来看。

《拖板凳》演出剧照

(三)《送财》

《送财》是南县地花鼓的最具影响的剧目之一,内涵丰富、曲调优美,表现了劳动人民对美好生活的憧憬,深受群众喜爱。歌词为:

一月里来好送财,天官赐福我的乖乖,送喜又送财。

二月里来好送财,二龙戏珠我的乖乖,送喜又送财。

三月里来好送财,三星跟前我的乖乖,送喜又送财。

四月里来好送财,四季春风我的乖乖,送喜又送财。

五月里来好送财,五子登科我的乖乖,送喜又送财。

六月里来好送财,六合同春我的乖乖,送喜又送财。

七月里来好送财,茅兰七姐我的乖乖,送喜又送财。

八月里来好送财,八洞神仙我的乖乖,送喜又送财。

九月里来好送财,观音送子我的乖乖,送喜又送财。

十月里来好送财,十全十美我的乖乖,送喜又送财。

十一月里来好送财,大雪纷飞我的乖乖,送喜又送财。

十二月里来好送财,一年四季我的乖乖,送喜又送财。

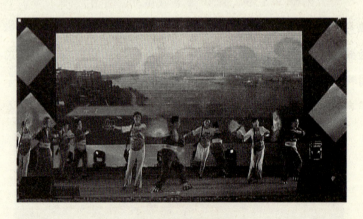

《送财》演出剧照

(四)《嘎呀烧火》

《嘎呀烧火》中的"嘎呀"在益阳就是公公的意思,"嘎呀烧火"其实就是益阳人民一种独特的迎接自家媳妇的方式,也是益阳人们结合花鼓戏娶媳妇的独特方式,多少年来一直沿用这种非常热闹的传统方

式,现如今已经成为益阳当地不可或缺的一种特色文化。歌词为:

女:正月干是新年啊呀哈,

男:嘎呀老倌坐灶前啊呀哈。

女:媳妇来烧火,

男:嘎呀老倌来恰烟啊咿呀咿子呦。

合:哎呀呀我的嘎呀老倌啊,

合:哎呀呀我的媳妇妹子呀,

合:媳妇来烧火,嘎呀老倌来恰烟啊咿呀咿子呦。

(五)《我要打地花鼓》

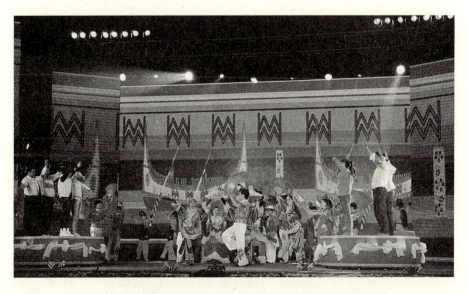

《我要打地花鼓》演出剧照(易立新供稿)

《我要打地花鼓》是南县地花鼓新创剧目的代表。大致内容如下:

张大爹:婆婆子呃,快点出来罗。

张大妈:来哒,来哒,来哒,老倌子呃,什么事咯样高兴罗?

张大爹:婆婆子,我告诉你个特大的好消息,我们南县地花鼓去年成功申报为国家级非物质文化遗产项目,还举办了湖南省首届地花鼓艺术节,今年要举办第二届呢。

张大妈:咯是真的呀?

张大爷：是真的呢。今年还成立了南县地花鼓艺术团，他们创编了地花鼓节目准备参加湖南第二届南县地花鼓艺术节，我们老两口也去凑一凑热闹，露一露身手嘚啵？

张大妈：要得、要得，好久有打地花鼓哒，咯回呀，要过回足隐着。

合：哈哈哈哈……

张大爷：呃，婆婆子呃，我们去打什么地花鼓喽。

张大妈：打，呃，《闹五更》要得吧？

张大爷：《闹五更》，那要得，那我们首先得排练排练啦。

张大妈：那要得、要得、要得。

张大爷：那就打。

张大妈：打。

合：打起来哟……，一呀更子里，正好去贪睡。一更那个蚊虫，闹响了一更天。蚊虫那厢叫呃，小妹子你且听哪。叫得奴家伤心痛心，叫醒奴的干哥哥。越叫越伤心，娘把女来问呢，什么事闹沉沉，妹子开言道。妈妈你请听，一更那个蚊虫嗡嗡嗡嗡嗡嗡，嗡上了一更天，一更那个蚊虫嗡嗡嗡嗡嗡嗡嗡嗡嗡嗡嗡嗡嗡嗡，闹上了一更天。

二呀更子里，正好去贪睡。二更那个蟋蟀，闹响了二更天。蟋蟀子那厢叫呃，小妹子你且听哪。叫得奴家伤心痛心，叫醒奴的干哥哥。越叫越伤心，娘把女来问呢，什么事闹沉沉，妹子开言道。妈妈你请听，二更那个蟋蟀，蟋蟋蟀蟀蟋蟋蟀蟀，闹上了二更天。二更那个蟋蟀。蟋蟋蟀蟀蟋蟋蟀蟀蟋蟋蟀蟀蟋蟋蟀蟀蟋蟋蟀蟀，闹上了三更天。三更那个猫儿，喵喵喵喵喵喵喵，喵喵喵喵喵喵喵，咯咯咯咯咯咯咯咯咯咯咯咯咯咯咯咯咯咯咯咯，闹上了五更天。

（白）乡亲们呢，地花鼓比赛开始哒呢……，婆婆子呃，看花鼓戏去呢，看花鼓……哦嗬……正月望郎是新年，双膝跪在姐面前，十指尖尖来扯起，姊妹双双拜个什么年。咿呀子呀衣哟嗬嗨，拜个什么年。

唱：敲锣打鼓衣哟，走进门啊喂。欢天喜地嘛啊喂呀，送财神哪呀嗬呀。送福送禄衣哟，又送喜来啊喂。又送金来嘛啊喂呀，又送银哪呀嗬呀；敲锣打鼓衣哟，走进门啊喂。欢天喜地嘛啊喂呀，送财神哪呀嗬呀。送福送禄衣哟，又送喜来啊喂。又送金来嘛啊喂呀，又送银哪呀嗬呀。

念：门前送棵摇钱树啊，屋里又送聚宝盆啰。夏送凉，冬送暖，行船送你好顺风。恭喜老板屋里发财呀……

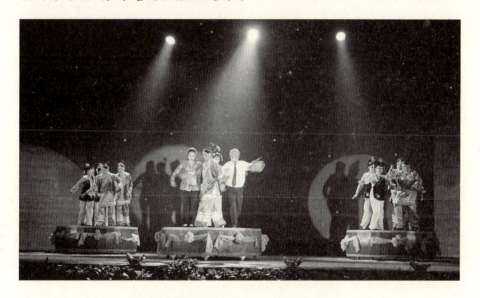

《我要打地花鼓》演出剧照（易立新供稿）

（六）《采茶》

《采茶》是南县地花鼓的代表节目，曲调优美、内涵丰富，表现了青年男女对幸福爱情生活的向往。内容如下：

正月里就采吨茶咧，姐是拜新年咧令令儿梭，同妹你就牵嘞手嘞，姐是进茶园嘞令令儿梭，茶树里就脚吨下呀。姐是初相会咧令令儿梭，要与小妹结姻缘咧，令令儿梭。

五月采茶是端阳哪，儿哥，儿哥，我的哥妹爱哥，风流的小妹，姐是风流郎哪令令儿梭；二人相交嘴对嘴呀，儿哥，儿哥，我的哥妹爱哥，双手地抱姐，姐呀姐抱郎哪令令儿梭，天

伴月，月伴星，细细梭梭，梭梭细细，细细梭梭，梭梭细细，双手的抱姐，姐是姐抱郎哪令令儿梭。

七月采茶秋风起呀，小妹你就房中哪黄哪黄花儿香，坐呀坐交椅呀。左手缥纱右手呃织啊，与郎你就织啊件哪，黄哪黄花儿香嘞采呀采茶衣哋。拴得儿一支支儿花黄花儿香呀嘀衣哋，采呀采茶衣哋。

九啊月采呀茶是啊是重阳呃，是啊是重阳呃，同妹牵手嘛哎哟莫哇慌张呃，双呀双鼓子流呢。莫哇怕旁啊人来呀耻笑喂，来呀耻笑喂，田中栽花嘛哎哟，不哇久长呃双鼓子流呃。

十二月采茶又一年咧，啰嗨嗨嗨啰嘀嗨，同妹牵手嘛哎哟，拜祖先咧哎哟，拜了祖先归家转呢，啰嗨嗨嗨啰嘀嗨，要到来年嘛哎哟，三月三嘞哎哟。

十二月里就采茶，又一年咧牡丹花倒采茶。同妹牵手锦绣花儿开嘞，拜祖先嘞拜了你就归家转那，牡丹花。

倒采茶，要到来年锦绣花儿开嘞，八月里就采茶大门开咧牡丹花，倒采茶，山伯访友锦绣花儿咧，祝英台咧八月里十五中秋节咧牡丹花。倒采茶，小妹姻缘锦绣花儿开嘞，天赐来咧五月里就采茶，是端阳那就牡丹花。

倒采茶，风流小妹锦绣花儿开嘞，风流郎嘞三月里就采茶，摘细茶咧就牡丹花，倒采茶，同妹牵手锦绣花儿开咧，摘细茶咧细茶里就摘来，街上卖来就牡丹花。

倒采茶，粗茶摘来锦绣花儿开嘞，不价值呢，二月里就采茶，茶花开咧就牡丹花。倒采茶，同妹牵手锦绣花儿开咧，摘花戴咧，好花里就摘来，妹插起咧就牡丹花。

倒采茶，倒采茶，观看小妹锦绣花儿开咧，一枝花咧，正月采茶，是新年咧，牡丹花，倒采茶，倒采茶，同妹牵手锦绣花儿开咧，进茶园咧，茶树脚下，初相会咧牡丹花，初相会咧牡丹花，倒采茶，倒采茶，倒采茶，倒采茶，要与小妹锦绣花

儿开哟,结姻缘哪留郎哥喂。

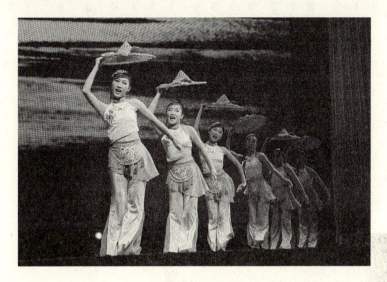

《采茶》演出剧照

二、代表曲谱选录

谱例 5-1：

十二月望郎

（南县地花鼓）

1 = C
稍快

（长槌转挑五槌起）

$\frac{2}{4}$ 23 12 | 3 25 | 25 32 | 1 65 | 2 35 | 3 21 | 2．3 12 |

　正　月　望　郎　是　新　年，

35 3 | 13 16 | 5．6 | 13 61 | 3 53 | 6 3 | 1 63 |

　双　　膝　跪　　在　姐　面

5 63 5 - | 23 12 | 3 25 | 25 32 | 1 65 | 2 35 |

前，　　　　十　指　尖　尖　来

扯起，　　　　　姊　妹　双

双　拜个什么年，　　衣呀衣吱呀衣　哟　嗬

嗬，拜个什么年。

谱例 5-2：

拖板凳（之一）

（南县地花鼓）

1 = C
中速
2/4

(0 打打‖ 可 可可 | 昌 内且 | 昌且 内且 | 昌.不 呐打 |

昌打 打 | 3.1 2 3 | 1 6 | 5 6 6 1 6 | 5 -) | 2 3 | 2 3 1 |

　　　　　　　　　　　　　　　　1.（男）正月看　姐
　　　　　　　　　　　　　　　　2.二　月正　是
　　　　　　　　　　　　　　　　3.三　月正　是

是（呀）是新年哪，姐（呀）在绣　　房绣（啊）云（啰）肩。
花（呀）花朝节呀，姐（呀）在绣　　房绣（啊）荷（啰）包。
清（呀）清明节呀，姐（呀）在绣　　房绣（啊）罗（啰）裙。

（女）哥哥你来了哇，奴把那云肩放，拖（呀）板子凳，
　　　哥哥你来了哇，奴把那荷包放，拖（呀）板子凳，
　　　哥哥你来了哇，奴把那罗裙放，拖（呀）板子凳，

| 3 6 5 6 | 1 6 | 5 6 6 1 6 | 5 - | 5 3 | ⁶⁄ₜ 1 6 6 3 |

叫(哇)一声哥哇,哥哥(哪)你请坐,(男)妹吔,来哒是要
叫(哇)一声哥哇,哥哥(哪)你请坐,　　 妹吔,来哒是要
叫(哇)一声哥哇,哥哥(哪)你请坐,　　 妹吔,来哒是要

| 5. 6 | 1 6 | 5 6 6 | 1 6 | 5 - | 2 3 | 3 1 | 3 1 |

坐　 喂,坐哒那又如何?(女)如何咯久咯久
坐　 喂,坐哒那又如何?　　如何咯久咯久
坐　 喂,坐哒那又如何?　　如何咯久咯久

| 6 3 3 1 | 2 2 3 | 6. 6 6 2 | 1 1 6 | 1. 6 5 6 | 5 - |

冇到我家行哪, 为是为何因哪, 说与奴家听。
冇到我家行哪, 为是为何因哪, 说与奴家听。
冇到我家行哪, 为是为何因哪, 说与奴家听。

| 5 3 | 3 1 3 | ⁶⁄ₜ 1 6 | 5 6 6 1 6 | 5 - | 2 3 |

(男)妹吔,你(呀)只 听啰,听我来说原因。正月
　　妹吔,你(呀)只 听啰,听我来说原因。二月
　　妹吔,你(呀)只 听啰,听我来说原因。三月

| 2 3 2 1 | 1 1 6 1 | 2 - | 3 6 6 3 | ⁶⁄ₜ 1 6 | 5. 6 1 6 |

正 是(那)拜(呀)年节,此事冇得空啰,冇到姐家
正 是(那)花(呀)朝节,此事冇得空啰,冇到姐家
正 是(那)清(哪)明节,此事冇得空啰,冇到姐家

1.2.
| 5 - | 3 1 2 3 | ⁶⁄ₜ 1 6 | 5 6 6 1 6 | 5 - ‖

行, 得空不得 闲哪,冇把(那)姐来 看。(打打
行, 得空不得 闲哪,冇把(那)姐来 看。
行, 得空不得 闲哪,

3.
| 5 6 6 1 6 5 - ‖

冇把(那)姐来看。

谱例 5-3：

拖板凳（之二）

（南县地花鼓）

1 = C
中速

曹春林 演唱
丁建华、李建吾、易立新、刘松培 采录
肖正民、何重光 记谱

1. 正月看姐是(呀)新(个)年呢，姐(呀)在房中绣(呀)云肩，姐把云肩放哪，十指尖尖拖(呀)板(子)凳。叫(呀)一声哥呢，哥哥你请坐，来哒是要坐呢，坐了又如何？如何如何咯久咯久行到姐(呀)家行呢，为呀为何因呢，说与奴家听。妹子你只听罗，听我说原因。正月正是元(哪)宵节，实是有来

2. 二月看姐是(呀)是花朝呢，姐(呀)在房中绣(呀)荷包，姐把荷包放哪，十指尖尖拖(呀)板(子)凳。叫(呀)一声哥呢，哥哥你请坐，来哒是要坐呢，坐了又如何？如何如何咯久咯久行到姐(呀)家行呢，为呀为何因呢，说与奴家听。妹子你只听罗，听我说原因。二月本是花(呀)朝节，实是有来

第五章 南县地花鼓的传人与传曲

$\underline{2}\ \underline{\dot{6}}\ |\ \underline{3\ \dot{6}}\ \underline{\dot{6}\ 2}\ |\ 1\ \underline{\dot{6}}\ |\ \underline{5\ \dot{6}}\ \underline{1\ \dot{6}}\ |\ 5\ -\ |\ \underline{3\ \dot{6}}\ \underline{2\ 3}\ |\ \overset{6}{\underline{1\ \dot{6}}}\ |$

得呢,有事不符 空呢,无事奴家行,有事不得 闲呢,
得呢,有事不得 空呢,无事奴家行,有事不得 闲呢,

$\underline{5\ \dot{6}}\ \underline{1\ \dot{6}}\ |\ 5\ -\ \|$

无事把姐玩。
无事把姐玩。

谱例 5-4:

送 财
(南县地花鼓)

1 = G
中速
(小吹打)

$\frac{2}{4}$ (5 6 5 3 2 2 | 1 2 3 5 2 2 | 1. 3 2 1 | 6 1 5 6 1) |

5 1 3 3 2 | 5 1 3 2 | 2 3 5 6 3 2 1 | 2 3 5 2 |

1. 正(呀)月里(个)里(呀)来呀, 好 (呀) 好 送 财呀,

2 3 5 3 5 3 2 | 1 2 3 5 2 3 1 | $\frac{3}{4}$ 1 5 6 1 2 1 6 | 5 |

天 官 赐 福 我 的 乖 乖, 送喜那个又 送财,

$\frac{2}{4}$ |———1-11.———|慢|———12.———|

1. 3 2 1 | 6 1 5 6 1 :‖ 1. 3 2 1 6 | 5 6 5 6 | $\overset{6}{1}$ - ‖

送喜又送财 呀。 送喜又送财哎 哟。

《送财》演出剧照

谱例 5-5：

看 姐

（南县地花鼓）

杨梓贵、刘运清 演唱
丁建华、易 可、李建吾、段德群、谈国鸣 采录
何重光、程 瑜 记谱

1 = C
中速

$\frac{2}{4}$ 5 5 2 3 5 3 5 | 5 3 3 5 1 6 5 | 3 5 3 1 | 2 3 1 2 3 5 3 |

正(哪) 月 看 姐 是(呀) 新 年，

1 1 6 5 · 6 | 1 3 6 1 | 3 5 3 | 6 5 3 1 6 3 | 5 6 1 5 |

姐(呀) 在 家 中 绣 花 绫。

5 3 3 6 1 1 6 | 5 3 3 | 1 3 1 6 5 6 1 | 5 3 5 3 |

姐 把 这 绫 罗 放， 抽 张 红 板 凳，

1 6 1 3 5 6 | 1 3 1 6 5 | 1 3 6 1 3 5 3 | 1 6 3 6 5 6 |

干 哥 哥 你 请 坐， 如 何 得 咯 久

第五章 南县地花鼓的传人与传曲

```
6 5 3  3 5 6 | 1 2 1 6 5 | 5 3 3  3 3 1 2 | 5 3 5 3 |
有到    姐家  行。          姊妹子不发       气，

5 1 1  3 1 2 | 1 2 1 6 5 | 5 5 2 3  5 3 5 | 5 3 3 5  1 6 5 |
听郎哥 说原    因。         正(哪) 月  看   姐

3. 5  3 1 | 2 3 1 2  3 5 3 | 6 1 1 6  5. 6 | 1 3 6 1  3 5 3 |
是(呢) 新年，    郎(呀) 在 家   中

6. 5 3  1 6 3 | 5 6 1 5 | 3 5 3 1  6 1 2 3 | 5. 6 1 |
闹    元  宵，  一呀一支哪 一  哟    嗬，

6 3  1 6 3 | 5 6 1 5 ‖
闹   元   宵。
```

谱例 5-6：

留 郎

（南县地花鼓）

杨梓贵　演唱
丁建华、易　可、李建吾、段德群、谈国鸣　采录
何重光　记谱

1 = D
中速

```
2/4  6 1  5 6 | 2 3 2 | 3 5 6 1 | 5 3 | 2. 3 | 2. 3 |
(女)一(呀)更 里    留(呀)我 的 郎， 留郎  留郎

1 3 2  1 2 1 6 | 3/4  1 3 5 6  1 5 3 | 2/4  1 3 2  1 2 1 |
留了我三郎哥(呀)   吃杯茶呀  呵，(男)伸手儿接过了

1 2 1 3 | 1 1 3 | 5 1 5 3 | 2. 3 | 2. 3 |
贤妹妹(呀)这 一  杯 茶 呀，  留郎  留郎。
```

(女)哥(呀)我的哥,哎留郎留郎,(男)妹子我的妻,
(女)干(呀)我的哥哎,(男)妹子我的妻呀。
贤妹妹头上扦起金簪,下身又系罗裙,
金(呢)簪罗裙金簪罗裙罗裙金簪。
(女)叫了一声伤心痛心痛心伤心干(哪)我的哥
呀,妹呀,罗裙金簪金簪罗裙。(男)叫了一声伤心痛心
痛心伤心妹(呀)我的妹呀,(合)哥呀,妹呀,哥呀,妹呀,
衣呀衣呀衣呀 衣呀衣支呀衣支呀,(女)留了我干哥哥
吃杯茶呀衣呀衣支呀衣呀。

谱例 5-7：

道私情

（南县地花鼓）

杨梓贵　刘运清　演唱
刘松培、丁建华、易立新、李建吾　采录
何重光　程　瑜　记谱

1 = C
中速

（男）正(哪)月　　与 妹妹 道 私 情哪，

道 私 情哪，郎 拍 板 凳 两(呀)边

排呀，两(呀)边 排呀，梭 与 姐郎 当

瞟 与 姐 矮与姐郎当 梭 与 姐，瞟 与 姐

梭 与 姐妹妹子我 去 了。（女）伤心 奴 的

哥　哥 快也是 快 转 来呀，（男）转也是 转来 了

有 话 快 些 说。（女）伤心 奴 的 哥 哥

一 去 几 时 回。（男）伤心 奴 的 妹 妹 一去初一

初二 初三 初四 在 也 咯 里 回；（女）哥 哥(呢)我 难

舍 也。(男) 妹 妹 是 我 难 丢 （合）难 （呢)舍

难 (呢)丢，哥 妹 一 路 行。

谱例 5-8：

白 牡 丹

（南县地花鼓）

范腊枚、刘孔先 演唱
郭道康 记谱

1 = C
中速

(白)像老子八相公出得世来，爱的是红，穿的是红，要的是红，可不是满江红满江起采呀—

(男)双 脚 跳 上 船 咧， 五 湖（哪）四 海

游 咧。撑 的 把 篙 撑 咧， 摇 的 那 把 橹

摇 咧，扯（呀）起（呀） 风（啊） 篷（哪）跑(哇是)跑 顺

第五章 南县地花鼓的传人与传曲

```
5 56 2 55 | 4 5 3 2 1 i | i - ‖ (2̇ 3̇ 2̇ i 2̇ | 3̇ 2̇ i i 6 |
凤 啊   衣 得 儿 衣 得 衣 得 衣。

2̇ 3̇ 2̇ 3̇ i 2̇ | 3̇ 2̇ i i 6 | 5 5 6 i i | 6 i 6 2̇ i 2̇ 2̇ 4 |
```

（白）下面的伙计！呃！为什么停船不走哒？到了杭州码头，
到了杭州码头。你不把船儿弯上，篙儿插上，锚儿挖上，
跳板儿搭上，老子要上坡去！

```
5 5 6 2 5 6 | 4 5 4 2 i ) ‖ (2̇ 3̇ 2̇ 3̇ i 2̇ | 3̇ 2̇ i i 6 |
2̇ 3̇ 2̇ 3̇ i 2̇ | 3̇ 2̇ i i 6 | 5 5 6 i i | 6 i 6 2̇ i 2̇ 2̇ 4 |
5 5 6 2 5 6 | 4 5 4 2 i ) | 2̇ 3̇ 2̇ i 6 i 5 | 6 i 5 6 i · 6 |
                                （男）双 脚 跳 上 船，   我

2̇ 3̇ 3̇ 2̇ i 6 | i · 6 5 | 2̇ 3̇ 2̇ i 6 i 5 | 6 i 5 6 i |
心 中（哪）好 快 乐 咧。急 步 往 前 行 咧，

2̇ 3̇ 3̇ 2̇ 3̇ 6 | i · 6 5 | 6 5 3 2 5 5 | 6 6 2̇ i i |
跑 到 那 杭 州 城 咧，但 不 知（啊）白 牡 丹（哪）

5 5 6 5 4 2 4 | 5 5 6 2 5 6 | 4 5 3 2 1 i |
像（呀）在 那 厢  城 哪  衣 得 儿 衣 得 衣 得 衣。

(2̇ 3̇ 2̇ 3̇ i 2̇ | 3̇ 2̇ i i 6 | 2̇ 3̇ 2̇ 3̇ i 2̇ | 5 5 6 i i |
6 i 6 2̇ i 2̇ 2̇ 4 | 5 5 6 2 5 6 | 4 5 4 2 i ) | 2̇ 3̇ 2̇ i 6 i 5 |
                                        （女）正 月 好 唱

6 i 5 6 i i 6 | 5 7 6 7 6 5 | 3 5 6 3 5 |
茉 莉 莉 儿 梭 呀，二 月 好 唱  一 抹 儿 光，
```

三 月 好 唱 一 柱柱儿 香哪， 四月 好 唱
摆 的叮 当， 叮 当叮 当 摆的摆叮 当哪，
家花野花香哪， 十(啊) 指(啊)尖(哪) 尖(哪)
来 把琵琶儿 弹哪 衣得 衣得衣得衣。

谱例5-9：

禾花鼓（送子）

（南县地花鼓）

丁建华、易 可、肖 跃、段德群、谈国鸣、王起治 演唱
李建吾 采录
何重光 记谱

1=C
稍快

（领唱）

（齐唱，稍快）

大 奎 （呢） 之 中 来 花开，
（衣打衣 昌且衣且 昌－） 特 到 贵 府
送（哪） 子来呀。 昌且昌 衣且昌
（可打打 可打可

第五章 南县地花鼓的传人与传曲

```
6·5 6 1 | 5 - ) | 1 3 5 | 6 - 3 1 6 | 6 3 | 3 5 6 1 |
且·昌 衣 且 | 昌 - ) | 好 儿 子 送(哪) 五 个 哪

3 - | (1 6 3 1 | 6 - ) | 1 5 1 | 3 - | 1 3 1 6 1 |
呃,         伶 俐 姑 娘
(衣 打 衣 | 昌 且 衣 且 | 昌 - ) |

3 5 1 6 | 6 3 6 | 6 3 5 - | (5 3 5 | 6 3 5 |
送 (哪) 一 双 哪。

(可 打 打 | 可 打 可 | 昌 且 昌 | 衣 且 昌 |

6·5 6 1 | 5 - ) | 3 3 5 | 6 - 6 1 3 1 | 6 - 3 5 6 1 |
且·昌 衣 且 | 昌 - ) | 大 儿 子 为 宰 (呀) 相 哪

3 - | (1 6 3 1 | 6 - ) | 6 6 1 | 3 - 1 3 5 | 3 - 1 3 5 |
呃, (打击) 二 儿 子 兵 部 当 待

1 3 6 | 6 3 5 - | (5 3 5 | 6 3 5 | 6·5 6 1 | 5 - ) |
郎 哪,              (打击)

5 3 5 | 6 - 6 1 3 1 | 6 - 3 5 6 1 | 3 - | (1 6 3 1 | 6 - |
三 儿 子 为 布 政 哪 呃, (打击)

3 5 6 1 | 3 - 3 1 6 | 6 1 3 5 1 6 | 6 3 | 6 6 3 | 5 - |
四 儿 子 做 都 堂 做 都 堂 哪,
```

```
(5 3 5 | 6 3 5 | 6.5 6 1 | 5 -) | 3 i 5 | 6 - | i 3 i | 6 - |
  (打击)                          大 女  儿  金     枝

 3 6 i | 3 - | (i 6 3 i | 6 -) | i 6 i | 3 - | 3 i 6 6 i |
 体 哪 咳，     (打击)          二 女  儿  是  个

 6 i 3 | 3 6 i | 6 6 3 | 5 - | (5 3 5 | 6 3 5 | 6.5 6 1 |
 皇 后  娘  娘   哪。                       (打击)

 5 -) ‖
```

（注：第一腔散板由掌鼓者领唱）

谱例 5-10：

耍花灯（武花鼓）

（南县地花鼓）

1 = C
稍快
（花溜子）

```
2/4 (打.打 打打 | 衣打 衣 ‖: 昌.布 龙冬 | 衣多 昌打 | 个且个且 昌 |
 个且 昌 | 个且 昌 | 个且个且 昌 | 昌.布 龙冬 | 衣个 昌 |
 个且 昌 | 个且 昌 | 个且个且 昌 | 昌.布 龙冬 | 衣多 昌打 |
 打 昌昌 | 个且个且 昌） | 2 i 6 i | 2 3 6 | 2 i 6 i |
                           1.一 条 黄 龙 搭 过   街 呀  呀

 2.3 | i 3 2 i | 6 - | 6 5 6 i | 2 i 3 | 2 i 6 | 5 - |
 衣   呀 衣 呀 衣 哟，他 家 要 到 你 家  来，（昌-
```

$\underline{6\cdot\ \underline{5}}\ \ \underline{6\ \dot{1}}\ |\ \underline{\dot{2}\cdot\ \underline{\dot{3}}}\ \ \underline{\dot{1}\ \underline{\dot{3}}\ \dot{2}\dot{1}}\ |\ 6\ -\ |\ \underline{6\ 5}\ \ \underline{6\ \dot{1}}\ |\ \underline{\dot{2}\ \dot{1}}\ \dot{3}\ |$

昌．且 衣 且　昌 -　　昌　　昌　　昌 - ）他 家 耍 到　你　家

$\underline{\dot{2}\ \dot{1}}\ \ 6\ |\ 5\ \ -\ \ \|$

来。

（打．打　打打 ｜衣打 衣）

注："武花鼓"意为加打击乐武场面的地花鼓调子。

附词：

2. 他家耍的摇钱树，你家耍的聚宝盆。

3. 摇钱树来聚宝盆，早落黄金晚落银。

4. 朝落黄金千百两，晚落白银用秤称。

5. 称不称来平不平，四十八两共三斤。

6. 郎说钱财如粪土，姐说仁义值千金。

7. 花鼓打得闹纷纷，双脚跳出发财门。

第六章　南县地花鼓的意蕴和价值

湖南南县，作为一个移民的聚集地，来自不同地区的人们将不同的文化习俗汇聚于此，带来各地的文化、艺术，它们互相吸收和影响，并与南县自身的洞庭湖湘文化相融合，形成独特的南县地区文化，是我国传统文化中移民文化的结晶。由于南县位于湖南境内，大部分居民还是受湖南本土文化的影响，因此说到文化底蕴源头，必须要谈到湘楚文化。作为中华民族的摇篮，黄河流域和长江流域分别孕育了中华民族传统文化的两大源头——黄河流域的周文化和长江流域的楚文化。建立在水稻农业基础上的南方湘楚文化，是上古时期楚民族共同创造的物质和精神财富。南县地域，在经过本土文化和移民文化之间交流、融合的过程后，发展较快，在以后的社会发展过程中，形成了种类丰富、内容多样的独特娱乐活动，如舞蹈有蚌舞，小戏地花鼓、三棒鼓，歌曲有山歌、小调以及其他活动如采莲船、竹马，等等。南县地花鼓作为地域传统文化的一个民间戏曲形式，充满了南县地方色彩特征，对于它的研究除了从音乐角度、艺术视角进行审美判断外，更需要从区域文化的角度去研究，包括政治、经济、语言、道德、民俗等都会对其艺术形态产生深刻的影响。地花鼓作为一种集戏曲、音乐、舞蹈等多种艺术形式于一体的综合体，早期以纯歌舞作为基础，经过一段时间的发展以及当地的艺人对其改编创造，在保留传统特色的同时也借鉴了其他的地方戏曲，融入了一些新的方法与技巧，增加了剧目的取材对象，充实了人物角色

与剧目内容，表演新颖直观，既拥有传统文化的因子，同时也具有灵活多变的时代特征。南县地花鼓的发展，不仅靠自身的演变，更多的是受到湖南丰富的地方音乐以及相关文化的影响，吸收融合了当地音乐、戏曲、舞蹈、美术等多样的艺术文化。因南县地花鼓取材于现实生活和人民，所以当地人民在对其进行创新改造时较好地体现了对当地农业生产劳动和乡村生活的写照，将南县地花鼓赋予了当地独特的乡土性特质。南县地花鼓艺术特征明显，例如搞笑幽默的肢体动作、轻松愉快的音乐风格、形象鲜明的演员表演、淳朴自然的情感表达和贴近真实生活的剧本内容等诸多要素是南县地花鼓成为当地人民喜闻乐见的艺术形式之一的主要原因。南县地花鼓一般在传统的元宵节、春节期间或是婚丧嫁娶等热闹场合演出，与南县地区人们的日常生活充分融合在一起。

第一节 南县地花鼓的文化意蕴

南县地花鼓作为南县特有的精神文化遗产，长久以来伴随了南县地区人们的日常生产与生活，蕴含了南县劳动人民一直以来对生活的丰富情感和思想。地花鼓的表演中蕴含了南县地区人民对于图腾的信念。在众多节日中，人们会进行舞龙表演，龙作为当地人们的图腾信仰，体现了人们对于龙这种神秘生物的敬仰和尊崇，由此形成了关于龙的图腾文化。另外，南县地区属于我国的西南地区，水土肥沃，百姓富足。南县人民依山傍水，水资源在这里受到人民的喜爱，由此形成了独特的地区水文化。因南县在地理位置上属于湘蜀之地，因此多受到湘蜀文化的影响，具体的例子比如春秋战国时期屈原《楚辞》为代表的楚音以及历史流传下来的巫文化就潜移默化地影响着南县人民的生活以及当地文化的形成。地花鼓的形成和发展还受到了道家思想的影响，例如在著作《周易》中讲究天人合一，而南县地花鼓戏的舞蹈大多呈现圆形并且肢

体动作规整划一，诸多的微小细节都能窥探到深厚的哲学蕴含和多元的文化表征。

一、深厚的哲学蕴含

作为一种与地方文化息息相关的民间艺术形式，南县地花鼓体现了艺术源于生活的理念。南县地花鼓从田埂乡野中而来，最初是南县人民农忙闲暇时表演的一种娱乐方式，是南县人民智慧的最好诠释。随着社会、历史的不断发展和演变，地花鼓这种民间活动逐渐被赋予艺术化、功能化，通过几代地花鼓爱好者和传统艺人的不断创新、发展，地花鼓的艺术价值逐渐提升，文化内涵也愈发深厚，成为一种具有深厚文化底蕴、大众所喜闻乐见、善于抒发情感的一种地区戏曲音乐形态。南县地花鼓不仅受洞庭湖地区人民的喜爱，更是在表演形式、表演内容等方面与南县地区人们的思想观念、行为和生活习惯相融合。中国丰富的民间艺术，每一种都代表了该地区的社会文化和人文情怀，南县地区也不例外，南县地花鼓就蕴含了其独特的文化内涵。因此，要使南县地花鼓得到更好的传承和保护，就要追其源头，理解、探究其本身所存在的文化内涵，像对待其他传统文化一样，取其精华，去其糟粕，探索可持续发展的传承创新之路。

挖掘南县的文化内涵，离不开它所在区域的湖湘文化和巴楚文化、湖湘文化的交叉影响，由于南县地处洞庭湖腹地，介于湖南、湖北两省交界之地，文化的相互影响使南县地区形成自身的独特文化属性，加之得天独厚的自然环境，创造了以当地人文精神、民俗文化、宗教文化为基石的艺术表现形式。南县地花鼓的发展在很大程度上依靠着中国传统民间文化，元宵节是南县地花鼓表演最繁忙、热闹的时候，每家每户都要闹元宵、玩花鼓以活跃节日气氛。元宵节在中国人的生活中是非常重要的一个节日，古代中国统治者常将儒家、道家的思想作为主流思想，而当地人们受到道家思想的影响也表现在文化节日上。"上元日"是正月十五，道教称这天夜晚为"元夕"，所以古时的元宵节依据道教的说

法又可以叫作上元节,也是灯节。从最初的歌舞作为原始祭祀仪式中的内容,逐渐成为节日中热闹、喜庆的表演活动,这种活动的演变不是短时间内形成的,而是一种历史的选择。在元宵节中最受人们喜爱,气氛也最为喜庆的岁时习俗当属舞龙耍狮。

围龙地花鼓《戏珠》演出剧照

龙和狮子在中国人的心目中是精神的支柱,在道家文化中,龙是一种传说神兽,当地人民更是以此作为图腾加以尊重并进行供奉。"龙"是由历史悠久的中华民族根据想象创作出的一种形象,它是否存在是一个至今都无法解释的神秘话题。龙这种图腾在一定程度上体现了中华民族的文化基底,作为中华民族独有的圣物见证着时代的发展。舞龙是龙文化的一种表现形式,舞龙的动作和龙身的运动线条就好似一幅阴阳太极图,并且是循环运动着的。阴阳太极图是道教文化的一个代表性标志,云跃龙腾也是道家所向往的一种追求与信仰。舞蹈产生于人,人赋予舞蹈以内涵,所以舞蹈是人类创造的产物,也是一种艺术文化的反映。因舞蹈受到不同环境不同人群的影响,各地的舞蹈具有当地的特

色，所以舞蹈也反映出一个地域、民族、国家的文化，是一种文化表达的手段。每一个民族都会创造自己的舞蹈文化，研究者可以从舞蹈中透视到一个民族的精神风貌，也可以窥测到它的文化根源。南县地花鼓舞蹈中运用了大量的龙元素，正是印证了龙图腾在南县人民心中至高无上的地位，是他们的精神寄托。

围龙地花鼓《盘柱》演出剧照（易立新供稿）

　　南县地处洞庭之地，造就了南县"洞庭鱼米之乡"的美誉。也因地处洞庭之地，南县成了农耕文化重要的起源之地，因此南县拥有着农耕文化留下的深厚底蕴。论及南县的文化，《老子》思想以及道家文化和儒家文化都在南县有所发展并融入生活的不同方面。道家文化后经过融合与创新发展成为带有哲学色彩的巫文化的一支，并由此开辟了中国的水文化。这种文化传承也不是毫无依据的，《周易》以及楚国大诗人屈原的《楚辞》便是儒道文化传承的有力证据。《周易》是一本道儒互补，解读阴阳五行、天地运行的代表性著作，其中蕴含了丰富的哲学思想。而中国这些优秀的文化也影响了南县地花鼓，在南县地花鼓中，很多的舞蹈动作和肢体表达就体现了《周易》一书中的儒道思想，例如

南县地花鼓的舞蹈无论是姿势还是轨迹，都十分讲究"圆"的概念。由此演化出的 S 形走向、滚筒窝子等都是它的变化发展。外荷花、内荷花、荷花出水窝子、科钩窝子这类特有的舞蹈动作形成了一整套套路，对称齐整、稳定协和。这不但符合了古代正统思想——儒家的中庸美学思想，更表达了人们希望安乐、和睦的美好意愿。扯四门的构造受到了太极图中阴阳五行文化的影响。我们不能否认道家思想对于南县地花鼓的深刻影响，而且其影响还体现在人们生活的时时刻刻。

围龙地花鼓《盘柱》演出剧照

二、多元的文化表征

南县地花鼓的形成受到了当地多种因素的影响，例如政治、经济、社会以及民风民俗等。它在舞蹈基本体态、动律特点以及唱腔风格、伴奏乐器等方面都体现出当地独有的戏曲风格和特点，其舞蹈形态和肢体动作具有鲜明的地方色彩。南县地花鼓可以通过表演将南县地区百姓的日常生活、审美风格以及情感体现完美地复制在观众眼前。在南县地花鼓中也有很明显的文化印迹，例如农耕文化、水文化、龙文化、语言文化。

(一) 农耕文化

南县所属的洞庭湖区是属于长江流域一带的民俗文化区域,县中河道沟渠交错相通、池塘湖水连接相通,还有湘资二江、沅澧二水等五大水系流经其境,是洞庭湖畔的富饶之地。受自然环境影响,南县自古以来主导的文化是农耕文化。所谓农耕文化,是指由农民在长期的农业生产中形成的一种适应农业生产、生活需要的国家制度、礼俗制度、文化教育等的文化集合。农耕文化在长期的发展过程中融合了儒道思想及各类礼仪文化,形成了自己独特的风格和地域文化特征,其主体包括国家管理理念、人际交往理念以及语言、戏剧、民歌、风俗及各类祭祀活动等,是世界上存在最为广泛的文化集成。农耕文化既涵盖了人们的农耕劳作活动,又囊括了众多思想和文化,从而形成特点鲜明的文化体系。

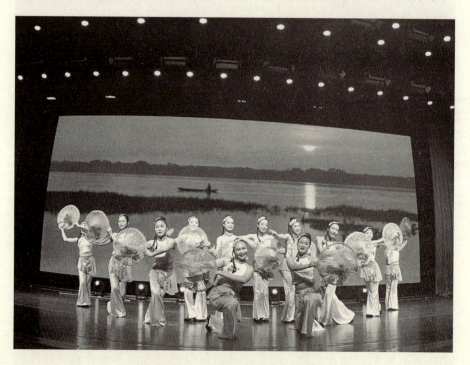

《采茶》演出剧照(易立新供稿)

此外,农耕文化中还包含了语言、民歌、祭祀、人际交往及国家管理等方面的内容。南县丰饶富裕,居住在这里的百姓和睦友好,团结互

助，展示出一片安谧祥和之景。在当地的风俗习惯中处处展现出对自然环境和日常生活的喜爱，充分展现出了农耕文化的内涵。作为南北民俗音乐交流的产物，南县地花鼓深受农耕文化的影响，其发展于当地土壤之中，形成于人民之手，又与南县地区的农耕文化有着千丝万缕的联系。它将演唱、舞蹈和龙舞、鼓乐相融合，并巧妙地将人们农业生产的细节与表演贯穿，一方面成为节俗活动中不可缺少的环节，另一方面又成为人们农业生活中的助力成分，艺术价值、社会功能一并通过湖区独特的自然环境和人文环境得以展现。

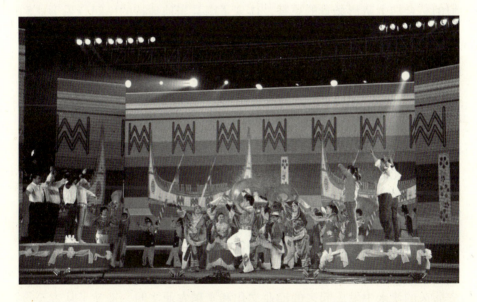

《我要打地花鼓》演出剧照

地花鼓与当地的风俗相融合，逐渐成了当地民俗的一部分，它与许多的民间戏曲一同在夹缝中寻求生存与发展，一方面，凭借着年俗节日南县地花鼓在当地得以保留；而另一方面，南县地花鼓又出现在当地的宗教仪式中并凭借宗教之力得以延留并发展。人们在地花鼓载歌载舞的技艺表演中获得自娱和参与的统一。地花鼓的唱词中大多对扎根于南县的地方农耕文化进行描写和叙述，多以节令和月份起兴，如上文所提到的曲目《十二月望郎》。有的则是直接对农业生产活动的场景、过程以

及最终的收获景象进行演绎,如《插花调》。农耕劳作是南县地区群众的主要谋生手段,哼唱情歌是当地人们在农业劳作时的习惯。哼唱情歌可以使辛苦的农业生产活动变得高效,同时也增添了劳动趣味。"二月二,龙抬头",这是属于土地神的节日,人们要祭祀社神,祈求风调雨顺、五谷丰登。在这天南县当地会举行例如闹土地、唱土地赞子等娱乐活动,这些都体现了儒道两家文化中人与自然和谐相处的思想。南县地花鼓拥有种类丰富的表现手段和演出形式,其优美流畅的舞蹈动作,花样繁多的舞美道具,极具当地特色的戏曲唱腔,歌、舞、戏三者自然无暇的结合加上队形场景的更替,体现了南县当地独特的民间音乐形式和艺术审美习惯。

(二) 水文化

南县处于洞庭湖地区的胸腹之地,与水的关系密不可分,其文化的起源也来自水文化。俗话说"靠山吃山,靠水吃水",南县的祖先们生活在水资源和水文化丰富的水乡,自然依靠这些资源形成了自身独特的文化结构。另外,对于儒家文化和道家文化的信奉也与水文化有一定的联系,儒家文化讲求"智者若水",有智慧的人具有像水一样的品质。有智慧的人能从水中领悟做人的原理,水的世界拥有天地和众多生灵,也包括关乎国家民生大计的生态功能。道家文化讲求"上善若水",有其言道"水润生万物",水滋润万物促使其生长,是天地根基精髓。历史悠久的淡水中发展起来的渔业文化和水稻农业文明,造就了从古至今享有"鱼米之乡"之称的湘北洞庭湖地区这块风水宝地,优越的水域环境为当地人们创造了良好的生活环境。在这样湖水河道交错密布、池塘小溪相互联结的平原地貌中,当地百姓形成了固定聚落。因水资源丰富,当地的人民从事渔业活动,但又因其处于平原地貌,当地人民在从事渔猎的同时也进行农业生产。

洞庭湖水具有宽广、润泽、柔美等特性,而在南县人的心中洞庭湖的特性早已印在了他们的脑中和心中。地花鼓中的很多唱念之词、舞蹈姿态和肢体动作都与水有关。洞庭湖区水资源充足,水产种类和数量也

十分丰富。渔业已成了当地人民农业生活中必不可少的一部分。

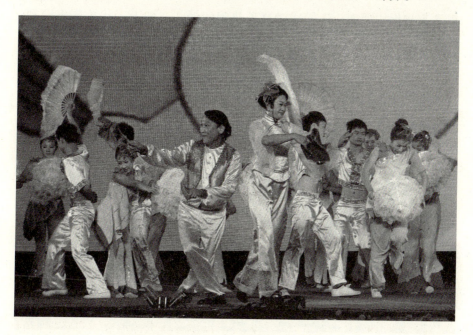

地花鼓《辽花河》演出剧照（易立新供稿）

（三）龙文化

从古至今，龙对于中国人来说是至高无上的象征，寓意着帝王权威和中华民族力量，是被极度崇拜的图腾，是几乎无所不能的对象，鼓舞着中华民族腾飞奋进。从早期的农耕社会开始，"龙"就成为农耕氏族的祖先神、天象神和农业保护大神，这种崇拜和信仰对于从事农耕事业的人们而言是非常强大的精神支柱。湖南处于中国西南部，是广大的中原地区文化与南方的湘楚文化相互交汇和相融之处，也是中原龙文化向我国的南方地区进行传播的桥梁地带。

龙文化在湖湘地区几乎渗透到多个方面，洞庭湖丰富的龙舟文化，结合了中原文化的龙文化和长江地区的巫文化分别制作了船身和榜，形成了独具神秘风格的与龙舟相关的各种活动。龙舟是龙文化变化的产物，是龙文化的外延，也是长江以南各个地区各个民族结合各自特色形成的产物，在正处于农耕时节的五月举行赛龙舟活动，是驱逐瘟神祝祷

万事顺利的行为。在南县地花鼓中，有一种在年岁时节舞龙的习俗，这正是龙文化的展现。人们通过这种热闹的形式，向上天祈祷诸事顺利、平安幸福，"龙"所到之处，鼓乐齐声演奏，乐声声声入耳，鞭炮爆竹声阵阵不绝。如此热闹的场面以及要给予舞龙者以红包祈求吉祥如意的习俗都是龙文化的体现。

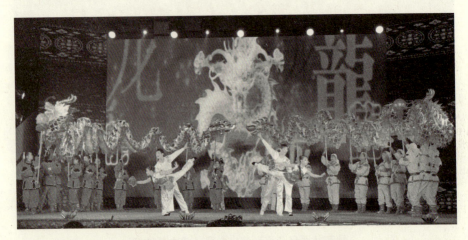

围龙地花鼓《戏珠》演出场景（易立新供稿）

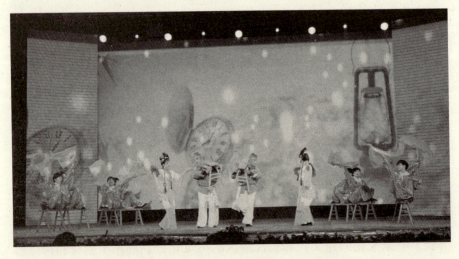

板凳地花鼓《拖板凳》演出场景（易立新供稿）

(四) 语言文化

语言是人与人之间进行交流和沟通时必不可少的手段和工具。一个地域文化的产生和形成，语言文化在其中起到了不可忽视的作用。南县刚刚建立之时，百姓多为移居之人，大家混杂居住在一起，大多带有不同的腔调方言，沟通交流较为困难。随着沟通交流的深入，人们相互学习彼此的语言，逐渐产生了居住在这里的来自各地的居民都能理解的南县话。长沙话是南县话的基础，这具有一定的历史原因。南县建成之时负责南县的长官均是长沙派过来的，这就使南县方言具有长沙话的印记但与长沙话又有所区别。南县话与长沙话相比较而言，发音多半是平声，吐字清晰，且无卷舌音的使用。现今南县内除了日常用来沟通交流的南县话，还有人使用部分的常德话、湖北话、华容话、益阳话。因为受到移民的影响，南县人民平日所用的语言可划分为两类，即南边话和西边话。南边话就是长沙、湘潭、益阳等地传播过来的方言口音，从语言体系上说可算是"湘语系"，是由长沙等地的居民移动到此带来的；而西边话是常德等地的移民移居此处所留下的方言口音，按语言体系划分属于"北方语系"。受这两种口音的影响，南县地方的地花鼓因所用语言口音的不同也分成了两类，即"南边地花鼓"和"西边地花鼓"。

第二节　南县地花鼓的价值功能

南县地花鼓是南县群众的生活、情感以及当地文化活动的体现，是南县地区群众创作出的优秀的文化结晶和宝贵财富。在南县地花鼓所囊括的剧目中，很少有脱离当地人民生活内容而创作的表演，这种艺术形式是对基层人民物质和精神生活的展现。它既是中国非物质文化遗产的一个组成部分，也是南县地区历史的活态传承，是一种"活文物"。它不仅积聚了南县各个历史阶段的文化特质，还保留了当地鲜明的具有代

表性的地方特色。它向其他地区展现了南县群众的良好精神风貌、生活状态，反映了普通民众在这里的日常生活、生产方式。

一、文化传承价值

南县地花鼓蕴含着丰富的文化价值，是南县地区不可忽视的精神财富，是南县地域民俗文化的活化石，是集聚道教文化、儒家文化、巫文化以及湖湘文化的结合体，是南县土地上最早产生并发展的文化元素。它的发展传承和保护是一件十分重要的事，它的弘扬和发展有利于提高社会的文化意识。保护和发展传统文化，同时也有利于改善我们的文化环境。

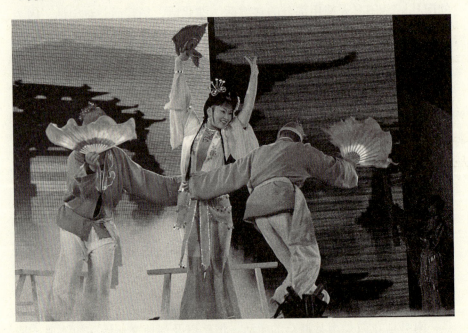

板凳地花鼓《拖板凳》演出剧照（易立新供稿）

南县地花鼓是南县地区的"活化石"，它集中映照了南县地区群众的审美方式、逻辑思维以及当地的生活生产状态。其本身是一种戏曲艺术，包含了独具地域鲜明特色的历史文化痕迹，是源自中国本土原汁原味的文化具体形式。这种艺术活动从政治角度上而言，也是凝聚民意的

一种方式。据资料可考证，在1929年所举办的古田会议中，有毛泽东同志提倡战士们演唱"花鼓调"的记录。探究、保护、传承和发扬地花鼓，可以更好地促进民族文化的发展、民族艺术的传播，对于加强社会主义精神文明建设具有一定的帮助和支持作用。

南县地花鼓舞蹈文化的精髓不仅蕴藏在南县的历史、文化、风俗和宗教中，还表现在南县地区人民的生产生活等各个方面。相关政府部门必须意识到地花鼓文化价值的存在，有意识地建立南县地花鼓舞蹈文化传承的基地，重视对南县地花鼓的保护和传承，鼓励和支持南县地花鼓舞蹈演员的培养，恢复和发展具有南县地方特色的南县地花鼓舞蹈文化，向南县地花鼓代代相传这一目标不断前进。

二、精神愉悦价值

南县地花鼓是中国非物质文化遗产的一个缩影，从宏观角度来说，中国非物质文化遗产本身具有弘扬民族精神的重要作用，是中国传统优秀文化的组成部分，是中华民族发展创新的文化基础，是现今我国社会主义文化建设在传统文化上主要的帮助和扶持对象。就南县地花鼓而言，它有着南县地区特有的民族文化内涵，是历史赋予的一笔宝贵的精神文化财富。它的形成是农耕社会发展到了一定的程度，经历了一定的社会历史过程所产生的必然产物，是南县文化的一支血脉，维系着南县传统文化的传承，塑造并延续了南县人民乐观积极的生活态度。南县地花鼓中从农业生产劳作活动以及日常生活中逐渐形成的勤劳勇敢、自强不息、坚持不懈、创造创新的精神，是在历史长河中逐渐产生并与时代、民族、地域文化相融合得以发展传播的产物。它在社会安定、百姓富足的时代背景中形成产生，是南县人民群众在劳动生产后，闲余时用来表达情绪、充实精神、增加娱乐的群体表演活动。

地花鼓《扇子调》演出场景（易立新供稿）

作为一种完整保留下来的具有一定传承能力的鲜活文化标志，南县地花鼓在展示当地独特文化、满足当地人民生活需求的同时，也对南县地区的社会主义精神文明建设起到了促进和加强的作用。这符合我国当前建设社会主义和谐社会的大潮流，也更好地对洞庭湖区域的湖湘文化进行了发展和传承。探索和发掘具有悠久历史并备受喜爱的南县地花鼓艺术，既符合当前世界文化多元性发展的趋势，也能使其文化得到更好的发展并充分发挥文化艺术对于劳动生产的积极作用。

三、社会和谐价值

《保护非物质文化遗产公约》是联合国教科文组织提出制定的，其中曾提道："非物质文化遗产是密切联系人与人之间的关系以及他们之间进行交流和了解的要素。"对于社会建设、人与自然的和谐相处，非物质文化遗产是非常重要的融合剂，是社会文化的沉淀，它有利于社会在传承优秀文化的基础上朝着更好的方向前进，能够在无形的社会环境

中潜移默化地影响着人类的精神思想活动。人是群居动物，而由人类所创造的非物质类的精神文化遗产便是对历史的见证。以其为镜，可以使人与社会更好地融合发展、对构建社会主义和谐社会有着极大的促进作用。南县地花鼓的产生为劳动人民分散了劳动后的劳累，丰富了精神生活。在封建时期，人们的生活较为单一，作为为数不多的文化活动，地花鼓演出时热闹的气氛会引起大众前来围观，其诙谐幽默、活泼风趣的表演为人们的生活带来了欢声笑语。演员们走街串巷到各家各户进行表演，为家家户户送去美好的祝福，这在一定程度上促进了百姓邻里和谐、家庭和睦。

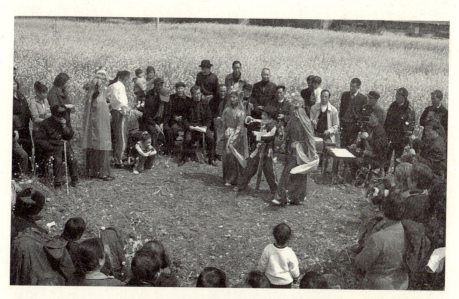

地花鼓乡野田间演出场景（易立新供稿）

综上所述，南县地花鼓的影响不仅体现在个人上，还体现在人与人之间的关系上。南县地花鼓的舞蹈能够促进人们身心的和谐，同时它也能帮助自身和他人的和谐相处。这是南县地花鼓的作用之一，既能满足人们精神生活的需求，也能促进人与人之间，甚至是整个社会形成和谐相处的良好风尚，还有利于当地社会的文化建设。

近年来，随着人们对于传统文化认识的加深，地方特色文化也越来

越被人们和政府所重视。在南县地区开展的两届"地花鼓艺术节""百龙闹元宵"等地方节日娱乐活动中也出现了地花鼓艺术的身影。而这些地方民间艺术也在弘扬正气、凝聚民心等方面起到了一定作用，使得当地的百姓生活和睦、平安喜乐。而南县地花鼓也影响到了周边的地区，很多来自附近县市或其他地区的爱好者也加入地花鼓表演或建设的行列中，既推动了各个地区间文化的传播和交流，同时也促进了地方文化建设，对当地的文化发展和社会和谐具有积极的影响。

四、教育教学价值

南县地花鼓几百年的传承，经过代代艺人的口传心授形成了一套自身的教育方式，能够流传至今就足以体现其教育的意义和价值。作为中华民族的非物质文化遗产，从历史角度而言，就是一种对历史本身的传承，是一种教育的体现和传统教育的延续。从地花鼓的表演形式和内容上来说，其蕴含了多方面的知识内容，是知识教育的源泉。南县地花鼓传承艺人，作为艺术的传道者将自己曾经学习以及再创新的表现方式和技巧通过教学活动传道授业给自己的弟子，从而构成了日常教学的完整过程。而这个教育的过程在整个教学活动中具有重要的地位，是教学的重要内容之一。

此外，教学二字既包括教，也蕴含着学。在老师教授知识之时，学生理解并掌握这些知识的过程，就是学的含义，同时也是学习活动的过程。具体来说，在这个教程中囊括了南县地花鼓的舞蹈表演形式、唱腔运用、道具制作、乐器演奏等内容。教育价值对南县地花鼓文化有着传承的重要意义，是能否使技艺延绵不绝发展的关键。立足传承现状，需要政府和相关机构的共同努力，以及青少年作为新鲜血液的加入。路漫漫其修远兮，想要传承和弘扬南县地花鼓艺术，赋予其新的时代特征和文化内涵，首先是要吸收祖国的花朵加入南县地花鼓的传统文化行列之中，而要做到这点则需要建立一个具有系统性、科学性、全面性等多种属性并存的南县地花鼓教育体系，同时还要在地方政府层面上建立地

特色教育机制,加强对南县地花鼓艺术文化的重视,用政策来弘扬和传播南县地花鼓的独特魅力。

湖南第二届南县地花鼓艺术节闭幕式暨颁奖晚会（易立新供稿）

五、经济发展价值

在南县地花鼓的发展过程中,其本身具有的历史价值和文化价值可转化为丰富的经济利益,作为促进当地经济的发展,同时又为这种艺术形式的传承、发展带来持久的生命力。这种经济价值是作为国家非物质文化遗产所具备的不可复制的特性所带来的。

南县地理位置优越、交通设施齐全、地区往来方便,因此南县与附近经济发展较好的地带具有频繁、紧密的联系；又因南县得天独厚的地理位置,所以大体上具备丰富的旅游资源和潜在的客源市场,并且具有一定的地区独特性,这也是南县发展旅游业促进经济增长的优势之一。南县地花鼓的崛起和发展,可带动周边产品的经济发展。例如,地花鼓在表演时会需要相应的舞蹈道具和服饰,当南县地花鼓的影响扩大,其所用的舞台道具、角色服饰也会相应地增加。若南县地花鼓传播发展起来,它同时也会带动地花鼓附加产品的发展,使其具有非常可观的发展前景。

除此之外,属于艺术文化一类的南县地花鼓还可以与当地的旅游产业结合起来,这样既能使地花鼓在新的时代背景下得到更好的传承与发

展,也能为当地的旅游产业增添一个特色标签。只有重视南县地花鼓,积极去保护和发展南县地花鼓,才能使南县地花鼓充分发挥其对于当地经济建设的积极作用,南县地花鼓只有与时俱进,与旅游经济联系起来,形成关于地花鼓文化艺术的一整条产业链,才能为南县的经济发展带来商机、做出贡献。

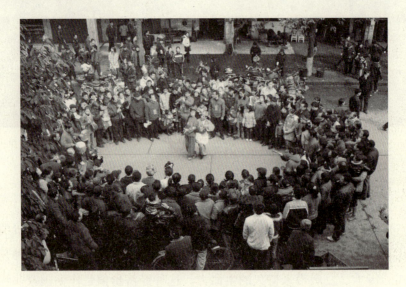

地花鼓进社区演出剧照(易立新供稿)

六、民俗生活价值

民俗,即产生于民,是由民众在生产生活中创造出来的具有稳定性的文化习惯。地花鼓的形成不是单一的艺术形式从自身环境中独立创造发展而成的,而是以口传心授的方式融合了不同地区的多种民俗内容,再进行发展而形成的。南县本身就是个移民居住地,自古是华夏与苗蛮、扬越、巴濮等族聚居区,移民文化也是该地区的一个民族亮点。多民族的汇聚形成了不同的习俗风尚,楚人南渐和围湖移民的杂处,给湘北地区带来了异种文明和异域民俗,形成了南北文化的混融,同时也保持了湖湘文化的本色。在民俗方面,它既吸收来自各地移民的生活经验,又作用于他们的生活经验,通过当地艺人的融合、创造形成了自身

特征。地花鼓通过集体创作、口传心授而传承下来,在长期的民间交流中不断受其他民族和地区民间音乐的影响,形成了某些类型性和模式性的特征。地花鼓虽然存在于湖南境内多个地区及多个民族,但南县地花鼓作为其最有影响力的艺术活动之一,已成为当地的一个地域"名片"。

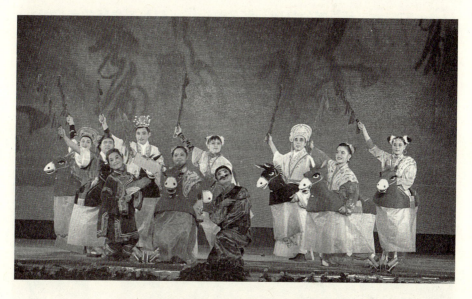

竹马地花鼓《遛马》演出剧照(易立新供稿)

南县的兴盛源于人口迁移。在清代咸丰时期,南县还是一个人烟稀少之地。后来随着其他地区移民的迁入,其民俗也吸收了其他地方的文化而不断地发展变化。文化的融合对当地产生了较大的影响,其中最早显露出来的就是语言,特别是方言的变化。此外,其影响还表现在民俗继承中,如竹马地花鼓这门艺术。有史料可考证,竹马最晚在唐代就已经成为民间艺术活动中较为普遍的一种,杜牧曾在他的诗中对竹马这样描写道:"渐抛竹马戏,稍出舞鸡奇。"而在近代湖区的人们所演绎的竹马地花鼓则以竹子作为材料将其制成架并以纸覆盖其上,少则两三人多则有数百人参加,再配上喧闹的锣鼓,表现了战士骁勇善战的场面。地域文化的创新不是抛弃传统单论创新,而应具有继承性,而这种继承性往往体现在谚语、故事、笑话、歌谣等各类艺术形式之中。通过这些

具体的形式来对创造这些文化的人的观念、思绪以及情感进行解读，因其产生于人民，所以具有民间特征。这种特性与民间艺人的构成有关，早期地花鼓艺人多为农民和个体手工业者，他们行千里路吃百家饭，其随口哼唱的村野腔调受各地民情风俗的影响。

地花鼓的风格幽默风趣，经常在欢度传统佳节的场合进行表演，不仅给人们带去一种热闹的氛围，更是蕴含了人们相互之间的美好祝福。地花鼓抒情中带有一丝幽默的特点，源于该地的民间习俗。宋范成大《石湖诗集》中记载："轻薄行歌过，癫狂社舞呈"，自注湖湘歌舞"大抵以滑稽取笑"。湖湘地区的人们无论插秧、耘田、车水、薅草都喜欢唱山歌，行舟必喊号子，踩田打青歌声满田垄，男唱女应气氛欢快，大部分民歌"一人发声，众耦齐和……前邪后，一唱嚎和"。

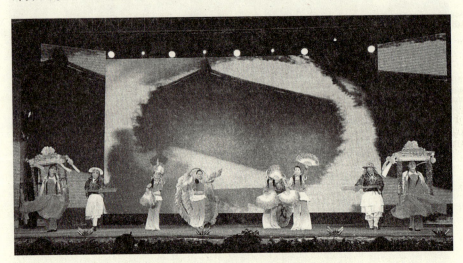

地花鼓《龙船》演出剧照（易立新供稿）

这种传统习俗在不断演变后，以此为基础形成了地花鼓这种简便而又轻松的民间歌舞，有的直接采用民歌伴唱。这种歌唱的习俗一直被保留下来，随着晚清时期大量的外来居民迁入，该地区的风俗显得更为丰富，在天灾人祸来临之际，当地人们也能乐观、冷静，用歌唱来应对灾祸。在这些疏解情绪、应对灾祸的歌曲中也包含了一些颠倒歌、倒反辞的形式，这样的形式会突显幽默风格，具有独特的艺术效果。具有代表

性的曲目有《扯白歌》等。由于这些歌曲的独特魅力，当地的群众也逐渐将这些歌曲融入节日和祭典活动中，而歌曲中幽默风趣的风格也融入了地花鼓艺术中。到了年末节令和庆典活动时，当地各家各户都装饰得格外喜庆，以迎接佳节的到来。每到节日，表演地花鼓的长长队伍要走遍当地的村落和集镇，不同角色的演员互相牵着手随着伴奏音乐走街串巷，且地花鼓的演出具有较大的灵活性，在节日活动时地花鼓的表演也可依照主办人的地址灵活变换表演场地，且不论何种天气。南县地花鼓备受当地群众的喜爱，在节日表演时常常会遇到观众要求加演多曲的情况，所以有时地花鼓的演出要接连表演数曲才能收场，这也强有力地证明了南县地花鼓在当地受群众喜爱的程度之深。较为有趣的是，地花鼓演员和观众还形成了某种默契，如果举办方在表演的场地中增加了一条板凳，便是要地花鼓戏班表演《拖板凳》这个剧目的意思；而如果举办方在房屋的屋檐上以及渔船上竖起竹竿、悬挂烟酒，便是要戏班中饰演旦角的演员站在丑角演员的肩上取到主办方挂在竿子上的烟酒礼品并增加演出剧目《辞东歌》。

而在南县地花鼓多样的种类中，竹马地花鼓和围龙地花鼓具有更为多样的演绎方式。例如在表演"合子"和"套子"时主办方要鸣放鞭炮并且另外增加封赏彩礼；而在地花鼓戏班表演舞龙时首先要"接龙"，即迎接龙的到来。此外，主办家的堂中桌上要准备好糯米糍粑和酒肉来侍奉"金角老龙"，而当地的群众要敲锣打鼓、高举这印有国泰民安、五谷丰登等吉利字眼的龙灯，并且在舞龙表演结束之后围着举办方的粮仓、猪圈绕一圈再离去，具有希求人民健康、粮畜满仓的寓意。在当地，一般的舞龙表演中还常与舞狮表演相伴，而舞狮表演因地域的不同在名称上也略有差异，如在南县地区当地群众将它叫作"武狮子"，因其表演时要求动作的幅度和力度大些，因此舞狮的动作看上去有些激烈，可谓是一项将娱乐与健身合为一体的活动形式。南县的舞狮活动通常在舞狮的同时还会赞狮，例如："狮神狮神，听我分明，今到贵府来贺新春，人与财旺六畜安宁，风调雨顺，五谷丰登。"

围龙地花鼓《盘龙》演出剧照（易立新供稿）

在南县的地花鼓表演中，除了上述所提及的舞狮舞龙的表演外，还有一种表演规模较为重大的赛灯活动。赛灯活动是从各类地花鼓的表演中延伸出来的一种活动形式。在元宵节那天，人们将各式各样花样繁多的灯笼展示出来，场面十分热闹，大大小小的灯笼令人目不暇接、眼花缭乱。这些地花鼓的表演形式都是受到龙文化的影响，在历史中逐渐形成和发展起来的民俗文化，是当地人民美好心愿的艺术载体，是具有趣味性的，集喜庆祝福、文化和社会功能为一体的综合性艺术形式。

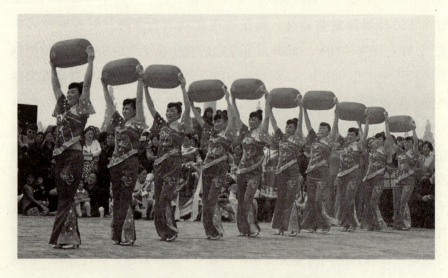

地花鼓《耍花灯》演出剧照（易立新供稿）

而岁时习俗是每逢节日时令由人们通常要做的某类特色活动的行为而逐渐演化形成的一种独特习惯，这个习惯经过了时间的洗礼逐渐演化成当地的岁时习俗。一种民俗中往往蕴含一类具有鲜明特色的地方活动。一般来讲，两个地区的岁时习俗会受到地域、文化、环境等诸多要素的影响而有所不同，受农耕文化的影响，民众的民俗内容会更多地以生产习俗为主，是地域人们精神信仰、审美情趣、伦理关系的集中展示，并将社会多种活动综合为一体，例如祭祀、农事、娱乐等。各个地方在节日习俗的多样性及其所包含的文化内涵上体现出一定的差异。南县地花鼓这种民俗音乐整体上表现出传统的一致性与地方的多样性之间的对立统一关系，南县地花鼓的民俗音乐事象为民俗文化的地方性研究提供了一个方向。在众多岁时习俗中，春节是最能体现传统民情风俗的节日，许多古文诗词中都有描述春节之际人们心境的诗句。"寒露霜降水推沙，鱼奔深潭客奔家"说出了寒冬年末在外漂泊的游子思念家乡的心声，"腊月二十五，家家打年鼓"，一到新春临近，人们会用各种方式庆贺新年的到来。春季是一年之始，也是万物复苏的季节。人们在春天也会产生一些对于新的一年的期许和寄望，而一些当地的民间活动，如扮春牛以及上面刚提到的舞龙舞狮活动就与送旧纳新、风调雨顺、祈愿丰收等意蕴紧密关联，反映了当地人们的一种朴实祝愿心理。

地花鼓《闹五更》演出剧照（易立新供稿）

在南县地花鼓中，蕴含了许多对岁时习俗的祝福寓意，人们通过这种歌、戏、舞结合的方式，表达内心非常虔诚的期望，对来年的生活充满希望。有句俗语是这样说的："三十夜的火，元宵的灯。"灯会、歌舞可以算得上是拥有古老历史的传统节日活动，在隋唐及以后时期的史书记载中充斥着这类活动的身影。元宵节作为我国的传统佳节，其活动的形式和内容往往受到历史、地域等多重因素影响，在不同的地区所进行的庆祝活动具有一定的差异性。例如湖湘地区多流传神话，而这些故事如药王菩萨治母、刘海砍樵、吕洞宾醉酒、姜女下池、伏羲女娲斩孽龙、桃花源、龙女牧羊等也为各种时令节日增加了一丝神秘色彩。元宵佳节不论是古时还是现在都在各种节日中占据着重要的地位，同时它也是湖湘地区展示自身丰富文化活动的时机，南县地花鼓融合当地的多种民间艺术形式，并吸收了一些具有当地特色、历史悠久的民俗文化，在保留了亲民的表达风格的基础上，依然将表演形式以大型队伍走街串巷的方式进行，使其具有浓厚的乡土气息，同时也能更好地渲染节日盛况。人们从中获得祈福娱乐的满足，也是对岁时习俗的心理认可。

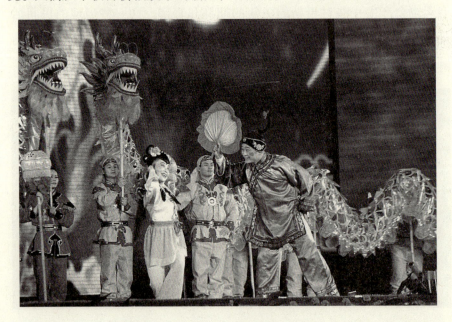

地花鼓《围龙》演出剧照（易立新供稿）

与节令习俗密切联系着的地花鼓拥有着广泛且深厚的民众基础。正因地花鼓与节日习俗的紧密联系，两者形成了一种相互依赖的关系，即地花鼓成了节日时令必不可少的表演形式；而正是有了地花鼓表演的存在，各种岁时节令才能更好地突出喜庆欢乐的气氛。如今南县地花鼓艺术越来越得到政府和群众的重视，所以我们更应该不断发展新的民俗以发挥它独特的社会功能。

　　歌舞在原始社会生成于祭祀仪式之中，而南县地区从古至今受巫文化影响，非常信巫重道，是崇祭祀、信巫鬼非常盛行的地方。当地民间艺术和宗教长期交织发展，巫傩并行，使地花鼓不免成为酬神还愿的工具。因此地花鼓对于祭祀宗教而言有很大的功能性。初春之际，人们奉上猪羊祭品，举行各种祭祀活动，通过鸟羽、朱砂等材料来装饰脸部并进行唱跳来表达愿望，祈求新年风调雨顺。祭祀活动不仅是南县一带，甚至在湘北地区也是一种重要的传统习俗。包括南县地区在内的湘北传统习俗中的一项重要内容——湖区春节开门礼俗中就有各种祭祀成分："鸡鸣而起，先于庭前爆竹，以辟山燥恶鬼，长幼悉正衣冠……贴画鸡于户上，悬苇索于其上，插桃符其傍，百鬼畏之。"（宗懔著，谭麟译，《荆楚岁时记译注》，湖北人民出版社，1991年）。"长江流域各地，元以来明前拜神祭祖之后，视今年吉利方向，燃灯笼火把，奉香鸣爆竹……面对吉方跪拜，称为'出天方'，以迎喜神。"祭祀祖先时，把祖先们的牌位依次摆列正厅，各种祭品摆放整齐，包括牲醴酒浆、纸马香帛，然后长幼依次进行上香跪拜，分别侍立供案两侧，祭拜家祖、圣贤及神灵。宋代范致明的《岳阳风土记》对其描述道："荆湖民俗，岁时会集或祷祠，多击鼓，令男女踏歌……皆古楚俗也。"另《湖南风土记》："长沙下湿，丈夫多夭折。俗信鬼，好淫祀。"地花鼓中有一种独特的民间舞蹈形式，是湖区群众用来迎接新年、盼望食粮丰收的，它便是"牛打架"。

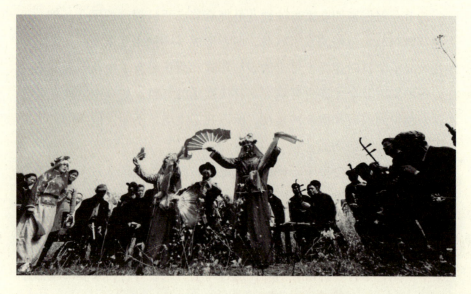

地花鼓《扇子调》田间演出剧照（易立新供稿）

除此之外，地花鼓中放鞭炮、摆香案、祭神等项目也符合我国从古至今的农业经济社会传统，而祭拜土地也在历史发展中逐渐成了当地较为隆重的仪式。当地人重视时节的更替，丰收时还傩愿，天灾人祸、害虫横行、天旱水灾时请愿还愿表演傩戏，家人久病不愈、婚后多年无子都会请神还愿。人神同乐表现出地花鼓的社会实用功能。承载地域历史、民族知识经验的地花鼓与楚地巫音及祭祀活动紧密相连。可以说，宗教活动为地花鼓提供了舞台和场所，"乡间演戏，皆为酬神邀福起见"，"演戏敬神，为世俗之通例"。在中国延续至今的以农耕文化为基础的环境生存条件下，生存、繁衍是群体的最初也是最基础的要求。人们对新年中人的繁衍与物的丰收充满祝愿与企盼，这种心理充分体现在求吉纳福的文化活动之中。晚清以来，湖区的生存情况可以用一句诗来描述，即"天干三年吃饱饭，大水一年饿死人"。

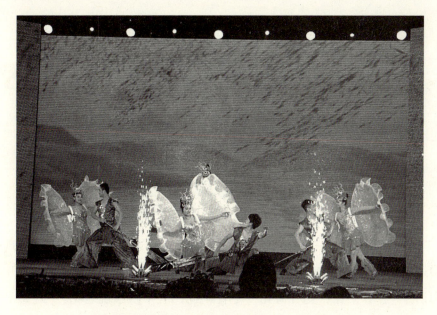

蚌壳地花鼓《闹龙宫》演出剧照（易立新供稿）

由于水旱灾害时有发生，影响了湖区人民的思想观念，在他们的思想中，对"人神共存"理念尤为重视，人们通过一些娱乐或祭祀活动，想要与神同乐，从而达到人与自然和谐共处的目的。因此，在湖区，地花鼓以及其他的民间娱乐活动大多蕴含着祭祀先祖和神明、祈求丰收的意义。

第七章　南县地花鼓的保护与发展

　　南县地花鼓是一种载歌载舞、以歌舞为媒介来表演故事的戏曲表现形式，其中包含着独特的地域特色和浓厚的乡土情结。在当地流行着一句话："春看菜花，夏看荷花，冬看芦花，一年四季玩地花。"既彰显了地域文化、本土艺术的影响力和广大百姓对它们的喜欢和追捧，更为后来湖南省花鼓戏这一剧种的形成奠定了扎实的基础。花鼓戏吸收地花鼓的表演精髓，通过它的表现和传播，深深植根于民间。南县地花鼓丰富了群众的精神世界，展现了南县地方的特色文化，是三湘四水人文精神的窗口。作为一种由劳动人民创造的结合音乐、舞蹈、戏曲的传统艺术，南县地花鼓通常聚焦农民的普通生活，包括劳作、爱情等，表演形式一般以旦、丑，即男女双人对唱为主，道具上多以实物为主，如扇子、手帕、酒杯、调羹、龙等，唱词多以七字为主。这种艺术形式深受

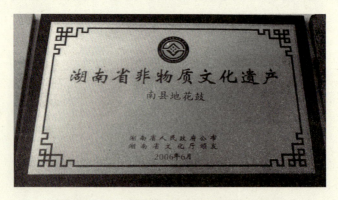

南县地花鼓"湖南省非物质文化遗产"牌匾

劳动人民的喜爱，并得以广泛流传，是包括南县在内的湘北地区深受群众喜爱的娱乐活动，通常在传统节日、重大庆典中进行表演，观众经常加入热闹的队伍中一起表演。2011年5月，国务院将南县地花鼓列入第三批国家级非物质文化遗产名录。

为了能够成功申请非物质文化遗产项目，南县县委、县政府及宣传文化部门在历时大约七年的时间里做出了非常多的努力，采取了许多强有力的措施，使南县地花鼓这支奇葩大放异彩，开启了国家非物质文化遗产保护与发展工作的崭新局面。在当今全球化发展的大潮中，现代化的文化传播方式对传统文化的交流和发展来说无疑是一种革命，加快了全球文化的融合与地域文化的改变。南县地花鼓作为一种传统文化，在社会的当代语境中值得被关注，我们应考察其所发生的变化和传承现状，思考如何对这种地域文化进行保护。当前社会正在面临着全球性生态危机，很大一方面是因为文化系统遭到破坏，很多优秀的传统艺术逐渐濒临失传现状。对于南县地花鼓而言，了解目前的传承现状以及今后的发展方向是极为重要的，是地花鼓得以继续生存的重要支点。我们应寻求这一民间音乐产生与发展的文化根源，关注其审美功能之外的文化功能、组织功能和解释功能。

第一节　南县地花鼓的保护现状

南县地花鼓生存的环境日益艰难，我们必须重视其生态系统的恢复与保护，致力于地花鼓文化保护园的建设，使地花鼓能够在一个比较完整的文化生态保护系统中得以传承和发扬。南县地花鼓在南县地区文化中占有非常大的比重，是极具代表性的艺术种类。地花鼓的抢救、继承和发展是南县文化工作的重中之重，它作为湖湘汉族传统民间戏曲舞蹈的代表，无论是唱词曲调，还是别具一格的表演形式，都是我国民族文

化的瑰宝,对于增强我国民族文化的自信心和凝聚力都具有十分重要的意义。

作者一行到南县文化馆了解地花鼓保护传承情况

湖南南县地花鼓音乐是益路花鼓的重要艺术流派,它有自己独特的风格和地方色彩,历史根源悠久,反映的是当地人民的日常生活和风俗习惯,把戏剧音乐与人民的生活结合为一体,是一种真正的民间艺术。南县地花鼓具有很好的发展条件,其发展前景明媚,因为其有固定的剧组资源和演员,2008年已被列为省级非物质文化遗产,2011年又被列入第三批国家级非物质文化遗产名录。但就目前的文化遗产保护现状与措施来看,益阳南县地花鼓的生存现状仍十分险峻,其保护与传承工作还没有做到位。我们对于南县地花鼓的了解十分不全面,我们应该从多角度看待它的前景与现状,这对于南县地花鼓的保护、继承和发展都具有重要意义。

近几年,剧团以群众为主,紧贴群众生活,与时俱进,创作并排练出多部大型现代花鼓戏。南县花鼓戏对于艺术的表达和在历史舞台的呈现都体现出浓郁的地域特点,同时也与该地区人们的生活紧密相连。

一、成立保护工作小组

南县相关政府部门和机构就地花鼓艺术成立了"南县地花鼓艺术保护与传承工作委员会",由县委书记任组长,旨在对南县地花鼓进行抢救、发掘、整理等。目前,地花鼓的传承问题已提上工作日程,对传承人采取了一系列的保护和发掘工作,建立了长期有效的工作机制。南县地花鼓工作办公室,不仅负责搜集南县地花鼓的资料、保护和培训相关继承人、开展活动等工作,而且对项目从理论上进行更深、更广的研究,比如相关研究刊物的创办、对项目保护工作进行创新、对项目产业化发展途径进行探索,通过多视角、多途径扩大地花鼓在地域艺术中的影响力,使地花鼓致力于服务人民大众,发挥南县地花鼓舞蹈的品牌作用,发展繁荣南县地区的文化。

二、开展全面普查抢救

近年来,南县文化局组织了对地花鼓的发掘工作,曾先后组织30多人的专业发掘队伍,聚焦发掘范围,最终锁定全县的12个乡镇200多个村进行系统的发掘工作,对地花鼓的历史渊源、基本内容、表现形态、分布状况、艺术价值、传承谱系及时整理归档,以保存地花鼓现状的各方面资料,并陈列管理整理好的影像文本资料。这些系统的发掘整理为后续的项目保护和传承工作打下了扎实、有效的基础,也为相关研究提供了便利。

三、组建专门传承队伍

2005年,县文化局就地花鼓从业人员进行全面普查,结果表明,真正能够表演地花鼓的艺术人员年龄大多在60岁以上,且只有40余人,发展前景不容乐观。

政府为了改变传承的现状,做了很多努力。比如,在政策上,鼓励地花鼓艺术人员传授技艺,并为其提供施展的舞台;在生活上,关心传

承人的生活水平；在工作结构上，健全"非遗"组织，总体上创设了一个良好的传承环境。除此之外，县文化局还面向社会进行公开招录，设置2名全额事业编制人员，从事传承、表演、项目保护工作。

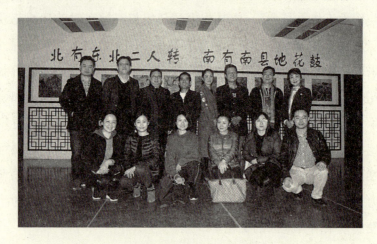

南县文化馆调研人员合影

四、多维展示保护成效

在县委政府部门的领导下，南县地花鼓的保护与传承取得了一定的成效，主要体现为以下几个方面。

（一）创建传承基地

2005年以前，南县仅有40余人能够表演地花鼓，现在已有500多人能够表演，这改善了地花鼓濒临失传的窘境。领导部门分别在县职业中专建立南县地花鼓艺术学校，建立了7个以"南县地花鼓"为代表的非物质文化遗产艺术培训传承基地：南县一中、地花鼓金秋艺术团、正阳艺术团、银河阳光舞校、春雷舞校、李辉形体舞校等，这些培训基地和艺术学校的建立为培训地花鼓艺术表演人才、传播地花鼓艺术、开展地花鼓艺术活动起到了非常好的效果。

此外，不少乡镇企业也都有地花鼓表演队伍，并成立了地花鼓艺术团。各乡镇还聘请民间老艺人或专业剧团退休的著名老演员免费开办培训班并积极融入喜闻乐见的现代元素，使地花鼓表演人员由临时性队伍

变成了中长期持续活动的民间团体。这些团体聚集了一些地花鼓活动骨干和热心组织者,他们创作了不少新的地花鼓曲目,丰富了地花鼓的现代内容,促进了这一民间艺术的不断丰富和发展。

南县地花鼓展厅、传习厅

(二) 整理出版资料

整理出版资料,对于南县地花鼓的保护、传承和教学工作具有重要意义。比如,对地花鼓曲目进行发掘和创新,其中挖掘了70多首,创新了30多首;出版发行了4000册《南县地花鼓培训教材》以及配套的VCD视频教材500套。

(三) 开展传习活动

南县县委、县政府高度重视,重点对南县地花鼓进行抢救、发掘、整理等,特别是将南县地花鼓的传承工作纳入重要的工作议程,并对南县地花鼓传承人采取了一系列的保护工作。地花鼓文化博物馆、地花鼓文化艺术节、地

南县地花鼓培训教材

花鼓艺术社团、地花鼓衍生艺术品的生产基地等相继成立，为南县地花鼓的传承提供了重要场所。

南县县委、县政府每年举办一次地花鼓艺术邀请赛，适时开展地花鼓展演，如2011年举办的"湖南首届南县地花鼓艺术节暨地花鼓邀请赛"、2012年举办的"湖南南县第二届地花鼓艺术节"和2012年闹元宵的"双百"（一百条龙和一百对地花鼓）龙灯花鼓活动等重大文艺活动。此外，节假日南县各地也都有地花鼓的艺术表演，这些活动让广大群众享受到了地花鼓带来的快乐。

第二节 南县地花鼓的传承瓶颈

尽管在县委政府的重视和领导下，南县地花鼓的保护取得了可喜的成效，但在当前科技高度发达、文化样式层出不穷的新时代环境中，包括南县地花鼓在内的非物质文化遗产依然受到巨大的冲击。南县地花鼓的传承依然任重道远。

一、后继传人断层

起初，当地百姓组建地花鼓活动完全是出于一种娱乐爱好，填补闲暇时的生活乐趣，后来渐渐在当地传播越来越广、影响越来越大，并将其职业化。早期地花鼓成员一般以家族为单位进行传习，或通过婚姻吸收非血缘成员中技艺精湛的青年男女，以巩固家族的影响力。现在地花鼓成员有些是以前花鼓剧团的艺人，有些是民间文艺爱好者，早期地花鼓艺人大多年岁已高，急需青年演员的参与，但是青年演员数量却越发稀少。地花鼓大多都会涉及男女打情骂俏的内容，很多年轻人认为这是非常轻浮的，所以对于地花鼓学习的热情逐渐下降，习艺之人也越来越少。此外剧团待遇又一般，效益也不太好，更加使年轻人对地花鼓的表

演失去热忱。目前，在南县地花鼓戏剧团，新演员的加入成了非常迫切的问题，至今好几年都没有融入新鲜的血液。相关政府也试图努力解决这一问题，从小孩抓起，以培养一批年轻优秀的地花鼓演员。以前地花鼓演员有一定的地位和保障，因为在国家编制内，但是现在却不同。家长认为，小孩学习地花鼓会耽误学习，浪费很多时间，得不偿失，并没有看到其潜在价值，这对地花鼓的发展来说是一个不小的打击。然而，艺术形式的传承，离不开继承人，如今，地花鼓演员老龄化明显，即使有一些年轻演员的加入，也因为收入较低而流失，对年轻演员的培养已刻不容缓。南县地花鼓虽然曾经红极一时，成为过年过节的标志性活动，然而物是人非，虽然有一些老年演员的坚持，但毕竟各方面都有所局限。青年演员一般都下海打工去了，许多剧团已经无法维持而面临解散的困境，只希望地花鼓的音乐还能在南县响起。

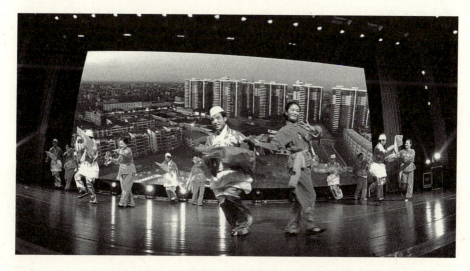

对子地花鼓《留郎》演出剧照（易立新供稿）

二、传承环境流失

地花鼓过去常在渔舟楫上或草堂方桌表演，场地可选择的范围并不大，是作为一种屋场文化以提供娱乐气氛而存在的。而从目前的演出形式而言，受传统意识的限定，地花鼓主要出现于民间的婚寿喜庆以及各

种传统节日的演出中，为现场增添热闹的气氛，形式变化不大，作用范围有一定局限。正是因为地花鼓在长期的演出过程中，与民间祭祀酬神、民俗信仰结合，才成为一种富于感染力的乡土艺术，所以可以改变地花鼓的形式，但还是要与人们日常生活民俗相结合。在南县人们传统概念中"适逢喜事必唱戏"，节庆是大众文化的重要载体，尽情展现民俗民情，是民族文化价值观和文化心理的集中表现。一方面，地花鼓在现在的节日喜庆中依然可觅；另一方面，地花鼓正在发生着与以往不同的蜕变，在乡镇的婚娶、生育、寿辰、丰收、春节、中秋、开市大吉等民俗活动中发挥着作用。民间还愿化缘、酬神、红白喜事和集会祭祀中开始伴有地花鼓演出，内容也相应地发生了转移。目前，普通人们对民间礼俗音乐的需求往往通过商业途径，地花鼓表演被赋予了商业价值，并以市场手段引导一部分人兴办经常性的音乐演出来实现。农民的精神文化需求随着农村生产力的不断发展而逐渐提升，在物质生活水平不断提高的背景下，主要表现为健康和参与。有的农民会因为大丰收而出资表演地花鼓，有些比较富裕的农民会在合理的时机，花重金请百姓看戏，这些行为已逐渐形成了一种商业化的模式。在经济收益方面，地花鼓演出的收益和支出都比较少，支出方面包括添置和更新道具、伴奏乐器以及服装等方面，地花鼓的收益多少，主要在于邀请方或个人的情况而定。收益虽然少，但是对于演员来说却是农活以外的一份不错收益，在农闲的时候增加一份副业，可以多获取一些报酬，因此演员十分愿意参加。但就演员的专业性来说，大多数演员与专业演员有一定差距，因为，大多数演员都有两种身份，即农忙时干农活，农闲时唱戏。当然，也有因为不想荒废自幼练习的地花鼓技能和相关乐器演奏的演员。这种情况下，容易造成演员随意性较强，因为缺少束缚而来去自由的现象。因此，地花鼓在慢慢流失，一些载歌载舞的技巧也面临失传，一些年老的受人尊敬的地花鼓成员逐渐减少，年轻人在亲和力等方面都不成熟，地花鼓在培养优秀传承人方面面临极大的困境。

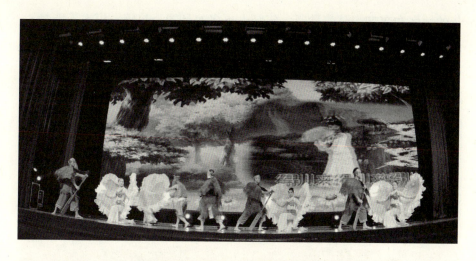

蚌壳地花鼓《闹龙宫》演出剧照（易立新供稿）

地花鼓的传习方式，在传承中变化不大，其艺术形式自产生至今，便一直以二小戏、三小戏为主，艺术形式也一直是锣鼓音乐、灯歌、舞蹈相结合。在现在具有商业性的大型表演中，也同样如此。演员的妆容、服装、角色等方面都留着早期对子花鼓戏的痕迹，缺少与时俱进的创新，表演场地同样是在户外，只不过从农村走到了城镇，虽然在伴奏中增加了架子鼓和电子琴，但是伴奏人员和原先一样，妆容和服装都一如平常。现在，除了传统节日中的地花鼓演出，以及领导和新闻单位等被要求必需的表演之外，地花鼓演出已经越来越难以看到。而对有机会表演的演员来说，借助媒体提升自己知名度比演员之间的良性竞争要重要。当下人们的生活不断发展变化，地花鼓也日益淡出，以往借助地花鼓还愿的人越来越少，酬神演出的市场也逐渐减少，除了对子地花鼓还偶尔可以在节日中看到外，围龙地花鼓和竹马地花鼓已经很难见到了。

三、现代文化冲击

随着科学技术的快速发展，人们的生活节奏也逐渐加快，文化艺术也经历着快速的更新换代，流行音乐已席卷了整个音乐领域，越来越多的年轻人沉不下心来慢悠悠欣赏戏曲的韵味，只有一些老年人怀揣着当

年的情怀和兴趣，认真聆听，年轻人更多的是图个热闹，根本不能静心欣赏，认为它们没有什么艺术价值。目前，戏曲的生存环境更加险峻，生存危机已成为事实。

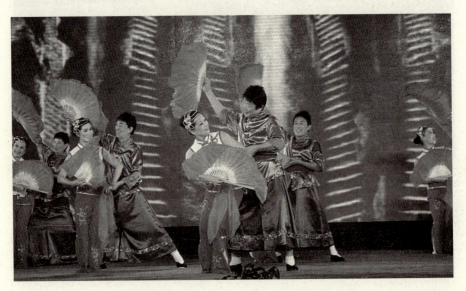

对子地花鼓《望郎》演出剧照（易立新供稿）

街头商业性的地花鼓表演中围观的人形形色色，以流动人员为主，比较固定的观众群是中老年人，大多是城镇居民或农民。农民中多为乡下进城的百姓，对象单一，范围窄小。随着大众审美观的变化以及受信息时代的影响，地花鼓观众日渐稀少，队伍老化。青少年观众不了解地花鼓，他们受时尚文化的冲击不愿意传承传统技艺，对于传统艺术的欣赏能力和接受程度越来越低，这个快餐时代的人们不再具备以前的慢节奏生活态度，静下心来观赏这种传统艺术之美。受欠发达经济和现代传媒的影响，湘北农村文化生活依然比较贫乏，农民文化素质有待提高的现状不容忽视。随着20世纪以来新技术、新观念的飞速发展，生活方式的转型和城市化进程的加速，西方现代生活方式及青年一代思想观念的变革促使中国传统民间艺术赖以生存的习俗文化土壤面临着前所未有的挑战和危机。这种危机导致地花鼓的观众锐减，人们的娱乐观念逐渐从单一走向多元，从功利走向娱乐，从理性化到感官化，年轻人强调自

我参与和自娱自乐,他们更喜欢走进 KTV 唱流行歌曲,而地花鼓的内容与现代生活又有着极大的落差。

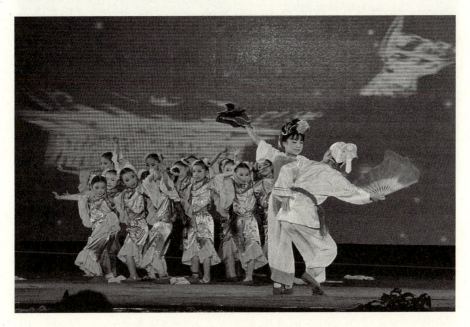

少儿地花鼓《扇子调》演出剧照(易立新供稿)

现在除了少数受家庭环境影响的年轻人尚能接受,绝大部分年轻人对地花鼓这种地域音乐不熟悉、不爱看,有的甚至视其为落后的艺术样式,这无疑给地花鼓的传承保护工作带来了困难。人们兴趣的转移是文化大背景的结果,生产工业化、生活现代化无不弱化着地花鼓的生态环境。当代人对现代文明的憧憬与渴望、对传统文化的远离,青年一代对本土传统文化的不屑一顾及对外来文化的盲从,使地花鼓失去了地域文化的心理根基。《人民音乐》副编辑余庆新认为:"没有听众、没有市场,音乐艺术很难生存,更谈不上发展。"历史长河中的任何一个民间艺术,都无法脱离群众而存在,没有了观众,便没有了存在的意义。地花鼓的视角应对准人民群众的日常生活,展示他们的喜怒哀乐,做到思想性、艺术性和观赏性的有机结合,从而扩大自己的听众群。

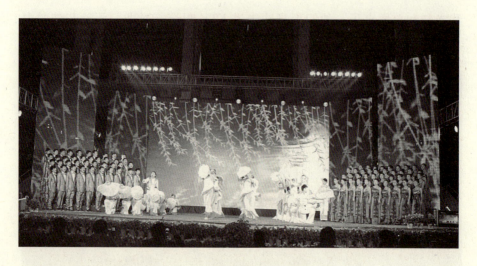

地花鼓表演唱剧照（易立新供稿）

四、表演内容陈旧

地花鼓的曲调虽多，但有一定的曲牌规律，演员在表演时虽说曲调有很大的即兴成分，但会根据故事情节、人物情绪来选择基本唱腔，以保持与故事内容的一致。对于演员来说，这项技能源于初学时要求掌握的各种曲调。地花鼓各种风格的音乐曲调对于突出人物形象、渲染故事情节、增强观众感染力等方面都具有重要作用。比如，歌舞性强的曲调的节奏一般比较欢快活泼、情绪也更加喜悦、旋律也十分优美，喜剧性格突出的曲调节奏比较畅快，情绪豁达明快，如《卖杂货》等；悲剧情感突出的曲调节奏缓慢，情绪悲伤，黯然失色，音调低沉，如《牧羊调》等；祈祷歌颂突出曲调的节奏平稳，情绪温和庄重，如《渔鼓调》《道情调》等。

南县地花鼓作为湖南益阳的非物质文化遗产，急需传承且意义重大，但其在表演内容方面却几乎一成不变，有些内容和技巧已经非常陈旧，"老戏老演，老演老戏"，导致其难以发展。湖南民间文化工作者洪载辉说："在人们的文化口味已经日新月异的今天，戏剧形式创新不多，而且很多所谓创新的东西又失去了传统积淀的那种核心生命力。"

地花鼓音乐的模式化、唱腔的老化，对于当代人们的审美需求已经难以满足；其本身是建立在方言基础上的，经过长时间横向的吸收借鉴，其艺术特征已经逐渐淡化或被同化；难以包容接受新的内容，自身的调节机制比较迟缓；创作人员不足，没有新鲜血液的加入，本身成员又在不断减少，这些都导致地花鼓的发展停滞，难以有出类拔萃的作品脱颖而出。

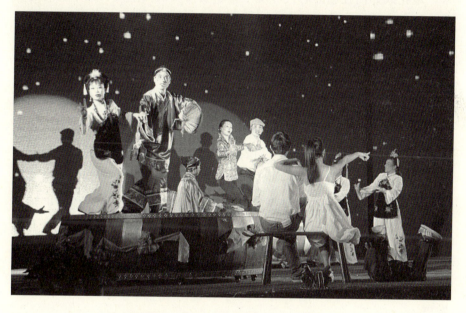

《我要打地花鼓》演出剧照（易立新供稿）

在如今高速发展的时代背景下，各种文化接踵而来，人们的文化需求日新月异，地花鼓作为一种民间艺术逐渐被现代艺术浪潮所淹没，地花鼓的传承与发展面临着极大的挑战，加上年轻人对地花鼓不感兴趣，且没有完善的保护机制，地花鼓这种民间瑰宝正面临土崩瓦解的局面。在这种岌岌可危的情况之下，对地花鼓的挖掘抢救与传承发展已经刻不容缓，必须得到人们的重视。

第三节　南县地花鼓的发展路向

地花鼓如何在新的时代环境中重新获得发展的空间，最重要的是在于自身的努力。如今商业文化犹如猛虎一般，席卷而来，面对强大的冲击，地花鼓必须进行创新，不断增加新鲜血液，对时代赋予的精神和内涵进行汲取和补充，转变传统社会中松散的社会结构和自给自足的农耕生产所带来的滞后思想。对于地花鼓的发展，必须将其放在市场化的大背景下，根据社会经济规律运作的社会现象进行思考。"当社会变迁面临经济文化的冲击，地花鼓应当表现出一种选择和适应，在保留地花鼓传统魅力的同时，我们要用时代的音符来传承地花鼓，找到能够被今天的湘北大众或者更多的人接受并认同的话语表达方式来挖掘。"[①] 地花鼓曾经是几代人的精神寄托和支柱，如今如何重新将这种艺术形式与现代人的生活、生产接轨，是其未来发展的重点。对于地花鼓来说，只有在这种努力中，地花鼓音乐才能以丰厚的底蕴和强烈的时代感向前发展。

一、加大政府扶持力度

政府是我国权力机关的执行机关，是解决地花鼓问题的决定性力量。政府的鼓励能够带动地花鼓在建设上获得更多的经济资助，用以改变保护资金严重缺乏的经济局面，为地花鼓的传承和创新打好坚实的基础。地花鼓属于特定区域文化，其兴衰存亡完全依赖于地域的文化生态，因此对于当地"生态保护"至关重要。政府应以"文化区划"打破现有的"行政区划"，实现文化的整合，将全省各地的地花鼓资源进

① 代宏. 湘北洞庭湖区地花鼓调查研究 [D]. 华南师范大学，2007.

行整合，形成完整的地花鼓艺术体系。以往地花鼓缺少行政指导，供求信息和传播通道闭塞。政府应改变地花鼓自生自灭的状况，以持续的经济支持来确保地花鼓在现今条件下的生存与发展；在实际演出中，政府部门可以定期邀请专家和资深艺人来参观指导，为地花鼓的发展出谋划策，做地花鼓的艺术"经纪人"；在人才培养方面，对地花鼓给予科学的管理与政策支持，积极鼓励专业人才的参与；政府部门可以定期或不定期地选派地花鼓表演人员进修学习。

二、创新表现题材内容

由于南县是个移民县，很多文化的形成是通过相互融合和生活的沉淀。南县地花鼓的表演文化，有其自己特有的风韵，它不仅吸收了外地文化的精华，对于其他地区地花鼓文化也进行了汲取和借鉴，因此它原本就是包容性和创造力的产物。现在，有关部门对南县地花鼓进行了规范，包括其基本程式和动作等，并且编写印发了基础教材，以便对新人进行教授与培训，这项工作的展开不仅有意义还具有开创性。在对地花鼓的保护和传承中，我们应该取其精华，弃其糟粕，发扬其本身具有的包容性和创新力，保护其本身的艺术特色，结合时代特色和人们日新月异的文化需求，以谋得其更好的发展。

湖南第二届南县地花鼓艺术节闭幕式晚会合影

南县地花鼓源于生活，高于生活，属于传统艺术，其唱词也主要反映人民群众的日常生活和社会劳作，其内容包括："织布""采茶""望郎""想姐""插花""摘花""卖花"等，题材偏旧，表现的是旧时代背景下人民群众的生活与爱情。就唱词结构的变化来说，几乎没有变化，比如《送财》和《送恭喜》；题材方面也比较局限，种类也偏少，比如《十月望郎》《十二月望郎》，反映的都是"望郎"这一题材，而且地花鼓的题材基本都围绕着生产生活、男女情爱、传统节日，即"爱情、喜庆、调笑、农事"四大类，花鼓戏中有关"社会、变革、历史、公案"的题材在地花鼓中未曾涉及。现在的地花鼓在思想上已经不符合当今时代的发展需求，其更多的是娱乐功能，缺少教育启迪的思考。在《采茶》中虽然有"吃茶容易种茶难"这种表达珍惜劳动成果的内容，但是除此之外并无其他太多的教育启迪内容。目前，地花鼓内容中所涉及的群体也已经发生变化，这与人民的生活产生了距离，自然造成受众单一的情况。

现代生活中有很多可以作为地花鼓素材的资源，若加以充分发掘利用，定能创作出新的、更符合大众审美需求的词曲。虽然地花鼓是一种传统的艺术形式，但是同样可以反映现代生活，作为一种艺术载体，将新兴文化注入传统的艺术形式中，永远都不会过时，正所谓旧曲新意。当然，创作艺术作品要考虑其价值取向，既大雅，也大俗，对于一些价值取向低俗，无法给予大众正确导向的作品来说，必定无法在竞争日益激烈的环境中生存。比如《嘎呀烧火》中的内容，其表现的是乱伦的暧昧关系，但是对于这种错误的导向，并没有给予纠正和批判，反而对其有所粉饰，这样的作品没有"雅"的成分，不仅影响群众对地花鼓的评价，而且也不利于自身的发展，这并不是我们所提倡和发展的地花鼓艺术。

三、创新音乐曲调形式

南县地花鼓在形式上的创新已经由来已久，早期对子地花鼓与

"竹马"和"围龙"进行形式上的创新，出现了"竹马地花鼓"与"围龙地花鼓"两种深受人民大众喜爱的新的艺术形式。因此，形式上的创新是必不可少的，这就要求传承人具有创新精神，且具备探索精神。在洞庭湖地区，除了地花鼓还有其他的丰富多彩的艺术形式，比如渔鼓、三棒鼓、弹词、采莲船和鹤蚌舞，这些优秀的传统艺术形式，对于地花鼓来说或多或少都具有借鉴作用。在形式上是否能据此有所创新，或者是否能与地花鼓表演方式极像的采莲船和鹤蚌舞进行结合，创造出一种新的地花鼓形式，这都是值得思考和实践的问题。当然，为了更加符合现代生活的需要，在地花鼓的表现形式上也应该进行加工与装饰，使地花鼓内外兼修，重新焕发活力。

四、提升表演技能技巧

在时间的长河之中，南县地花鼓通过老一辈艺人们的不断整合已经形成了自己的一套规范和表演程式，各方面都比较成熟，但是相比于东北"二人转"，地花鼓还是有明显不足的，那就是在功夫方面有所欠缺，即"绝活"太少。虽然丑角中的"矮子步"傍地梭技巧性强，略胜一筹，但是手上功夫却很欠缺。地花鼓手上的道具很多，比如说手帕、扇子、草帽、酒杯等，对于手上道具的开发利用，丰富其动作技巧也是值得思考和探究的一个领域，相信有识之士将会为了南县地花鼓更好的发展而不懈努力，使南县地花鼓能以其独特的技艺立足于中国民间歌舞艺术之林。

用当代经济、社会和文化等多元视角来看地花鼓音乐的发展，其仍然与文化生态密切相关，离不开乡土文化的培育，但如何让地花鼓超越乡土，融入现代社会是值得我们思索的问题。我们要重视人类在文化上的创造，这些内容有着深厚积淀，会逐渐渗透在日常生活习俗中。这种民间艺术真正体现了人类精神中对于世界的美好祝愿和对生活中平凡喜悦的表达，是生活赋予人类的伟大创造。文化的力量不容小觑，它可以不知不觉便深深融入人们的血脉之中，它所体现的是一方水土、一方文

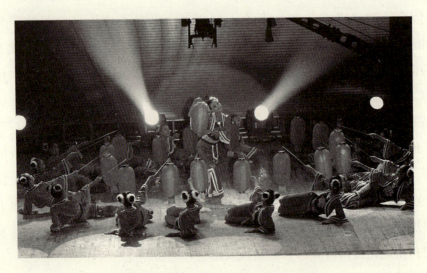

地花鼓《耍花灯》演出剧照（易立新供稿）

化的独特地域性，尤其是特有的韵味。如何使地花鼓在外来文化和现代传媒的夹缝中生存，如何把握现有观众群并发展新观众，是我们要思考解决的问题，这是历史与时代赋予我们的责任，我们必须将地花鼓传承发展下去，使其历史文化价值最大化。我们对于和谐农村的建设和先进文化的发展，都离不开民间文化，民间文化的产生源于人与自然的和谐，因此，我们对地花鼓的创新发展不能脱离其独特的地域性，而且，我们应该致力于将地花鼓打造成为人们相互之间情感的连接，使人们对地花鼓这种民间文化充满自豪感和自信心。地花鼓就是湖湘人们引以为傲的资本，只有人们真正意识到对地花鼓的精神依恋能带来幸福，对于自身本民族文化能够进行正确合理的定位时，地花鼓的发展环境才会越来越好，我们的传统文化才能成为民族的识别标志。

五、积极推进教育传承

学校对于传授知识、传承文化、多元文化的交流来说，都是最好的场所。作为一种有效传播人类文明成果的载体，地花鼓进校园对地花鼓的传承、创新以及校园文化的建设、学生的思想解放、价值观的完善都是十分有利的。基于对传统文化艺术的传承和保护，课堂是一个非常有

效率的平台。从小学起，我们就应该在教学课本中涉及一些我国优秀传统文化，使年轻一代从小接触与自己生活环境相互融合的文化。地花鼓虽然不及京剧、昆曲的影响力，但是地花鼓是民间文化的缩影，它结合了每个时代的生活习惯和生活习俗，并且与其他文化之间相互交融，是在一定的历史背景条件下产生的。在当今社会，人们对于音乐的本质有太多的误解，也逐渐失去音乐原有的社会作用，忽视了音乐的力量。之所以让地花鼓进课堂，是为了让孩子们找到属于自己民族、地区的音乐本源。学生的音乐课不应该只重视西方贝多芬、莫扎特、李斯特等经典音乐家的作品，以及现代创作歌曲，我们还应该更加注重我国的优秀传统文化。京剧、昆曲、花鼓戏等传统戏曲不仅包含我国音乐之瑰宝，还是我们可以列入学生教材的优秀资源。

地花鼓作为一种优秀的音乐文化，不仅具有欣赏价值，对学生明辨是非，树立正确的善恶观，全面发展也具有重要意义。艺术是人类智慧的结晶，精神的升华，它是我们所向往的另一个美丽的世界。地花鼓进课堂可以开阔学生的眼界，打开学生的思维，提供一个更加多元化的审美平台，让学生掌握常规知识之余陶冶情操、发散思维，让他们通过了解我国优秀传统文化，提升对传统文化的兴趣，培养爱国之情，增强民族自信心和凝聚力，对于中国传统艺术的学习也是对孩子全面发展的考量。

艺术作为一种文化软实力，对于陶冶情操，提高我国的国际竞争力、创造力都有重要作用，艺术可以让一个国家和民族充满活力，提升幸福感，因此从事艺术事业的人越多，证明这个国家和民族越有活力和创造性。我国深受儒学思想的影响，主要学习国文等科学文化知识，对于地花鼓而言，有些人认为只是消遣，不值得花时间来学习，毕竟文化知识对孩子们来说已经不堪重负，地花鼓进课堂是没有必要的。然而，地花鼓进课堂，不但不会影响孩子的学习，反而会极大丰富孩子的课余生活，不仅调节孩子在学习中的疲惫乏味，而且对孩子的眼界、心胸、思维等方面至关重要。国外则是另外一番景象，在欧美，"诗集""歌

剧"已经是"国艺",达到了普及的水平,传闻俄罗斯的每个家庭都有一本普希金的诗集,可见其重视程度。不难发现,艺术文化丰富,载歌载舞的民族往往更具活力,充满希望与生机。

地花鼓传承场景（易立新供稿）

地花鼓的传承需要新鲜血液的加入,政府为加强地花鼓在当地的传承和保护,把地花鼓的学习搬进学生的课堂,以南县一中为例。南县一中作为湖南省重点中学,强调全面素质教育,突出音乐教育的重要性,但是老师和学生对地方戏曲的学习和了解比较缺乏。针对这种不足,学校必须加强对南县地花鼓本体的保护,加强对地花鼓知识的传播和创新,积极开设地花鼓兴趣班,对地花鼓进行课堂综合教学,从多方面让学生接触南县地花鼓,了解当地传统艺术,学习传统技艺。

技艺传承迫在眉睫,将地花鼓引进中小学课堂,建立活体传承的教学机制,培养青少年对地域民间音乐文化的兴趣。对南县地花鼓的保护可以通过多渠道,包括群众性的保护与专业性的保护、静态保护与动态保护等。

第七章
南县地花鼓的保护与发展

地花鼓传承场景（易立新供稿）

结 语

得天独厚的自然环境，赐予南县人民良田万顷以及丰富的水资源，成为洞庭湖区的"鱼米之乡"。在充裕的物质生活中，当地人们开始寻求满足精神生活的途径。受地域影响及湘楚文化的交融与发展，湖南一带孕育了灿烂的楚文化，是楚文化的发源地。南县在继承楚文化中崇尚歌乐的基础上，创造了地花鼓这种载歌且舞的传统艺术形式，它不仅符合大众娱乐需求，而且地域特征明显。其生存环境开放包容，不仅有移民文化即外来风俗文化的融入，而且当地的方言和各类民歌中的积极因素也对其造成了影响，是山水文化的产物。南县这片沃土中孕育着各种各样的民间艺术形式，地花鼓作为南县歌舞文化的代表，以其顽强的生命力，鲜明生动的艺术特色一直生存至今，百姓的文化需求和审美偏好对地花鼓提出了新的要求，推动着地花鼓的发展。因此，南县地花鼓正发生着从"下里巴人"到"阳春白雪"的历史性转变，其势必会登上更加专业化的舞台。

南县地花鼓起源时间约为清朝嘉庆元年（1796年），其创始人为湖南长沙人李元六，"地花鼓"得名源于其表演场地，其通常都是在户外，比如晒谷场、广场，以及自家的堂屋进行表演。地花鼓是一种综合的艺术形式，集舞蹈、戏剧、歌唱和表演于一体，以民间曲调进行演唱，比如灯调、民歌、山歌、湖歌、小调、劳动号子等，以舞蹈作为表现形式，是一种载歌且舞的艺术形式。南县地花鼓本质上是地方性的民间小戏，在内容上以表现当地农民劳动生活、爱情生活和家庭生活为

主，体现了中国传统文化艺术与人民生活紧密相连的特点，且题材中比较少出现才子佳人、烽火狼烟、圣君贤相的类型。对子地花鼓、竹马地花鼓、围龙地花鼓是目前地花鼓仅存的三种表演形式。南县地花鼓主要出现在岁时习俗、节庆节日以及家庭喜事中，艺人表演也是为了博得众人一笑，图个欢乐气氛，因此在表演形式上多以丑角、旦角相互对戏，一唱众和为主。在戏剧冲突上，南县地花鼓避免复杂多变、曲折离奇的情节，多以日常生活中的喜剧元素，通过明朗轻快的乐曲、幽默风趣的唱词以及生动活泼的舞台表演，成为南县人民生活中不可缺少的艺术种类。南县地花鼓在特定历史背景下深受群众的喜爱和欢迎，因此在历史长河中也曾繁盛一时。

当今社会发展迅速，时代对文化的发展提出了新要求，旧时的地花鼓已风光不再，作为一种朴素却特征鲜明的民间艺术，只有不断自我发展，不断与社会生活相适应，才能重新焕发往日的魅力。因此，我们在保护和发展南县地花鼓时，除了继承其基本结构和形式外，还应该发挥其包容性和创新性，充分汲取当今音乐文化的精华，结合当代社会和群众的发展需求，创造出令人眼前一亮的新的地花鼓艺术形式。南县地花鼓不仅丰富了南县人民的精神世界，而且对于民俗舞蹈素材的积累，传统艺术文化的保护研究都具有重要意义。民间传统文化有利于增强民族自信心和自豪感以及民族凝聚力，在当今时代背景下，我们如何才能更好地发掘、保护和发展民间传统文化，这是历史赋予我们的思考，时代赋予我们的责任。

参考文献

[1] 吴晓邦. 新舞蹈艺术概论 [M]. 北京：三联书店，1952.

[2] 傅泽淳. 湖南地花鼓 [M]. 长沙：湖南人民出版社，1979.

[3] 傅泽淳. 地花鼓——湖南民间舞蹈 [M]. 上海：上海文艺出版社，1979.

[4] 贾古. 湖南花鼓戏音乐研究 [M]. 北京：人民音乐出版社，1981.

[5] 湖南省戏曲研究所，编. 湖南地方小戏音乐继承与发展座谈会论文选集. 1984.

[6] 湖南省戏曲研究所，湖南省戏曲音乐学会，编. 湖南戏曲乐论 [M]. 长沙：湖南文艺出版社，1987.

[7] 龙华. 湖南戏曲史稿 [M]. 长沙：湖南大学出版社. 1988.

[8] 湖南省戏曲研究所，编. 湖南地方剧种志丛书（1—5）[M]. 长沙：湖南文艺出版社. 1988.

[9]《南县志》编委会，编. 南县志 [M]. 长沙：湖南人民出版社，1988.

[10] 吕庆怀，董庆社，等. 益阳风采 [M]. 长沙：湖南美术出版社，1989.

[11] 中国戏曲志编辑委员会，编. 中国戏曲志（湖南卷）[M]. 北京：文化艺术出版社. 1990.

[12] 益阳市志编纂委员会，编. 益阳市志 [M]. 北京：中国文史

出版社，1990.

［13］中国人民政治协商会议益阳市委员会文史资料委员会，编. 益阳市文史资料（第13辑）．1991.

［14］中国戏曲音乐集成全国编辑委员会. 中国戏曲音乐集成（湖南卷）［M］. 北京：文化艺术出版社，1992.

［15］中国民间歌曲集成全国编辑委员会．中国民间歌曲集成（湖南卷）［M］. 北京：中国ISBN中心，1994.

［16］张伟然．湖南历史文化地理研究［M］. 上海：复旦大学出版社，1995.

［17］钟敬文．民俗学概论［M］. 上海：上海文艺出版社，1998.

［18］孙文辉．戏剧哲学——人类的群体艺术［M］. 长沙：湖南大学出版社，1998.

［19］谭立琴．湖南地花鼓的文化价值分析［J］. 娄底师专学报，2003（04）．

［20］衣俊卿．文化哲学十五讲［M］. 北京：北京大学出版社，2004.

［21］杨青．洞庭湖区的龙文化［M］. 长沙：岳麓书社，2004.

［22］聂荣华，万里，主编．湖湘文化通论［M］. 长沙：湖南大学出版社，2005.

［23］湖南南县文化馆资料．南县地花鼓［M］. 湖南南县文化馆（内部资料），2005.

［24］王文章．非物质文化遗产概论［M］. 北京：文化艺术出版社，2006.

［25］向智星．地花鼓与花灯的特征探析［J］. 贵州工业大学学报（社会科学版），2006（02）．

［26］杨春．花鼓灯与戏曲［D］. 安徽大学，2006.

［27］袁禾．中国舞蹈意象概论［M］. 北京：文化艺术出版社，2007.

[28] 代宏. 湘北洞庭湖区地花鼓调查研究 [D]. 华南师范大学, 2007.

[29] 代宏. 湘北地花鼓民俗音乐特征初探 [J]. 星海音乐学院学报, 2007 (03).

[30] 代宏. 泽国里的唱和——湘北地花鼓音乐特征浅析 [J]. 艺术探索, 2007 (06).

[31] 彭佑明. 南县人民性格特征与经济文化底蕴探源——湘楚文化在南县地域的再现 [J]. 益阳职业技术学院学报, 2007 (04).

[32] [日] 田仲一成. 中国祭祀戏剧研究 [M]. 布和, 译. 北京: 北京大学出版社, 2008.

[33] 王月明. 论益阳花鼓戏音乐的艺术特色 [J]. 中国音乐, 2008 (04).

[34] 钱正喜. 常德地花鼓舞蹈的形式与特点 [J]. 舞蹈, 2009 (11).

[35] 赵玉燕, 吴曙光. 湖南民俗文化 [M]. 长沙: 湖南师范大学出版社, 2010.

[36] 刘科. 浅谈湖南地花鼓的表演艺术特征 [J]. 黄河之声, 2010 (20).

[37] 肖金彩, 丁建华. 南县地花鼓 [J]. 新湘评论, 2011 (23).

[38] 谈国鸣. 南县地花鼓绽放异彩 [N]. 益阳日报, 2011-08-11 (B01).

[39] 卢跃. 南县地花鼓东风骀荡来 [N]. 益阳日报, 2012-09-28 (A01).

[40] 曹舜奇. 南县地花鼓: 唱响民间传统艺术品牌 [N]. 益阳日报, 2012-03-12 (001).

[41] 吕艺生, 主编. 舞蹈学基础 [M]. 上海: 上海音乐出版社, 2013.

[42] 湖南省文化厅, 编. 湖南戏曲志简编 [M]. 长沙: 湖南文艺

出版社，2013.

[43] 李跃忠. 湖南地花鼓表演形态简论 [J]. 中国古代小说戏剧研究，2013 (00).

[44] 李翃旻. 浅谈益阳地花鼓的艺术特征 [J]. 通俗歌曲，2013 (10).

[45] 董晓. 论南县地花鼓的艺术特征及其局限 [J]. 当代教育理论与实践，2013 (05).

[46] 马永森. 关于南县地花鼓保护与发展的几点思考 [J]. 艺海，2013 (09).

[47] 梁会聆. 风情地花鼓 [J]. 创作，2013 (01).

[48] 肖翠. 湖南益阳花鼓戏的演唱特点研究 [D]. 湖南师范大学，2013.

[49] 卢跃. 益阳花鼓戏的创新和市场化道路 [N]. 益阳日报，2013 - 11 - 07 (B02).

[50] 张玲. 湖南益阳有个"花鼓戏窝子" [N]. 中国文化报，2013 - 12 - 30 (002).

[51] 罗昕. 湖南南县地花鼓的舞蹈艺术特征研究 [D]. 湖南师范大学，2014.

[52] 李翔. 湘中安化地花鼓唱腔曲牌之生态特征 [J]. 音乐创作，2014 (09).

[53] 邹小燕. 对保护"非物质文化遗产"的思考——以公安"地花鼓"进入高校舞蹈课堂为例 [J]. 艺术科技，2014 (10).

[54] 李翔. 安化"游傩狮"中的准戏曲——地花鼓 [J]. 戏曲研究，2014 (02).

[55] 李鸣. "花鼓"的渊源 [J]. 艺海，2014 (05).

[56] 杨波. 益阳花鼓戏的艺术风格与表演特征的探究 [D]. 湖南师范大学，2014.

[57] 刘洁，王印英. 湖南土家族"地花鼓"文化传承探索 [J].

贵州民族研究, 2015 (05).

[58] 任慧婷. 湖南南县地花鼓的舞蹈艺术形态研究 [J]. 甘肃高师学报, 2015 (05).

[59] 李湘. 土家族"地花鼓"的文化特征 [J]. 中国民族博览, 2015 (10).

[60] 李湘. 土家族"地花鼓"传承与发展 [J]. 北方音乐, 2015 (20).

[61] 石盼. 湖南益阳南县地花鼓音乐的传承和发展 [J]. 当代音乐, 2015 (07).

[62] 张然. 常德地花鼓中"丑角"的动态研究 [J]. 艺术品鉴, 2015 (03).

[63] 陈卉. 浅论南县地花鼓舞蹈性的传承和发展 [J]. 音乐时空, 2015 (14).

[64] 李湘. 土家族"地花鼓"的艺术特征 [J]. 民族音乐, 2015 (04).

[65] 刘洁. 南县地花鼓研究思路 [J]. 读书文摘, 2015 (12).

[66] 石盼. 益阳花鼓戏音乐教育传承现状研究 [D]. 广西师范大学, 2015.

[67] 陈依. 论湖南民歌与花鼓戏的借鉴运用 [D]. 云南艺术学院, 2015.

[68] 刘洁. 地花鼓的教学价值研究 [J]. 知音励志, 2016 (11).

[69] 陈枫帆. 湖南地花鼓"三步半"在舞蹈作品中的运用 [D]. 北京舞蹈学院, 2016.

[70] 陈卉. 浅析南县地花鼓舞蹈的艺术特征与文化内涵 [J]. 知音励志, 2016 (11).

[71] 吴茂君. 益阳花鼓戏的音乐研究 [D]. 西北民族大学, 2016.

[72] 周黔玲. 湖南南县地花鼓源流探析 [J]. 北京舞蹈学院学报,

2017（01）.

[73] 刘群霞，杨斯达. 论南县地花鼓的艺术特征及其局限 [J]. 艺术科技，2017（06）.

[74] 刘群霞. 南县地花鼓舞蹈的艺术特征及其传承探究 [J]. 戏剧之家，2017（16）.

[75] 刘洁. 湖南"地花鼓"舞蹈艺术的创新与发展——评《中国民族舞蹈艺术创作》[J]. 中国教育学刊，2017（07）.

[76] 颜新元，皇泯. 益阳地花鼓·拖板凳 [J]. 散文诗，2017（06）.

[77] 陈波来. 南县地花鼓 [J]. 绿风，2017（05）.

后 记

作为湖南洞庭湖周边的一种文化特色,地花鼓虽不是南县"独有",却是南县地域文化的特产。地花鼓作为南县的地方文化名片,与南县人民的性格特点密不可分。充分利用和保护挖掘南县地花鼓,可避免这一重要民间舞蹈文化的流失,同时也是对民间民俗文化的一种尊重。对南县地花鼓的研究有利于南县的社会发展、百姓精神文化生活水平的提高以及和谐社会的建设。

本书是湖南非物质文化遗产研究与发展中心推出的"非物质文化遗产研究与保护丛书"之一。本书取南县地花鼓为研究对象,从非遗保护研究的视角切入,在全面搜集整理历史文献,深入田野调查掌握一手资料的基础上立论,综合运用音乐学、历史学、文化学、民俗学等理论与方法,对南县地花鼓的生成背景、历史发展、音乐形态、表演特色及保护传承问题做了理论总结与实践把握。

书稿的完成要感谢湖南非物质文化遗产研究与发展中心领导的支持和关爱,感谢南县文化馆工作人员的鼎力相助,感谢接受我们采访的每一位传承人,感谢文中引用到资料和观点的专家学者们,感谢出版社的编审老师们,是你们的帮助促成了书稿的完成,请接受我诚挚的谢意。

由于南县地花鼓历史悠远、分布广泛，文化构成、历史展演十分复杂，又囿于本人的学识，我只能为传承、保护南县地花鼓贡献一点微薄之力。同时，我深感南县地花鼓的传承依然任务艰巨，还需要集结全社会多方面力量的共同努力。

<div style="text-align:right">

作　者

2017 年 11 月

</div>